中国美术学院新形态教材
"跨界·综合"实验性设计教学丛书
高等院校艺术与设计类专业"互联网+"创新规划教材

综合叙事与系统设计
INTEGRATED NARRATIVES AND SYSTEM DESIGN

成朝晖 著

北京大学出版社
PEKING UNIVERSITY PRESS

内 容 简 介

"综合叙事与系统设计"是建立在综合且跨界的社会需求基础上的，基于整体观的设计理念；系统运用多维方法的跨界设计思维方式实现创新设计研究。本书聚焦东方智慧语境下的生活态，立足整体性、渗透性、开放性的活性动态特征，洞察系统各要素之间的关系和相互作用的规律性，运用系统设计方法与多元设计语言，进行整合性、多层次、全方位的叙事表达与审美演绎；同时，在具有多环节交融、多领域渗透特点的多维设计实践中深掘哲理与创意潜能，践行和获得解决复杂设计的步骤、程序和方法。

"综合叙事与系统设计"强调整合链接、多元互动与跨界融合的创意思路，通过课题化研究展现跨专业联动设计与策略；同时，顺应"创新型国家"之国策与目标，开掘跨专业、跨学科研究，体现跨界的学术视野、跨专业的设计特色，立足于综合且复合的知识能力、学研能力、实践能力与创新能力的设计人才的培养。

本书可作为高等院校艺术与设计类专业的教材，也可供广大设计工作者与爱好者阅读参考。

图书在版编目（CIP）数据

综合叙事与系统设计 / 成朝晖著. —北京：北京大学出版社，2024.7. —（高等院校艺术与设计类专业"互联网+"创新规划教材）. —ISBN 978-7-301-35219-9

Ⅰ．J06

中国国家版本馆CIP数据核字第2024ZY4022号

书　　　名	综合叙事与系统设计 ZONGHE XUSHI YU XITONG SHEJI
著作责任者	成朝晖 著
策划编辑	孙　明
责任编辑	孙　明　王圆缘
数字编辑	金常伟
标准书号	ISBN 978-7-301-35219-9
出版发行	北京大学出版社
地　　　址	北京市海淀区成府路205号　100871
网　　　址	http://www.pup.cn　新浪微博：@北京大学出版社
电子邮箱	编辑部 pup6@pup.cn　总编室 zpup@pup.cn
电　　　话	邮购部 010-62752015　发行部 010-62750672　编辑部 010-62750667
印刷者	北京宏伟双华印刷有限公司
经销者	新华书店
	889毫米×1194毫米　16开本　11.25印张　318千字 2024年7月第1版　2024年7月第1次印刷
定　　　价	69.00元

未经许可，不得以任何方式复制或抄袭本书之部分或全部内容。
版权所有，侵权必究
举报电话：010-62752024　电子邮箱：fd@pup.cn
图书如有印装质量问题，请与出版部联系，电话：010-62756370

前 言

视域所及，万象皆存道器间，蜕变哲思又互存共享。"道内器外"涉及中国古典哲学中关于"道"与"器"的理论，特别是关于"道"和"器"的关系。

"道"，宇宙的本源，形而上的本体，高于有形之物的无形的关系、规律和功能都被称为"道"。"道"超越一切世间存在，包括时空、能量、因果的存在，是明辨岔路方向的智慧。一阴一阳，感运行天地万物之规律，老子欲表其意，借字曰"道"。"道"被视为万物的起源和维持者，"道"是无形的，两者共同构成了客观世界的完整面貌。道行成理，理通道成。

"器"，指的是具体的物理实体，是"道"在现实世界中的具体表现，亦是"道"之载体。"器"是有形的存在，或物料、器具、具体之现象。"器"是人们从具体的实用目的出发，以自身所掌握的技能对物质形态构成给予一种规定性的体现。器的形态取决于人们对物质世界构成的认知程度与创造力所能达到的程度。器正理合，道通心畅。

于是，"形而上者谓之道，形而下者谓之器"（语出《易经·系辞》）。此中之"形"是有形的人造之物的统称，而"道"是一种无形、无定、无所不在、至高无上的理念原则。"道、器、心""天、地、人"的关联，便成了人们为寻找"道"的本质而展开的一系列思考与追寻的方向，也是华夏民族亘古未了的求索命题。

道内器外，是一种人文传统精神引导的设计实践观。从完整的哲学高度来看，中国古代造物思想中关于"道"与"器"的划分是合理且必要的，它们是两个相辅相成、互相影响的研究领域。从人类原始社会的骨针到现代文明中的城市万物，人类的造物过程一直是在寻求"道""器"二者之间的平衡，观照造物活动的本质，以领悟大道真理。"道""器"之间的思辨，"道内"意味着遵循宇宙的根本原理，而"器外"则是指具体的实践和应用，在艺术设计活动中由执着于技艺而呈现审慎于思想。

世界范围内出现的一些现象再次证明："道"与"器"的关系是不可偏废的，只有理解"道"之所在，才能对"器"之形态理解深刻。正是在这个意义上，"道"与"器"并重的研究落实在设计学科修行层面，不仅仅研究物料外观之美，更在于对心、物、境关系的追问与探究。"心"在"道""器"间穿梭修炼，心悟道显，得意忘形，器成道内。故而，使成"器"者，必得"器"外"道"内之滋养。"器"外"道"内之求，即时代造就的因果呈现，是有限的无限。无限在其"道"内，有限见诸"器"外。

今天，中国设计艺术遭遇到越来越多的关乎世界、国家、民族的宏观命题。身在现实世界中的设计学子，被要求以问题为导向展开设计"解题"活动，通过形而下的物质世界的实践，来实现形而上的精神文化的理想。设计成为人类社会中沟通物质世界和精神世界的桥梁和纽带。当沟通物质世界与精神世界的设计实践观，遭遇设计与城市、设计与环保、设计与国民经济、设计与民族文化、设计与危机等命题时，都需要从人文高度来思考这些命题并寻找解决问题的办法。

在此理念下，中国美术学院设计学科旨在培养既具有较强的创意能力，又具备解决现实问题的设计实践力且能在形而上的层面有所精进、具备广博人文胸怀的"学者型设计师"。

本书意在展现艺术设计教学对 21 世纪中国都市化进程中设计艺术遭遇的复杂命题的回应，在教学与科研之间打开"道"与"器"的通路，培养学生反思现实、改变行为、改造现实，以及寻找问题、思辨问题、解析问题、设计阐释、设计呈现等一系列逻辑思维与实践能力；立足于现实并打开想象力去勾勒未来图景，以艺术设计手段来创造新的营造方法，形成具体且完整的教学示范矩阵；同时，指导设计实践类学生面向无涯的视界，在人类命运共同体的内在丰富联系性上进行思辨与创新，写照当下，以自觉的前瞻来探索人间生活世界之间应有的联系与秩序，在理性与清明中蜕变哲思。

跨学科的"综合叙事与系统设计"体现艺术设计与相关学科的跨学科渗透，涉及艺术设计学科外围的多门学科知识，促使艺术设计通过跨学科的融合、转移、渗透向更综合、更广泛的方向发展。本书强调东方整体思维与美学浸润，通过跨界思维打破惯有思维定式，运用系统性思维对人、社会、自然进行整体性的观察和思考，促进设计思维的多向性发展。为解决复杂、多层的设计问题，满足多样的设计需求，我们应认识到当下艺术设计多专业、多学科、多系统协同联动，互融综合的学科特质；培养学生具备综合设计的系统思维和素养、系统筹划与创意设计能力，以及积极应对当代乃至未来时代变化与发展的设计能力。

【资源索引】

成朝晖
2024 年 5 月

综合叙事与系统设计
INTEGRATED NARRATIVES AND SYSTEM DESIGN

目 录

008　导论

010　第一章　系统思维

012　第一节　问题洞察
013　一、描述性研究
014　二、解析性研究
016　三、修正性研究
017　四、突破性研究

020　第二节　逻辑探寻
020　一、信息获取
024　二、分类有序
025　三、分析有理
029　四、文思图现

034　第三节　理性思辨
035　一、思维导图
037　二、逻辑思辨
040　三、事物的联系
042　四、否定之否定规律

044　第二章　系统整合

046　第一节　全局视野的整体叙事建构
046　一、东方整体观
049　二、思维系统观
052　三、跨界性融通
054　四、文化性建构

058　第二节　叙事性的生活态演绎
059　一、叙事性表达
062　二、方式性还原
066　三、生活化演绎
074　四、体验式设计

076　第三节　知识性的学科贯融
077　一、跨界联动
080　二、艺科融合
084　三、协同创新
086　四、聚焦赋能

088　第三章　系统建构

090　第一节　关系探索与决策建构
090　一、因果联系
091　二、追根溯源
092　三、建构系统

094　第二节　生活方式与境心相遇
095　一、情感与意境
　　　　　——心言图物，致用境界
098　二、系统与维度
　　　　　——人事物场，形达于境
102　三、设计与营造
　　　　　——系统设计，综合营造

108　第三节　设计先觉与变革之道
109　一、内化与思辨
　　　　　——问学相承，学问自现
111　二、迭代与更新
　　　　　——设计先觉，良性进化

118　第四章　系统设计

120　第一节　多感官探索城乡营造
122　一、城市之象：城市与城市形象
124　二、多维视角：特质与五感辨城
128　三、系统之网：生活与生长形象
132　四、形象营造：系统与城市形象

140　第二节　多形态探索文化再生
141　一、"善文化"新生态系统
143　二、"善文化"形态与语意
150　三、"善文化"场景与营造

154　第三节　多视角探索弱势关怀
154　一、适老化理论与设计需求
159　二、适老化解析与模型建构
164　三、适老化设计与解决方案

168　第四节　多场景探索未来社区
168　一、未来社区邻里文化与形象传达
173　二、视觉叙事表达与邻里文化传播
175　三、多场景营造未来社区邻里文化

导 论

综合叙事，是以广博的胸怀、开阔的视野，观照纷繁复杂的社会问题和具体事物，包容各种异质现象和因素，并在它们的互渗中，系统运用多维的跨界设计方式实现创新设计研究。

综合叙事应聚焦东方智慧语境下的生活态，立足整体性、渗透性、开放性的活动特征，洞察系统各要素之间的关系和相互作用的规律性，运用系统设计方法与多元设计语言，进行多层次、全方位、整合性的叙事表达与审美演绎；在具有多环节交融、多领域渗透特点的集成性的设计实践中深掘哲理与创意潜能，保持对历史文化和社会变迁的各种体悟，从而获得和践行解决复杂设计问题的方法、步骤和程序。

"综合叙事与系统设计"的研究方向建立在综合且跨界的社会需求的基础上，通过课题化研究展现跨专业联动的设计策略，运用系统设计方法，解决中国当代复杂设计问题和满足社会、人文生态的可持续性等多种需求；以系统设计思维为指导，不断深化跨专业、跨学科系统的学习研究过程；以设计市场为依托，掌握系统设计的策略性、实效性，以符合解决实际问题多样化的要求；以学科开放为理念，自觉培养跨学科协作精神；以实现跨学科、跨专业综合素质的培养为目标，坚持对文化传承与艺科融合的研究，全力打造跨专业、跨学科、跨领域的综合多元的具有东方学精神的设计教育；同时，顺应建设"创新型国家"之国策与目标，开掘跨专业、跨学科研究。

综合叙事是有所选择、概括并进行某种程度的提炼，而不是复杂、烦冗和事无巨细的，它强调多元互动、跨界融合的教学改革思路。中国共产党第二十次全国代表大会报告提出："教育、科技、人才是全面建设社会主义现代化国家的基础性、战略性支撑。""综合叙事与系统设计"体现了跨界的学术视野，立足于复合的学研能力、实践能力与创新能力的设计人才的培养。

当今设计正朝着繁荣多元的方向发展，艺术设计本身就是一个多学科的综合体，既包含艺术设计学科自身专业的一致性，又包含与其相关学科的关联性、广泛性、跨学科性。复杂的设计实践，多层的设计问题，多样的设计需求，构成了当下艺术设计多专业、多学科、多系统协同联动，互融综合的学科特质。"综合叙事与系统设计"强调东方整体思维与美学浸润，通过跨界思维打破惯有思维定式，运用系统性思维对人、社会、自然进行整体性的观察和思考，促进设计思维的多向性发展；培养具备综合设计的系统思维和素养、系统筹划与创意设计能力和积极应对当代乃至未来时代变化与发展的设计能力的人才。

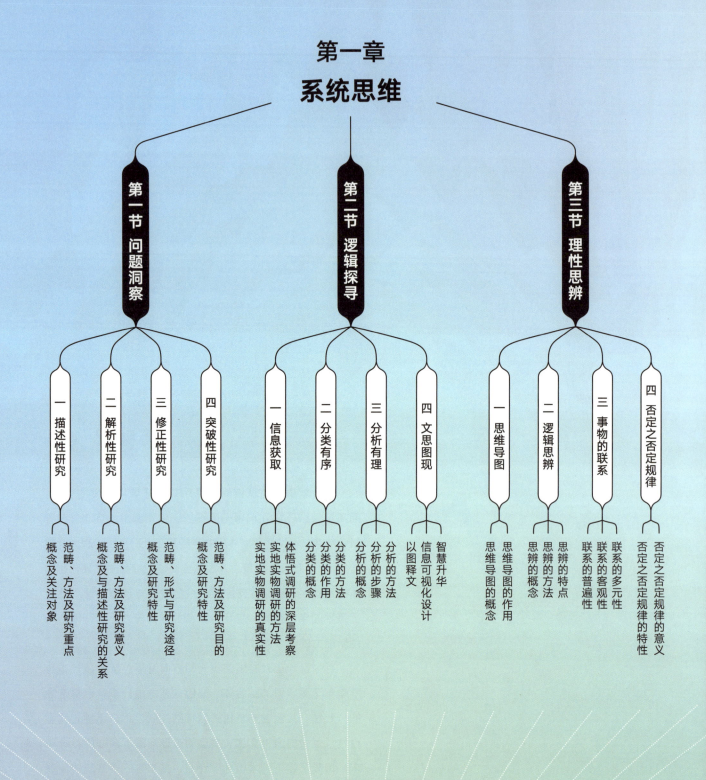

第一章 系统思维

第一节 问题洞察

一、描述性研究
- 概念及关注对象
- 范畴、方法及研究重点

二、解析性研究
- 概念及与描述性研究的关系
- 范畴、方法及研究意义

三、修正性研究
- 概念及研究途径
- 范畴、形式与研究特性

四、突破性研究
- 概念及研究目的
- 范畴、方法及研究特性

第二节 逻辑探寻

一、信息获取
- 实地实物调研的真实性
- 实地实物调研的方法
- 体悟式调研的深层考察

二、分类有序
- 分类的概念
- 分类的作用
- 分类的方法

三、分析有理
- 分析的概念
- 分析的步骤
- 分析的方法

四、文思图现
- 智慧升华
- 信息可视化设计
- 以图释文

第三节 理性思辨

一、思维导图
- 思维导图的概念
- 思维导图的作用

二、逻辑思辨
- 思辨的概念
- 思辨的方法
- 思辨的特点

三、事物的联系
- 联系的普遍性
- 联系的客观性
- 联系的多元性

四、否定之否定规律
- 否定之否定规律的特性
- 否定之否定规律的意义

当下我们面临复杂的经济和社会挑战，需要选择更为综合的、科学的、被广义设计的新研究路径和解决办法。党的二十大报告提出："我们要善于通过历史看现实、透过现象看本质，把握好全局和局部、当前和长远、宏观和微观……"我们要借助跨学科协同，立足现实、超越传统、借鉴国际，形成设计学科建构的中国理念与中国方案。

在"综合叙事与系统设计"的表述中，"综合"是广义的综合，从整体性的角度出发，在跨专业平台的基础上进行，强调多形态的融通、多维的聚焦，避免观念化与形式化，提倡艺术实践理论化。而"系统思维"以学科开放为理念，致力于培养跨学科协作精神。"开放"是打开新的角度、新的路径、新的空间，进行跨学科、交叉性的专业发展，强调设计方法论、设计的系统性、设计的策划、设计的管理和社会的实践等层面。

"综合叙事与系统设计"体现了艺术设计与相关学科的跨学科渗透，涉及艺术设计学科外围的多门学科知识，促使艺术设计通过跨学科的转移、融合、渗透向更综合、更广泛的方向发展；强调以系统论方法为指导满足当下社会复杂设计需求，把艺术设计各专业共有的知识串联在同一平台，精深探究，类比对照，整体且系统地建构思维导图与逻辑框架。

第一节　问题洞察

问题洞察的本质在于从复杂的现象中抽丝剥茧，找到问题的根源，从而更有效地解决问题。设计需要捕捉事物本质和对问题的感觉能力和洞察能力。洞察能力是一种特殊的思维能力，人们在无法直接观察到事物内部时，可以根据事物的表面现象，准确或相对准确地认识到事物的本质及其内部结构和性质。此中涉及两个关键词：一是"洞察"，二是"问题"。

"洞察"有两种含义：一是指看穿，观察得很透彻；二是指发现内在的内容或意义。对设计者而言，洞察是至关重要的，他们需要理解事物，从而挖掘出社会大众真正的需求，做出好设计。对"洞察"也可有两种理解：一是挖掘事物的核心、关键、真实的内在和社会大众的需求；二是调研之后获得独到的观点。

"问题"是指事物的表象是纷繁且复杂的，表现出众多不同的问题。若是从生活态和生命体的基本规律出发，就不难找到事物的主要矛盾。研究就是对问题应答的方案，是对复杂与跨学科问题的应答，需要精准聚焦与简明有效。

"问"的模式包含"是何？为何？如何？"以这样的逻辑顺序提问。如果继续延伸提问，则是"何人？何事？何目的？是何结果？"接着是"何时？何地？何种原因？何种资源？何种方式？如何验证？"整个过程如同福尔摩斯侦破案件的过程。可见，"问"与"答"的立场是引发追索方向，所谓的"学问"与"问学"，就是在"问"与"答"中获得信息，是研究方法的第一法。

首先，"以问题为导入"的研究作为设计开展的前提，要着眼于发现问题，对存在问题有敏感性。其次，认识问题，要对问题作深入分析，从生命体活动的根本目的、活动的规律等事物矛盾的普遍性出发，发现事物在具体活动中存在的具体问题，以及事物矛盾的特殊性。最后，分析对事物活动起决定作用的因素，包括在环境中如何形成、成长和发展，抓住关键问题进行研究。针对次要因素，即使对事物发展不是起着决定性作用，也需要分析清楚，并且有解决问题的思路和能力。

一、描述性研究

1. 概念及关注对象

描述性研究作为最基础的研究方法,是一切研究的开始;通常,描述现象、问题和事实"是什么",描述和总结现象、人群或事件,通过收集、分析和解释数据来揭示特征和关系。

设计研究并不限于描述,研究者通常会探讨事物存在的理由及其所隐含的意义。自然现象和人为现象是描述性研究关注的两大对象,因对不同对象描述而产生了自然科学和人文科学两大研究体系。描述性研究通常用于描绘人群的特征、态度、行为等方面的情况,为后续研究提供基础和参考。

2. 范畴、方法及研究重点

描述性研究的研究方法在于发现并描述问题的现状,而不是探究其产生的原因;经过分析,以研究对象的状态和情况为最终成果研判;研究需要阐明社会与生活现象发生的原因,解析社会现象之间的关系并预测其变化趋势。描述性研究可以独立存在,也可以作为更深层次研究的准备阶段。描述性研究的材料往往来自实地调研、采访调研、文献调研、问卷调研、田野调研等。研究者可以从特征、功能、程度等方面对某一现象展开描述,也可以从受众人群的年龄、职业、经济水平、教育程度、性格特征、价值观等方面对某一角色展开描述并形成画像。

描述性研究侧重于对象的感性认知和整体印象,与设计所强调的"感性表达、由心而发"相契合,是艺术设计重要的研究类型。研究者可以通过对设计现象、问题或设计总体情况作出详细描述,获得整体而感性的认知并明晰破绽之所在,为之后的深入研究提供必要的基础。

描述性研究聚焦在"是什么",重点是发现问题,善于从宏观和微观角度所作出的描述中发掘现象、原因与关系,为实际研究提供研究基础和方向。对于问题的描述,描述性研究的充分程度直接关系到方向洞察的精准性、研究角度的全面性和设计构想的系统性。充分的描述性研究帮助确定设计研究问题的重点和范围,有助于设计出更系统和有效的研究方案。因此,进行充分程度的描述性研究对研究成果的可信度和应用性具有一定的方向参考价值。

二、解析性研究

1. 概念及与描述性研究的关系

解析性研究是通过多种路径和方法对调研搜集的各种资料进行整理分析，用演绎的方法推定因果关系，并且着重于找出现象之间的联系、特征、方向与变化的规律性的研究方法，也是以描述性研究为基础的进一步推进。

在解析性研究之前，需在描述性研究所取得的材料的基础上找出客观规律。这种规律并不能完全显示，必须随着材料的增加、研究的深入、研究目标的改变而更换原来的形式。故解析性研究与描述性研究是辩证的结合。

2. 范畴、方法及研究意义

解析性研究的范畴，一是回答"为什么会发生"的问题。这就包含解析的对象——"生活态"中的问题诉求。"生活态"是指生活的状态，是设计者研究的重要对象。二是回答"如何发生"的问题，对已经发生的社会现象在何种条件下将导致另一社会现象发生的可能性进行分析。在进行解析性研究时，内容指向的明确性是关键，目的是验证提出的理论假设或论辩现象的合理性。这就涉及与现实生活相关的问题，以及相关对策的五个维度——人、事、物、场、境。

"人"是设计诉求关系的若干对象；

"事"是由"人"引发的"事"与"物"，事与环境——"场"与"境"的问题；

"物"是"人"与"事"诉求涉及的研究对象；

"场"是体现"物"与"事"关系的场所、场域；

"境"是设计美学与品质相关的诉求。

先研究"人"，"人"与"事"、"事"与"物"发生联系，"人""事""物"之间就形成了沟通平台；环境是"场"的关系，"场"在物理学当中是有能量的，在社会学层面就有场域，场域也是有能量的；有能量的场域形成"境"，即意境，推向更高层级就是境界。

解析性研究重要的是面对实际的项目，学习理论—调研采集—数据分析—案例解析—设计实验。作为设计人，做这个领域的设计与思考，建议把实际的项目作为实训课题。

解析性研究隶属于解释学系统，其终极目的是了解社会现象的本质，明白世界万象背后存在的各种千差万别的变化，以及蕴藏于变化的"百变不离其宗"的规律。社会学中，解析性研究注重对所研究的各种社会现象或事物的特性、内在联系、成因和规律作出明晰的理论说明或阐释。例如，人口老龄化已然成为社会发展的重要趋势，将成为今后较长一段时期中国的基本国情。此时，老龄化带来的挑战与机遇为什么会是老龄化社会？什么是老龄化社会，什么不是老龄化社会的特征、类型、状态？面对老龄化社会我们该怎么办？这些问题都需要我们在未来的经济社会发展进程中积极应对。

老龄化主要衍生出两个核心议题：如何安置老年人，即"老有所养"的问题，以及当下社会趋于老龄化时应该如何维持良好运转的问题。这两个问题既有区别又紧密相关，"老有所养"是基础，如果解决效果欠佳，那么对后者的解决就无从谈起。结合中国长者养老的实际需求，将养老服务从城市延伸到社区和家庭，在满足部分老人高品质养老需求的同时，也为更多普通家庭提供更适配的养老服务方案，逐渐构建起"以城市养老院为运营核心、社区和家庭为依托，医康养相结合"的中国特色养老服务新体系。研究者前期调研的信息与数据，是对问题研究的阶段性成果，关键是对每一个环节进行深化。

解析性研究是基于对经验资料的搜集、统计和分析来进行的，具有很强的针对性、系统性。从技术角度来看，解析性研究比描述性研究更加严密理性，理论价值更高。但值得注意的是，在真实的研究过程中，描述性研究和解析性研究并不是截然分开的，而是互为因果。描述性研究是基础，解析性研究在描述性研究的基础上进行进一步的推进与发挥。

时下众多的社会创新设计就是以跨学科专业方式，以积极的社会责任感，主动为客户提供新概念与突破性创意。这种方式可以让设计者培养强烈的自我认知感并有意识地树立明确的发展目标，发现问题或发现需求，从解析性研究中探寻事物的特征、发展方向与规律，并利用设计来解决人类所面临的复杂问题。

综合叙事与系统设计

三、修正性研究

1. 概念及研究特性

修正性研究是对现有理论、模型或设计进行修正和完善的过程。如同设计似一种反复的维修工作，设计问题的部分内容要在某些方面纠正错误的方向。修正性研究求得局部创新，使设计能够更合理、更符合使用者的生活所需。修正性研究的对象是已有的研究成果或已完成的设计作品，研究者通过分析，对原设计中不合理或可提升之处进行修正与改造。

修正性研究具有直接的针对性，必须紧紧地围绕需要改进的设计对象进行。研究者可以直接获取必要的资料与数据，也可以通过问卷进行调研与分析，或对影响因素进行解析，将这些结果推论到分析过程。

2. 范畴、形式与研究途径

修正性研究是指对原有设计不合理的因素加以改造，或修缮形态，或增加功能，或材质替代，或技术更新。因此，修正性研究的研究者从具体的一个设计作品出发，经深入的调查研究，收集各种数据资料，通过对资料的分析，来判断原作品的优缺点，进而提出改进方案，反复论证可行性，最后达到设计"改头换面"的创新目的。正因为如此，修正性研究需要像描述性研究那样善于发现问题，寻找问题，对症解析，简明扼要地指出原作品优劣，提供修正思路，提出改进途径。修正性研究正在向着智能化和自动化的方向发展。

修正性研究的最终成果应该以设计的创新性为目的。例如，可口可乐英国分公司推出铰链式瓶盖，再也不必担心瓶盖会掉或找不到！官方已于 2024 年年初，对英国的可口可乐、芬达、雪碧等塑料瓶都采用铰链式瓶盖，目标是到 2030 年实现饮料包装等量回收并再利用。这是结合消费者的生活方式等因素进行考量，得出修正设计与研究的发展方向。

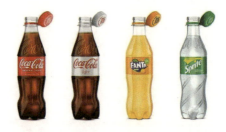

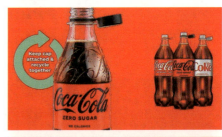

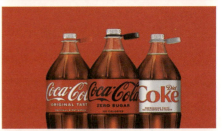

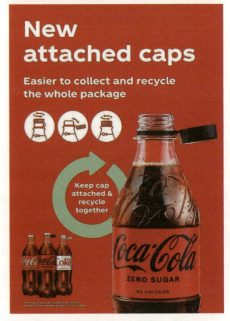

可乐、芬达、雪碧等塑料瓶采用的铰链式瓶盖设计
来源：可口可乐英国分公司

四、突破性研究

1. 概念及研究特征

突破性研究是指设计的过程既是一个突破自我的过程,又是一个转换思维角度和方向、更新思维观念及重新构建新概念的过程。突破,实为超越,是对优秀传统的吸纳和借鉴,也是对旧模式、旧观念的摒弃和颠覆,挖掘潜力、捕捉灵感、换位思考、寻求突破。突破性研究意味着打破一切可能或不可能的规则和限制,在设计实践中逐步形成多向度的思维方式,从固有的观念中剥离,以新的认识来解读新观念内涵和视觉重构。

例如,原研哉和佐藤裕之的《四面八方》多功能性设计,从惯常思维、表现模式和观察视角等方面对设计突破点进行阐析。家具整体像小岛一样,被设计成床,却兼带着长凳、方凳的功能;可以远离墙壁摆放,也能有效利用墙面,给人们的日常生活带来更多的新意和便利。

2. 范畴、方法及研究目的

突破性研究在过程中不受传统论证条件的限制,更加注重研究的创新性和突破性。这种方法通常不拘泥于现有的理论框架,而是试图通过新的视角和方法来探索和解决问题,并且优先考虑能够为研究问题提供新颖且有效解答的方法。

设计学的研究与时代发展密切相关。时代发展的复杂性、不确定性导致研究者在对设计学的研究过程中经常会遇见一些重要且陌生的问题,这些问题在之前并不突出或未被关注,随着时代的快速发展而日益显现,受到关注。

突破性研究关注结论是不是具有未来意义的新探索,这些探索在未来将有可能成为后来者研究的新起点;作为研究的重要前提与背景,从多角度、多层次、多类型的文献中解读和发现解决问题的最优方法。

《四面八方》多功能性设计　　设计:原研哉、佐藤裕之

综合叙事与系统设计

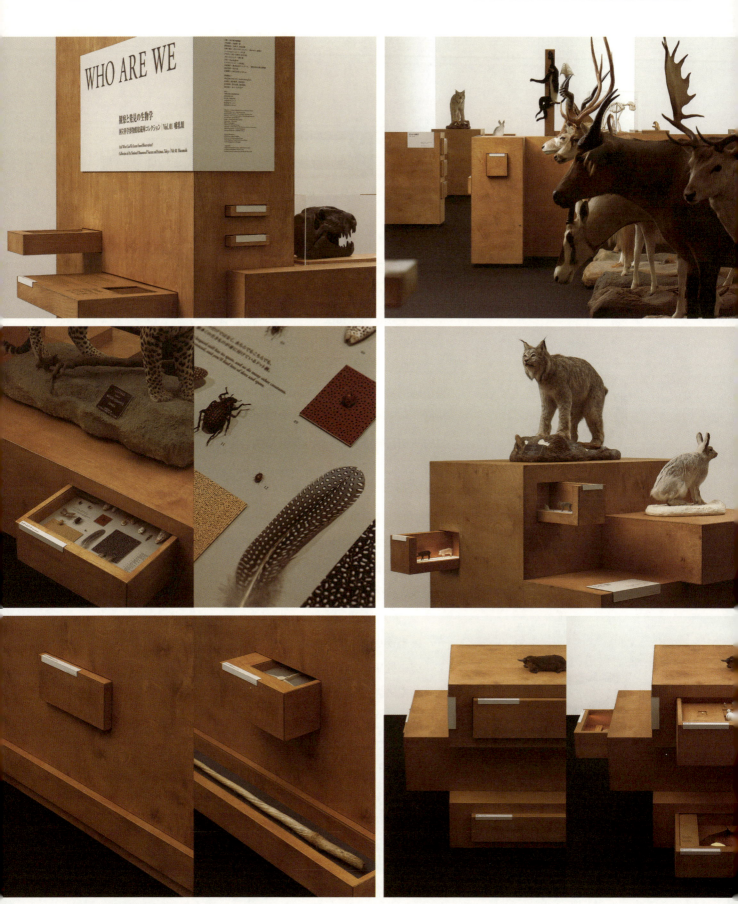

日本国立科学博物馆收藏库展示　　设计：三泽遥

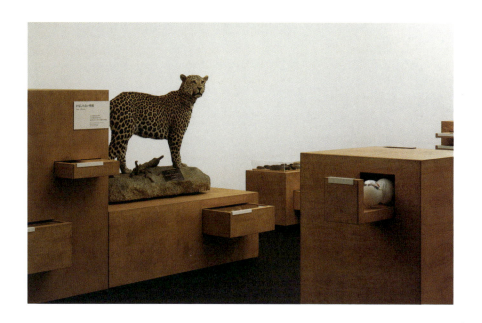

只有善于从一般人熟视无睹的最普通、最简单的事物中发现问题,挖掘创意点;善于关注事物的发展状态和事物间的相互关系;善于用自己的视觉语言去诠释事物的内在特性;善于用独特的观察方式去寻找新的价值取向,才能在一定程度上掌握设计的思维规律和具备挖掘独特设计视角的能力。

例如,日本国立科学博物馆收藏库的展示设计,表现了从约 480 万件收藏标本中精选以哺乳类动物为中心的标本,编辑成展览的展示方式。展览的参观者可以通过打开展示台的抽屉,不断看到事先未知的动物的样子、各种各样的谜团和问题——"哺乳动物是什么""我们是谁"等。通过比较可以知道,修正性研究思考的是"创造更多细分的专业化社会服务"。而以上案例的突破性研究的思考是"动物的保护不仅是一个生态问题,也是资源保护的问题,人类能否为保护更多的动物赋能"。日本国立科学博物馆收藏库的展示设计试图通过标本唤起人类直面地球和自身的体验。这体现了设计者主动地把握受众的心理需求和审美需求,另辟蹊径,进行思维转折,让观者形成一种意识的反差,从而强化对设计的感触和印象。

突破性研究不是为了得出一个完整的、科学的结论,而是为了提出对问题的看法和预测。此方法更注重研究的探索性和启发性,而不是得出的结论的完整性和科学性。突破常规逻辑就意味着对思维模式和视觉经验进行提升,打破思维定式,将"不可能"的内容极其巧妙地实现整合,从而获得"不可思议"的整体效果。因此,突破性研究是关于某种问题的最前卫的探索,为后面的研究者开辟出全新的研究道路,并且指导研究方法,可以说,突破性研究是一种打破"先入为主"的研究方式。

第二节　逻辑探寻

逻辑探寻是通过逻辑思维和方法来探索和解决问题，它涉及对概念、判断、推理和论证的研究。逻辑思维是清晰、有序且系统的思考方式，它关注思维的规律性和有效性。逻辑探寻是一种强有力的思维工具，可以帮助我们提高决策质量，为未来的知识创新奠定基础。

一、信息获取

信息获取，是指在一定范围内，围绕一定的目标，通过一定的技术手段和方法获得原始信息的活动和过程。信息的获取多以调研、采访、文献等方式，必须具备三个步骤才能有效地实现：首先，制定信息获取的目标和要求，即需要搜集什么信息，做什么用；其次，确定信息获取的方向和范围，即从哪里获得信息；最后，采取一定的技术手段和方法获取信息。需要不同，信息获取的技术手段、方法也不相同，如破案工作要采取侦查、技术鉴定等方法，而科研工作则要利用信息检索工具和手段等。

调研、策划、规划、设计、营造与管理是"综合叙事与系统设计"的整套流程。在信息获取过程中，上述环节缺一不可。

1.实地实物调研的真实性

实地和实物调研是研究的重要组成部分，为研究者提供直接观察和体验研究对象的机会，从而获取第一手资料和信息。

所谓"调"，有"调查"和"调取"的含义，"调查"即了解，"调取"则含有取证的意思，所以"调"重在通过收集和获取证据来了解问题，这是从宏观层面对问题形成初步认识。

"研"在古汉语中有"细磨"的含义，"细"是指需要消耗时间和精力的过程，"磨"是指需要消耗体力和毅力的行为，这是从宏观过渡到微观，对问题形成进一步认识。

"实地实物",就是到指定的地方去做考察与研究,为明白一个事物的真相或场境和势态发展的流程而去实地进行直观的、局部的、详细的调查。在考察过程中,要随时对自己观察到的现象进行分析,努力把握住考察对象的特点。通过实地考察,也可感受前人进行艺术设计的文化背景,考察自然景观、社会风俗、文娱生活、语言模式等内容构成。

这里所涉及的"实"包含调研实地、实物、实例、实务、实验、实证、实效等。

"实地"是指研究者亲自走访、观察和交流,以收集原始信息;

"实物"是指事物本身,更多关注对具体物品或现象的观察和分析;

"实例"是实在的、实际的案例,建立在具有实效性的社会与生活需求基础之上的对象;

"实务"涉及问题调研、取证现场、分析聚焦、选题、析题、立项;

"实验"是建队、建库、建构系统、建景、试验;

"实证"是提出初案、研讨、建模、试样、优化、定案;

"实效"是评估。

调研是一个不断深化认知的过程,实践过程要尽量避免"有调无研"或"有研无调"的现象发生。调研一般分为调查方案设计、执行和研究三个阶段。

第一个阶段"调查"的工作内容是确定设计调查的目的和任务,制订与之相适应的调研计划、抽样方案、调研问卷、访谈内容等;

第二个阶段"执行"的工作内容是实际抽样并以访谈或问卷方式收集相关的资料;

第三个阶段"研究"的工作内容是对收集的数据和资料进行客观而系统的梳理、处理,分析调研结果并撰写调研报告,完成最基础的研究工作。

2. 实地实物调研的方法

选择合适的调研方法直接关系到调研工作的开展，常用的调研方法如下所述。

（1）实地观察法。调查者在实地通过观察获得直接的、生动的感性认识和真实可靠的第一手资料。此方法是通过直接观察调查对象的地缘、风俗、语言等来收集数据的方法，可以用于了解调查对象的行为模式、态度等方面，并且能够避免主观偏见和语言干扰。

（2）田野调研法。调查者要与调查对象共同生活一段时间，从中观察、了解和认识他们的社会与文化。此方法的核心在于调查者深入到调查对象的实际生活环境中，通过参与和观察，收集第一手资料，以揭示调查对象的内在规律和特点。田野调查可分为准备、开始、调查、撰写调查研究报告、补充调查等五个阶段。

（3）问卷调研法。此方法即间接的书面访问，通过设计统一的问卷来收集数据；允许调查者以书面形式提出问题，通过调查对象的回答来了解情况或征询意见，最大的优点是能突破时空的限制，在广阔的范围内，对众多的对象同时进行调查。问卷调研法能够在短时间内收集到大量数据，便于进行统计分析和理论研究。问卷调研中的提问方式特别重要，题目不能具有任何倾向性或诱导性，题目的顺序应遵循由浅入深、循序渐进的原则，逐渐把调查对象引向问题的要点和关键。

（4）专家建议法。此方法即把专家作为索取信息的对象，依靠其知识和经验，通过调查研究，对问题作出判断和评估，旨在通过多位专家的独立、反复的主观判断来获得相对客观的信息、意见和见解。本方法最大的优点是简便直观，适用于缺少信息资料和历史数据，而又较多地受到社会的、政治的等因素影响的信息分析与预测课题。

（5）文献调查法。此方法是通过收集、整理、评价和分析文献资料，以获取和发掘相关问题的信息和知识的一种研究方法。文献调查法主要适用于需要深入了解特定领域、主题或问题的研究，也可以作为其他研究方法的辅助手段。这种方法能突破时空的限制，便于调查者进行大范围的调查，对调查资料进行汇总整理和分析；同时，还具有资料可靠，用较少的人力、物力收到较好效果等优点。但此方法往往是一种先行的调查方法，一般作为调查的先导，而不能作为调查结论的现实依据。

锦绣西兰　　设计：蒋涪陵

立足于信息可视化的媒介语境，从分布地域、发展历程、织造工艺、纹样数据库和传承谱系五方面，对西南民间传统工艺西兰卡普进行信息可视化设计，让传统工艺焕发当代价值。

锦绣西兰
设计：蒋涪陵
【参考视频】

北京大栅栏的视觉形象与导向　　设计：原研哉

（6）资料调研法。此方法着重收集过去没有人了解过的新材料。例如，思维方式、价值观念、民族性格、族群观念、文化象征、社会交换和互动等内容；强调整体的、系统的观念，以及独特的、特征鲜明的、具有内在运行规律的系统，从而获得对相关问题的深度理解和认识；调研现象背后的文化体系、价值体系、道德体系等支撑，注重鲜明的地域性、历史性和特殊性。

（7）典型调查法。此方法是在特定范围内选出具有代表性的特定对象进行调查研究，借以认识同类事物的发展变化规律及本质的一种方法。它灵活机动、能够深入实际、直接观察或个别访问，但需要注意对象的选择，准确地选择对总体情况比较了解、有代表性的对象。

3. 体悟式调研的深层考察

体悟式调研是指调查者以亲历者身份参与到调查对象的活动之中，做到身临其境、切身实地的体悟式"明察暗访"。由于调查者自我认知和文化的局限，即便他认真地去观察和体验，也存在"认知冰山"。深层考察则是针对某一领域的深入探索和研究，它涉及对该领域内的现象、问题、趋势等进行深度挖掘和分析。在体悟式调研的背景下，深层考察包括对管理决策过程的深度分析，对地域文化的深入理解，以及对调研对象环境变化的敏锐洞察。

例如，北京大栅栏的视觉形象与导向，以设计的视野去解读万千现象。给人以能动性的"鸟瞰地图"是签名的基轴。站在街口的地图，是在狭窄小巷角落设置的引导签名、介绍历史建筑的签名，还有在石头上雕刻街道名称的签名。引导标识是一张红色的鸟瞰图，整个区域的建筑物被制作成三维数据，以地图和签名为首，从各个角度展示街道的情况，独创的应用程序等开发让街区的情况一目了然。可见，设计者以体悟式的视角去设计寻路系统的方方面面，以调研的视角去解决设计的终极问题。

当然，调研的目的是为研究者进入系统提供有效的途径，拓宽设计行为的观察视角，丰富研究内容，有助于研究者挖掘和洞悉现象背后的非物质性和不可量化的因素。

二、分类有序

如何在设计研究与实践中选择合适的分类方法？如何平衡分类的详尽性与操作的便捷性？

从分类学的角度，"分类"是指分门别类的科学，是通过比较事物之间的相似性，把具有共同点或相似特征的事物归属于一个集合的逻辑方法。

1. 分类的概念

"分"即鉴定、描述和命名；"类"，即归类。"分类"是指按一定秩序排列类群，也是一种系统演化，把调研资料或信息内容条理化。它使表面上杂乱无章的世界变得井然有序起来。

2. 分类的作用

分类的前提是建立信息分类标准。信息具有客观性，而信息分类具有主观性，所以，对信息分类标准的确立至关重要。分类的作用体现在以下两方面。

（1）材料条理化、系统化。如今是信息大爆炸的时代，信息的生产方式发生变革，大量繁杂的信息以几何倍数增长，信息量的增长速度远比人类理解的速度快。分类可以使其有序化、规范化，更好地被理解和利用。

（2）发现和掌握规律性。信息分类的目的是寻找信息之间潜在的逻辑关系。碎片式信息只有经过科学处理，才能发挥出最大的价值。

3. 分类的方法

分类信息依据事物内容编排的精细化程度、特征、等级特质等对事物进行分类。信息分类要经过信息辨别、筛选、分类、编辑和利用等五个步骤。信息分类原则上具有层级性和优先性，包括总结需求—分析需求—定义观点—问题阐述。因此，信息可以分成四大类。

（1）文字，是与设计相关的历史文献，也可以是历史记录、书信札记、产品说明书、音像记录、策划创意书等。历史记录的实物信息可以作为研究者实地研究的补充材料或用于检验其实地观察的成果，也可以用于其独立观察，寻求造物活动的意义。设计研究者要以一种主动、深入的方式观察和思考设计问题。

（2）图像，是反映设计物的图片，包括历史或现代绘画作品中的器物描绘、现代影像制品中的设计图形等。

（3）实物，即真实的设计物品，以从考古发掘出土的文物到现代工业化生产的产品等为研究对象。

（4）场景，是物质场所与精神环境的统合，物质场所包含物理概念中一切支持人类生产与生活的空间、物品、材料、场景等信息分类，以照片形式居多。

三、分析有理

设计研究者在设计工作开展之前，需要在充分理解和分析社会问题的核心需求的基础上，发现社会问题最迫切、最主要的痛点，从而有针对性地、有目标性地定义与理解设计问题。同时，分析也涉及对设计对象的深入研究和理解，包括对设计目标、设计过程和设计结果的评估。

1. 分析的概念

分析，把预设计的对象分解成较简单的组成部分进行研究，找出这些部分的本质属性和彼此之间的关系。分析包含设计目的、设计对象需求、技术要求、设计建议等。

2. 分析的步骤

分析作为设计流程中不可缺少的一部分，是把握设计问题的关键，是对一种事物的本质特征或一个概念内涵和外延所作的简要说明。正确分析问题具有重要性与必要性，关乎问题的方向性。在问题的不同阶段需要采取不同的方法进行分析，按照问题的深度可以把问题分为表象问题、本质问题和真正问题。

（1）确定设计的目标。明确设计的目的、用户需求、技术要求、经济成本和时间限制等。作为设计研究者需要不断追问"这个问题是否客观存在，是否真的值得被关注、被解决"等。设计研究者在对问题进行确认后，便可以做进一步的质疑，例如，这个问题的需求提出方是谁？问题的关键所在是什么？问题或需求中涉及的事实、数据是否全面准确或精确？可使用的资源何在？设计研究者在表象问题阶段主要是从宏观层面了解问题和需求背景，有必要跳脱出问题本身，从俯瞰视角思考，有助于准确把握问题的方向。

（2）挖掘设计的诉求。分析问题本质的过程也是挖掘真实需求的过程，不断追问"为什么"有助于引导出问题的本质。研究对象声称的需求往往是最表层的，表层背后隐藏着声称的需求的原因及真正的需求，也是我们通常讲的"动机"，往往"动机"背后才是被研究者的真正需求。

（3）分析与提出建议。设计研究者需要根据实际情况判断，哪些是真正的问题或需求；在真正的问题或需求中，哪个问题或需求更值得被解决；根据优先级识别和判定设计的优点，如功能、性能和可靠性等，基于设计分析的结果，提出改进建议，并且提出设计建议或优化方案，设计研究者还需要关注时效性，以确保设计分析的内容和方法能够反映当前的行业趋势和用户需求，制订出科学合理的设计方案。

综合叙事与系统设计

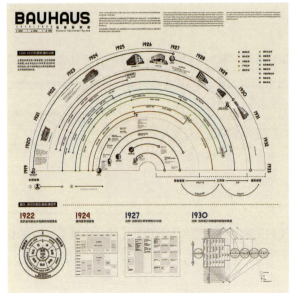
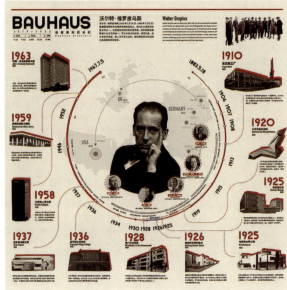

百年包豪斯学制和校长们的信息图表　　设计：厉勉

3. 分析的方法

分析是用已知的、熟知的来解释和形容未知的、陌生的事物并加以区别。值得注意的是，分析是一种表述而非自主认知的来源，设计研究者要辨析一个定义的好坏，其中最重要的是考量其词法、内涵、外延、涉及的情境，防止出现歧义和意思含糊。

（1）词法，即为一个词或一个表达提供一种意义。例如，特征与特质、意象与意向，一般通过描写其特性给予分析结论。

（2）内涵，即将一个物件与其他物件之间不同的特征列举出来。例如，视觉语境，这是一个特定的、集合的内涵分析。

（3）外延，是指描述一个概念或词的外延，即这个概念或词所包含的所有事物。

（4）情境，其实质是要解决形象思维与抽象思维、感性认识与理性认识的关系，强调情境创设的形象性。

情境分析，首先应该是可见的、可感的，它能有效地丰富人们的感性认识，促进其感性认识向理性认识转化和升华；其次应该是形象的、具体的，它能有效地刺激和激发人们的想象和联想，使人们能够超越个人经验和时空限制，掌握更多的事物发展规律，又能促使人们的形象思维与抽象思维的互动。清华大学美术学院邵文沁的《衣现生活》通过社会调查与视觉观察的方法，对北京城中村"朱房中街"道路两旁晾晒的衣服进行多角度的情境分析，透过每户晾晒衣服对家庭成员结构的呈现，让人们获得更多的信息，进而开展叙事设计。

衣现生活
设计：邵文沁
【参考视频】

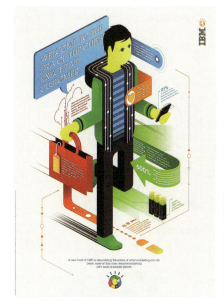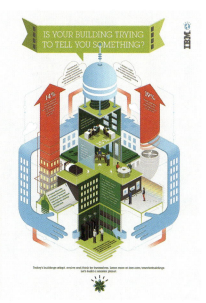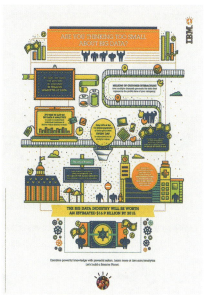

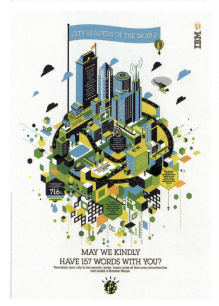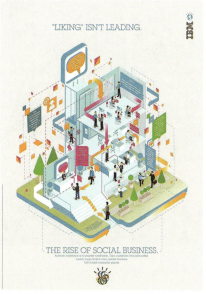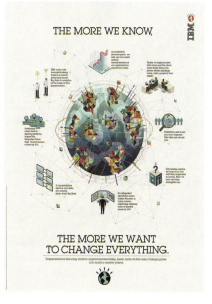

IBM（图表信息设计）把电子科技、信息和创意结合起来　　　来源：Welovead

综合叙事与系统设计

政治叙事与系统设计

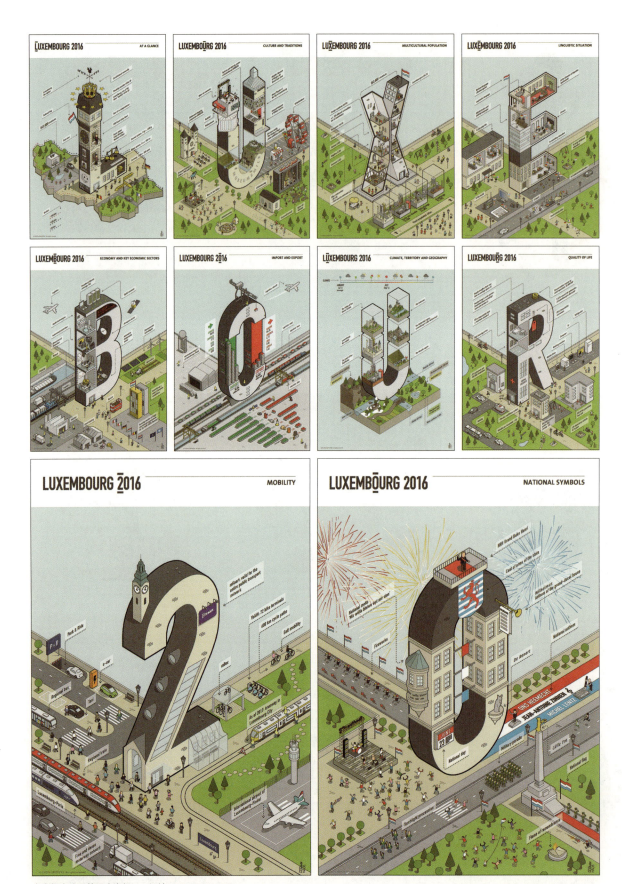

卢森堡大公国的图表海报　　设计：HUMAN MADE

以有趣的方式呈现和推广大公国，强调以下主题：人口的语言状况，劳动力市场，经济，国家象征，多元文化和传统，生活质量，政治和机构，流动性。

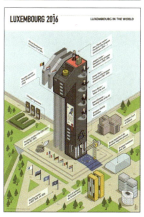

四、文思图现

设计学科有两个载体，一是文思，二是图现。文思来叙事，图来显现。

设计学科的所有专业领域都离不开对"图形"或"形态"的认知与表达。从这个意义上看，我们可以认为，对"图形"或"形态"的认知与表达具有跨界的特征，如果要说有什么可以在专业之间形成共同要素的话，那就是"图形"或"形态"。

世间万物都有"形"，无论是天然生成，还是文化智慧创造的事物，都会有"形态"的呈现。"形"具有多层次的含义，人类的思维也最善于沿着"形"展开，人类认识物质世界，首先是依靠"图形"或"形态"。

1. 以图释文

将信息以图形的形态进行呈现，有助于简化复杂问题，使问题以直观的方式传达抽象的信息，使晦涩枯燥的数据转化为具有情感色彩的图表，引导我们思考如何"以图释文"。

形态是贯穿设计始终的重要内容，是思想的物化形式，同时也是美的表达形式。对形态的认知与表达，已成为设计学科的所有专业领域的共同基础。设计者从形态本身着手，全面、系统地认识形态，对做好原创设计将会有很大帮助。

形态是事物内在本质在一定条件下的表现形式，包括形状和神态两个方面。这里涉及"形"与"神"之间的关系，"形"与"神"是中国古代特有的美学概念。"神"寓于"形"，"神"又是"形"的集中体现。形似神也似，形神兼备，妙在似与不似之间，显示了"动于中，则形于外"。形态是设计造型的基本语言，也是设计的基本元素。语言是人类传递信息内容的工具。对设计来说，形态既是视觉化的物质的形态，也是抽象事物的状态。

形态要表现的不仅仅是事物的表面，而且是人们所看到的从事物中提炼出来的本质样态。形态是积极地源于人的创造性的物质表现，而不是对自然原型的被动反应；是对创造性的把握，把握到的形象是富有想象性、创造性、敏锐性的美的形象。

所谓"一图胜千言"，作为设计者，需要将信息进行归类并以各类别相互联系的方式进行思维建构，即依靠这个系统引导观者进入预先设定的主题情景，引起观者的兴趣，从而传达信息。这要求设计者对信息进行归纳概括、联想，并且在组织框架下建立整体的信息交流体系。如果说词语和句子是语言交流体系的一部分，那么信息可视化中的图形、图像的形态表现就构成了视觉交流体系。

婚礼、陶器的可视化信息图示　　设计：Sung Hwan Jang

2. 信息可视化设计

如何将复杂的信息通过图形、图像样式清晰明了地传达给大众？如何通过设计的语言使文字信息更好地被大众接受？

信息可视化属于跨学科领域，是结合图形设计、统计学、认知心理学和人机交互等多个学科的原则和技术，创造直观、易于解读且具有审美价值的非数值型信息资源的视觉呈现。信息可视化设计是用合理的设计方法组织并分析数据和信息，让复杂难懂的数据、信息以易于理解的方式呈现和传播，是人们对信息进行处理的实践技巧，可以极大地提高人们应用信息的效率。

可视化设计的力量在于它能够将抽象的数据转化为直观的图像，利用视觉转译、图像转述的方式，将抽象的数据与关系具象化地直观表达出来。图示化表达可以有效还原信息的生产、输出、传播的全过程，形象、直观、有趣、生动、高效地呈现信息交互的第一现场。图表设计的形式取决于信息可视化设计的目的，按照形式把图表分为关系流程图、叙事插图、树形结构图、时间分布图及空间结构图五种类型。不管何种类型，都是运用列表、对照、图解、标注、连接等表述手段，使视觉语言最大化地融入信息之中，使信息的传达直观化、图像化、艺术化。

信息可视化设计是功能、流线和形式的综合，其首要原则和终极目的是能够清晰、合理、科学、客观、真实地对信息进行反映，并且突出信息的价值。"功能"是指信息的受众具有明确的需求，即信息易于查找、阅读、理解和回忆；"流线"是指信息的逻辑顺序；"形式"意味着充满活力的信息模式和便于清晰理解的组织关系，形式应该为信息的内容和功能服务。

可视化美国移民史
设计团队：东北大学 Pedro M.Cruz、John Wihbey 教授和美国国家地理团队
描绘了从 1830 年到 2015 年移民到美国的人群。每个时期的美国移民构成一个不断成长的树干年轮。年轮上不同的颜色代表移民的地区来源，每一圈年轮代表着一个 10 年。

可视化美国移民史
设计团队：东北大学 Pedro M.Cruz、John Wihbey 教授和美国国家地理团队
【参考视频】

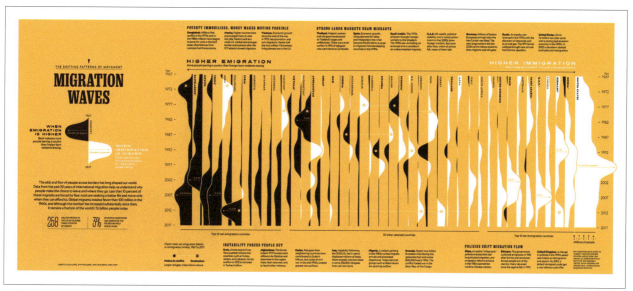

全球人口迁移浪潮信息可视化设计　　设计：Alberto Lucas Lopez

信息可视化设计是一个将数据和信息转换为视觉表现形式的过程，应以符合受众接受度和理解力的视觉转译形式呈现，目的在于帮助人们更好地理解和分析复杂的数据集合。确立主题信息得以最佳传达的上下文语境是尤为重要的，这种语境一方面要符合文字的内容与精神实质，另一方面需要大众易于识别、理解和接受的图式、色彩。是否具有适合的设计审美，是视觉可视化信息传达需要解决的首要问题。

在信息可视化设计中平衡数据的详尽性与视觉呈现的简洁性是一项挑战，这就需要将繁复、隐喻的众多信息通过选择、比较进行分类分项，再以图像、文字和参数相结合的方式，洞悉和阐明信息的内在联系。设计者可以通过合理安排图表元素和色彩搭配，突出重要的信息点，引导观者的视线；也可以通过文字说明、图例解释和动画效果等方式，找到系统、明晰、简洁、直接和全面的可视化元素并建立关联性，将数据背后的故事表现出来，帮助观者更好地理解数据的意义和价值，进而呈现信息可视化设计的能量。

随着大数据时代的到来和可视化工具的进步，信息可视化设计发挥着重要作用，通过归纳整合原始图表中所包含的信息层级，优化可视化、扁平化、图示化的语言进行信息传达，文字信息更加通俗与美观，同时让观者感到富有亲和力。信息可视化设计的终极目的是让纷繁庞杂的信息能够以谱系化、图示化等可视化方式获得呈现，谱系化是为了方便观者观察信息内藏的逻辑关系，如并列关系、因果关系、主从关系、顺序关系等。《病毒进化史可视化信息图示》就是以信息可视为核心进行讨论和设计的。设计者不断地思考，以便于让信息视觉化的效果更佳。因此，信息图表的设计更着重于内容与数据的视觉化，可视化的表述助力信息的传达。

3. 智慧升华

将深奥、繁复且难以被理解的信息最大程度地视觉化、图示化，这是一种设计智慧。这种设计智慧在数据可视化、科学传播、教育材料制作和商业报告等众多领域都非常宝贵。信息可视化设计致力于创建以直观方式传达抽象信息的手段和方法。可视化的表达形式与交互技术则是利用人类眼睛通往心灵深处的广阔带宽优势，使人们能够目睹、探索，立即理解大量的信息，旨在培养人的信息处理能力、信息编辑能力、信息表达能力和图形叙事能力。

信息可视化设计是一个可读、可视化的，以图释义的，包括数据分类、逻辑关系、用户阅读习惯和视觉体验等因素的复合体系；可囊括数据、信息图形科学可视化及视觉设计方面的内容。无论其是静态的，还是动态的，都将为我们提供某种方式或手段，从而让我们能够洞察其中的究竟，找出问题的答案，发现形形色色的关系，或许还能让我们理解在其他形式下不易发觉的事情。

信息可视化设计应遵循美学原则，以确保其不仅具有功能性，而且令人愉悦；在今后的延续性设计当中，可通过动态的方式实现，为线上线下提供更为便捷、有效的交互体验；此外，也能够为其他种类的信息图表提供参考价值。

信息可视化设计通过标准化的符号系统，将深奥、繁复且难以被理解的信息转换成创意概念，随后转换成图形描述并演绎成生动的"电影"，同样有序幕、开篇、高潮与结尾……诚然，设计不只停留在视觉美感这一表层，设计应该是一种有智慧、有价值、有社会意义的文化升华。

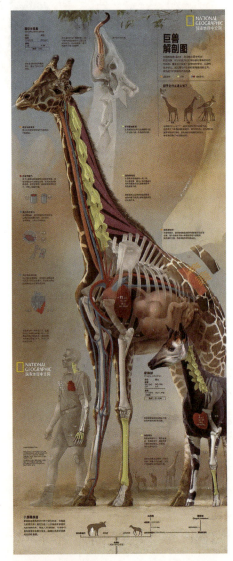

长颈鹿的信息可视化设计
来源：《国家地理》杂志
长颈鹿身高 4~6 米，在动物王国中如鹤立鸡群，但它们经 700 万年的进化得来的标志性身高，要求它们具备一些独有的特征，以调节血液供应、减轻重力对肌肉和骨骼造成的压力，并且为庞大的身躯加热或降温。

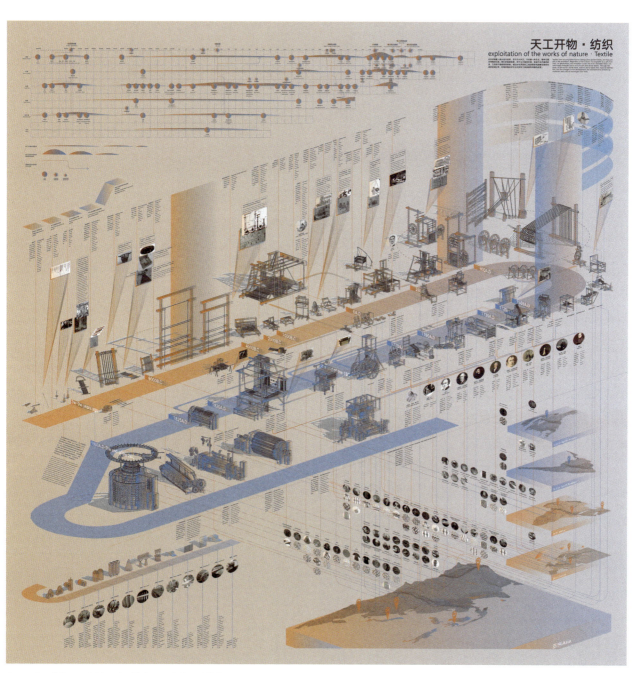

天工开物·纺织　设计：欧阳屹杰　汪小雅　陈梦然

纺织伴随着人类从远古走来，今天的我们依然能从这一道道工序中发掘各种有趣之处。此信息以图解的方式对不同时间和地域的纺织工具进行挖掘与研究，通过纺织工具将不同的编法应用在特殊地域、物品和场景，呈现织机的演变与飞跃。

第三节 理性思辨

　　理性思辨是一种确定的逻辑思维，它涉及对知识和存在的本质进行深入的思考和辩论。理性思辨是运用逻辑推理和分析手段对问题进行深入探讨的过程，也是人们在认识过程中借助概念、判断、推理等思维形式能动地反映客观现实的理性认识过程，更是基于对认识对象的结构及其作用和规律的分析而产生和发展起来的。理性思辨要求人们超越感官经验，通过逻辑和理性的力量来探求事物的内在意义和规律，是追求真理和理解世界的重要手段。

　　理性思辨以抽象的思维概念，以判断和推理为思维的基本形式，以比较、分析、综合、抽象、概括和具体化为思维的基本过程，揭露事物的本质特征和规律性联系。理性思辨中的理性多是抽象思维，它不同于以表象为凭借的形象思维，它已摆脱了对感性材料的依赖。

　　理性思辨要求我们在面对问题和决策时，能够超越直观感受，运用逻辑和理性进行周密的分析和论证，通过系统地分析理解问题，作出更加合理的决策。理性思辨强调的是对问题深层次原因的挖掘和对解决方案全面性的把握。

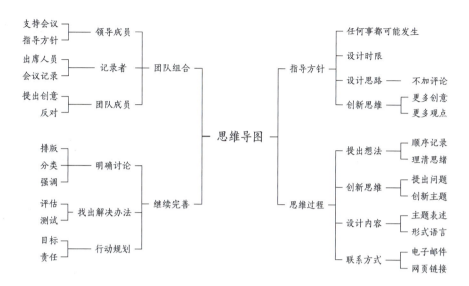

思维导图树状图示意

一、思维导图

思维是人类大脑对客观事物的反映过程，借助语言进行。思维呈现的线索是表达发散性思维的有效图形思维工具，它明晰、有效又高效，是一种实用的对思维路径的表达，也被称为思维导图，或被称为心智导图、脑图、心智地图、脑力激荡图、灵感触发图、概念地图、树状图、树枝图或思维地图，是一种图像式的思维工具，以及一种利用图像式思考辅助心智的，具有文化概念的工具。

1. 思维导图的概念

思维导图充分运用左右脑的机能，利用阅读、记忆的规律，协助人们在科学与艺术、逻辑与想象之间平衡发展，从而发掘人类大脑的无限潜能。思维导图运用图文并重的技巧，把各级主题用具有隶属关系的层级图表现出来，把主题关键词与图像、色彩等建立记忆链接。

思维导图灵感触发图示意　　来源：网络整理

思维导图是一种强大的设计思维工具，也是一种将思维形象化的方法，亦是帮助人类大脑自然思考的方式。每一种进入大脑的资料，不论是文字、线条、色彩、意象、节奏等，都可以成为一个思考中心，并且由此中心向外发散出成千上万个关节点。每一个关节点代表与中心主题的一次连接，而每一次连接又可以成为另一个中心主题，再向外发散出成千上万个关节点，呈现出放射性立体结构，而这些关节点的连接就如同大脑中的神经元一样，可以被视为人自身的个人数据库。因此，思维导图也是使用一个中心关键词或想法以辐射线连接所有的代表字词、想法、任务或其他关联项目的图解方式。

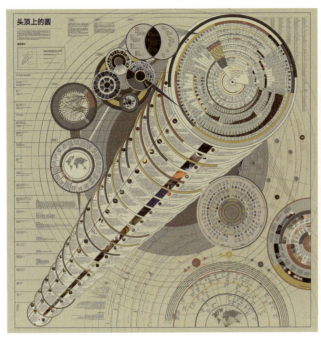

头顶上的圆　设计：刘雨萱　伊磊　黄冉欣　　　　　文明互鉴　设计：刘帝安　彭惠龙　汤惠三

2. 思维导图的作用

思维导图，通常是围绕一个关键词来梳理思路、设定任务、管理项目的示意图。思维导图通过图文并重的方式，将思维的路径图形化、条理化，以非线性的方式整合起来，促使"头脑风暴"式的集思广益能够最终被落实成为有组织、有计划的任务。

（1）激发创意灵感，协同性工作。思维导图结合文字、符号、逻辑等左脑功能，以及图像、颜色、线条等右脑功能，促进左右脑均衡发展。设计者会发现，思维导图就像快乐源泉一样，持续不断地为他们输送创意灵感，让他们探索更多可能性，对其控制和归纳概念有极大的帮助。

（2）理清逻辑关系，增强系统性。创意固然重要，可是杂乱无章的创意如果不能紧密结合在一起，再好的创意也是徒劳。思维导图的组织形式多是分层树状结构，设计者可以对相关的信息进行记录和分析，梳理杂乱无章的创意，从而筛选有条理的设计思路。思维导图有助于分类与比较，设计者可以根据思维导图对事物的共同性与差异性进行分类。分类是比较的后继过程，重要的是对分类标准的选择，选择得好还可促成重要规律的发现。

（3）促进发散布局，提升创造力。思维导图可以促进思维发散的开放性和非线性思考，做到结构清晰的可读性，色彩适宜的美观性，有助于发现问题的新视角。思维导图具有发散性思维的特点，可以激发个人的创造力和想象力。通过从多个角度思考问题，思维导图可以帮助个人找到新的想法和解决方案，拓宽思维视野。

思维决定行为，行为决定结果。思维导图虽然是最基础的结构，却是用来发散思考和纵深思考的方法，设计者可以根据自己的思维逻辑，选择特定的结构进行思维的发散和整理。

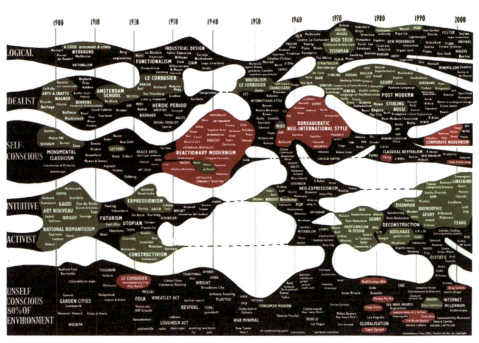

20世纪建筑进化树图谱　　绘制：查尔斯·詹克斯

二、逻辑思辨

思辨，比喻性地指代一种思考和探索的过程；在哲学领域，通常是指运用逻辑推导进行的纯理论、纯概念的思考。思辨强调通过抽象的思考、推理和论证达到对事物深层的理解和解释。

1. 思辨的概念

思辨是思考辨析；思辨能力就是思考辨析能力。"思考"指的是判断、推理、分析等思维活动；"辨析"指的是对事物的情况、类别等进行辨别与分析。思辨能力首先是一种抽象思维能力，不是设计者只靠观察经验就可以达到的，要求其必须有较强的思考辨析能力，这是基于严谨的逻辑的思考，基于经验的思考，基于推理演算完成。

思辨能力是一种高级的思维技能，它涉及对信息的理性分析、评估判断和理性重构。它要求设计者在面对问题和挑战时，能够独立判断、推理、分析，并且能够从多个角度和层面理解问题，从而作出明智的决策。

"我思故我在"强调通过"我的思想"来证明"我的存在"，是主动的存在。通过思辨，即在思考和怀疑的时候，肯定有一个执行"思考"的"思考者"。思辨侧重对理论的构建，尤其是对哲学系统的构建，这种构建往往是从概念、思考和辨析出发，而不是从经验出发。思辨呈现和引发讨论，激发想象力，不进行针对性的引导，可以帮助"思考者"洞察事物的底层逻辑，找到事物的关键变量。思辨即批判性思维，底层逻辑即认知，认知可能性边界之拓展是建立在知识储备与丰富阅历基础之上的思考，用哲学思维即底层逻辑思维，独立思考、深度思考，具备独立之精神，自由之思想。

2. 思辨的方法

思辨方法是研究中关于思考、探索和认知的方法体系，它涉及对事物的现象和本质进行深度思考和分析。设计的思辨方法，通过思辨呈现设计形式，引发观者对问题的思考。相较于解决问题，它更像是通过假设来提出问题。例如，杯子的设计，设计者解决的是什么？是解渴的方式。设计椅子是为何？是为了解决坐的方式。设计汽车是为何？是为了解决代步或是行的方式。它以不一样的思维方式，剖析事件的本质，找到解决问题的办法；注重思考过程的合理性和一贯性，追求论证的严密性和逻辑上的正确性。

思辨的方法是逻辑推理，是对判断、推理、论证和辩驳等逻辑形式的运用，包含对经验内容的感知、收集、甄别和加工等全过程。

（1）归纳思辨方法。此方法从具体的事实和实例出发，归纳普遍性结论或概念方向，推演出特殊的结论。人们通过归纳思辨方法，能够发挥逻辑思考的能力，将思维过程更加系统和完整地呈现。

（2）逻辑思辨方法。此方法注重思考过程的合理性和一贯性，追求论证的严密性和逻辑上的正确性；根据规则和原则进行推理和判断，通过理性地、逻辑地和系统地分析问题存在的原因并提出评估观点，建立新理解、解读新需求、发现新机会。

（3）辩证思辨方法。此方法认为事物和现象是矛盾的统一体，逻辑清晰的解释、分析和论证说理的思辨是重要特征；强调运动和转化是事物发展的动力；通过理由陈述导出层次分明、明白有力的说理，以更宏观和综合的视野去考察问题，揭示问题内在的矛盾和深层次的联系。

（4）实践思辨方法。此方法强调通过设计实践和实际行动来验证和获得真理，将理论与实际相结合，将思考与实际操作相衔接。人们通过实践思辨方法，逐步形成更加准确而实用的认知和解决问题的方法。

2016年普利兹克奖得主亚历杭德罗·阿拉维纳认为："设计的目的是试图理解问题和解决问题。"以此来思辨，繁荣与变化的背后往往伴随着危机与灾难，危机也越来越成为"新的常态"。

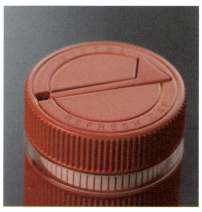

Vittel 品牌出品的提示喝水的计时瓶盖 REFRESH CAP

3. 思辨的特点

思辨的特点在于对事物本质的深刻理解，它要求"思考者"能够透过事物的现象看到本质，揭示事物内在的因果关系。作为一种思考方式，思辨更注重培养独立思考、质疑探究的习惯，其特点是体现知识的积累性，思维的严密性、深刻性和批判性。

（1）批判性反思，即能够对现有的观点、理论进行合理的质疑和评估，并且通过思辨来推动知识的创新和发展。Vittel 品牌创意出品的 REFRESH CAP，是一款可提醒使用者喝水的计时瓶盖。瓶盖顶端的小旗子每隔一小时就会弹出，以此提醒使用者喝水。这个智巧的设计其实解决了人们，尤其是记忆力低下的老年人补水的问题，是一个很好的思辨设计。

（2）创新性引领，即关注概念、判断、推理等形式，通过这些逻辑形式来探讨问题。英国皇家艺术学院的教授安东尼·邓恩与菲奥娜·雷比提出"思辨设计"（Speculative Design）的设计概念，反思新兴技术与设计的结合方式及其经济、文化与政治影响。从思维层面来说，"思辨"指的是质疑所有由单一话语机制产生的权威现实，需要"通过可替代的设计方案来表达不同观点"，以幽默的方式，极富感染力地说服人们主动介入思考与想象，从而改造现实世界，加入社会变革与创新的行动。所以，思辨设计的产出是打破科技边界的，甚至是推动科技发展的。

思辨设计可被分为"思辨"和"设计"两个部分："思辨"是抽象的，集中于思维层面；"设计"是具体的，落实在实践环节。思辨设计强调更多的是基于真实世界的技术，是对另一种平行世界的谨慎推论，让观者跳出固有观念并质疑一切由单一话语机制产生的权威现实。思辨设计的要务是启发人们思考并促发其行为的改变。简而言之，就是通过现有的科技手段，打破观者对现实的认识与逻辑，启示观者以思辨的形式一起参与到对平行世界的畅想当中，发现更多的可能性。思辨设计让人们意识到"现在不仅由过去构成，也能为未来赋形"。

三、事物的联系

"联系"是哲学的概念,事物之间的联系是客观的,是事物本身所固有的。"联系"意为联络、接洽,是事物之间及事物内部诸要素之间的相互影响与有机关联,以及相互制约和相互作用的关系。

1. 联系的普遍性

联系具有普遍性,即事物的联系是普遍存在的、多种多样的,表现在以下三个方面。

(1)宏观层面,整个世界都是相互联系的、统一的整体。

(2)中观层面,事物与事物之间也具有普遍的联系,任何事物都不可能孤立存在,都同其他事物处于一定的联系之中。

(3)微观层面,任何事物内部的不同的部分和要素之间是相互联系的,即任何事物都具有内在的、独特的结构性。

2. 联系的客观性

联系具有客观性,即联系是事物本身所固有的,不以人的意志为转移,自在事物和人为事物的联系都是客观的。

联系的客观性要求我们从事物固有的联系来把握事物。例如,中国古代造物思想中关于"道"与"器"的划分是合理且必要的,两者相辅相成、互相影响。"道"与"器"并重落实到修行层面,不仅在于对形与物的外观之美的研究,更在于对心、言、图、物、境的关系的追问与探究。这是内在本质与外在形式的联系,也涉及其他的方方面面,因此,联系涉及内涵与外延。

3. 联系的多元性

事物的联系不是孤立的,而是在一个复杂的社会网络中相互交织。事物的联系亦是千差万别的,表现出丰富的多元性。在致力于创造多元化、多维度、综合性的生态环境与健康的人类生活价值观相匹配的智能时代,设计发展的方向更加趋向人性化。设计者在对表面与潜在联系进行重新梳理的过程中常会产生具有突破性的创意。因此,设计者需要发现联系、梳理联系、优化联系、创造联系,进而提出有价值的解决方案。

例如,汉字已然成为传播东方视觉文化的设计,联系着个体与公众,潜移默化地浸润着人心。汉字设计的目的是通过探索汉字形意的创造、汉字图文信息传达的功能、汉字图形表达的方法及汉字设计的审美等问题,把中华优秀传统文化与设计表达及其艺术想象力融入汉字创意。一方面,让汉字视觉信息的传达更加独特且富有生趣,有助于设计者探索让汉字焕发视觉活力的方法与范式;另一方面,使汉字体创新活化,有助于设计者拓宽汉字形意创造的设计空间。这其实是个人创造与中华优秀传统文化活化之间的联系。汉字本身形意结合,探索汉字设计"形"与"意"的内涵与外延的再创造,可诠汉字之形意视觉,释东方之审美境界。

《字·造》系列之器　　设计：成朝晖

　　《字·造》系列是笔者基于汉字造物的设计实践，探求汉字从平面到立体，从视觉到触觉的自然融造，将平面的文字图形深化为凹与凸的立体结构，结合材料本身质地，暗含细致的肌理质感。

　　对整体设计的构建，首先是对设计内涵的准确定位。除了对汉字视觉形象力求新颖，笔者更关注材料、质地与工艺之间恰如其分的有机结合所能带给人们的五感体验，包含从视觉到触觉的重量、温度等感官作用。从平面立意到空间布局，从造型到材质选择，从制作工艺到成品表面肌理与质地，从视觉、触觉、空间感上综合构成一种整体意境，使人从视觉到触觉获得更强的愉悦感，获得汉字造物的更多可能性。

　　笔者将汉字"器"加以平面图形化，将它转换成三维立体结构且赋予它功能性，让汉字"器"的视觉呈现完美契合于简练内敛的造型之中，诠释寻常之外的视觉趣味和东方诗意——虚实相生的悠远意境。笔者视材料为主动交流的情感媒介，它们是呈现设计内涵与意境的镜子。汉字之形赋予材料以人文底蕴，两者结合，营造出一个和谐的、富有表现力的汉字美学天地，传递着东方视觉文化，带给观者心灵触动。如果材料的自然魅力与汉字形态设计相辅相成，那它不仅是良好的设计表达媒介，而且也可以丰富整体的造型形态。因此，汉字是中国文化形意融会的符号，与材质的有机融合是带有自然天地之温润感觉的审美意象；同时，汉字与自然共存的一体感产生美的记忆，是设计中人与自然的和谐融造。由此可见，设计呈现的不是单纯的材料，而是承载人类情感的材料本体的记忆，如树木的年轮、金属的锈迹。对于这件作品，笔者选用的是木质集成材料，其原始状态已具有了形态美感，美在其天然色泽、自然纹理、原始气息……带有一切本原的质朴痕迹与记忆。当把竹器茶杯置入"字里行间"，人们在休憩之中不仅可以品味茶香，也可以体味自然材质带来的丰富联想，品鉴不同质地材料的自然肌理诠释的力量。

　　汉字在全球化背景下如何维持其独特性，同时促进跨文化交流和理解？《字·造》系列是在探寻古今之间的映射与联系，在熟悉的汉字文化中寻找千年源头，追觅具有生命力的、质朴丰硕的设计形态，从而酿造东方审美且焕发超越时空的现代性，启创汉字智性设计之生生不息，促进中华文化的互鉴和交流。

四、否定之否定规律

否定之否定规律是哲学的基本规律之一，更是一种思维方法。它揭示了事物发展的前进性与曲折性的统一，表明了事物的发展不是直线式前进的而是螺旋式上升的。

1. 否定之否定规律的特性

作为辩证法三大规律之一的否定之否定规律，即事物在发展过程中，经过肯定、否定和新的否定三个阶段，最终实现自我超越和自我完善。它揭示了事物发展的内在矛盾运动，为我们理解世界提供了一个设计方法论。

否定之否定规律反映了认知的间接性，按照德国哲学家康德的划分方法，肯定、否定、否定之否定（即肯定）依次相当于感性、知性和理性；在这个过程中向前发展，通过不断超越自身，实现不断地否定、自我完善和升华，达到质的飞跃。

2. 否定之否定规律的意义

否定之否定规律要求事物在其发展过程中经历两次否定、三个阶段，包含肯定和否定两方面的积极因素，从而展现事物自身的完整性、总括性。

（1）从事物存在的总体出发，辩证地把握肯定和否定。我们在认识事物的过程中，总是先从质和量的外部分析入手，然后达到矛盾运动的内在本质分析；其实这还不够，需要进一步上升到事物总体的自我肯定与自我否定。我们只有在肯定和否定的辩证统一中把握事物，在肯定中把握否定，在否定中把握肯定，才能完整地理解事物存在的本质。

（2）从事物发展的全过程出发，正确地对待前进和曲折。我们在认识事物的运动发展时，不仅要认清发展的动力、源泉及其由量变到质变的表现形式，还要从总体上把握事物运动发展的必然趋势和具体道路。

否定之否定规律的意义在于，事物发展的总趋势是前进的、上升的，发展的道路又是迂回的、曲折的。因而设计者要有勇气面对挑战和困难，善于发现和解决矛盾，坚信前途是光明的，对曲折的发展道路做好思想准备。正如设计中有成功与失败、高潮与低潮、发展与调整、速度的快与慢等。

（3）在问题思辨的全过程，不断地提出疑问与否定。问题研究虽是不断接近真相的过程，但也是反复的。反复性确保了问题研究的准确性、客观性。需求往往是撬动问题研究的第一根杠杆，是个体在生理上或心理上感到某种欠缺而力求获得这种欠缺的一种内心状态，是个体进行各种活动的基本动力。需求催生动机，动机具体表现为用户的某种行为。需求是矛盾，动机是现象，设计者必须从现象中发现用户的真实需求，也就是发现社会痛点。

否定之否定规律是辩证法中的一个重要规律，它揭示了事物发展的内在逻辑和普遍规律。在设计领域，这一规律同样适用，它可以帮助设计者在面对设计问题时，跳出传统的框架，寻找新的解决路径。

例如，设计者在面对设计中的新问题时，不是局限于现有的设计理念和技术方法，而是通过批判性思考，寻找新的设计表达语言和解决方案；在产品设计中，设计者可以通过否定传统的设计元素，引入新的材料和技术，实现产品形态的创新和功能的提升。

设计者的设计思维包含五个环节：共情、定义、"头脑风暴"、原型与测试。这是一个非线性、动态循环的过程，不断地根据需求进行修正，即一个否定之否定的过程，达到一个新的质态。因此，设计者在思考问题的过程中需要不断提出疑问与否定，只有通过不断验证和反思才能获得可持续性的反馈，实现解决方案的优化。

我们在运用否定之否定规律时，要勇于尝试和接受新事物，敢于走出舒适区，尝试新的路径和方法。在前进和曲折的深远望境中牵引出一番望与问、心与脑之间的追索与应答，唯有抚今追昔，切空入时，审势怀远，才能得其深意，方可对否定之否定的规律有所领悟。

第二章
系统整合

第一节 全局视野的整体叙事建构
- 一 东方整体观
 - 整体观念和全局视野
 - "天人合一"的东方整体观和全局视野之创新驱动
- 二 思维系统观
 - 循环往复的思维系统观
 - 系统关联特性
 - 系统分析方法
- 三 跨界性融通
 - 跨界综合融通
 - 知识系统
- 四 文化性建构
 - 文化精神：通达心灵的设计内力
 - 文化力量：构建设计的精神内核

第二节 叙事性的生活态演绎
- 一 叙事性表达
 - 叙事性表达的概念
 - 叙事性表达的特性
- 二 方式性还原
 - 方式性还原的概念
 - 方式性还原营造熟悉的陌生感
- 三 生活化演绎
 - 生活态的概念
 - 设计演绎的特性
- 四 体验式设计
 - 设计体验的概念
 - 设计体验和体验设计的互动关系

第三节 知识性的学科贯融
- 一 跨界联动
 - 跨界实践
 - 跨界思维
- 二 艺科融合
 - 艺科融合，学科交叉
 - 艺科融合，路径拓延
- 三 协同创新
 - 协同创新的特点
 - 协同创新的方向
- 四 聚焦赋能
 - 赋能的概念
 - 以服务设计视角为设计赋能
 - 设计赋能的时代

设计是艺术与科学相融合的典型代表，没有相对独立的、科学的体系是不能确立"设计学"的，"设计学"需要一套系统的、完善的、相对正确的方法论。设计研究者以设计为组织基础，整合多领域知识和方法，可以有效促进更加庞大且复杂的具体问题的研究与解决方案的提出。"系统"是一个动态且复杂的整体，世界上的一切事物、现象和过程都是有机整体，它们自成系统，又互为系统。以"系统思维观"为指导，有助于提升设计者整体的协作能力和系统链接的创造力，拓展设计者的综合素质。

党的二十大报告提出："促进人与自然和谐共生，推动构建人类命运共同体，创造人类文明新形态。"本章基于国际化视野和对当代设计理念的深层研究与把握，从生活中汲取营养，重视对生活方式与文化根性的思考；从生活的立场思考和解决问题，形成中国当代设计理念，为当代生活服务；立足于整体观念和全局视野，践行东方整体观和全局视野之创新设计实践思想；立足本土，活化中华优秀传统文化，顺应现代设计的特性与未来发展的大趋势，尤其强调培养前瞻和战略眼光；在全球人类命运共同体的历史语境下，致力于培养具有社会责任感、领导能力、远见性和全域性的人才。

第一节　全局视野的整体叙事建构

设计的一个重要使命就是赋予"物"以意义，使之更和谐地存在于社会的意义之中。意义的发现往往来自人们对整体和脉络的关注和把握，所以，设计有时更需要设计者基于整体性的全局视野找到一个更大的意义，其中蕴藏着丰富的人类智慧，强调全局意识，引导设计者关注那些不可见的、柔性的、非实体的因素。

1985年，柳冠中先生提出"设计是生活方式"的概念。生活方式本身是一种整体观念的重要体现，落实于一个系统、动态的发展过程，存在于人与环境的相互关系中，而非某种孤立的状态。

一、东方整体观

1. 整体观念和全局视野

整体，是事物诸要素相互联系、相互作用的发展过程。整体观念，从空间上说具有广延性，是关于整体的问题；从时间上说具有延续性，是关于未来的问题。在中医学中，整体观念是一种将人体视为一个有机整体的观念，强调人体各个组织和功能的相互联系与相互依存，共同构成平衡和谐的生态系统。

所谓"整体观念"，具有统一性和完整性。要求设计者考虑问题时具有生命周期的总体概念，用一种不同于西方的视角来理解和处理问题。"综合叙事与系统设计"重视设计的统一性、整体性及与其相关专业的相互关系。整体观念贯穿于设计的"造图、造物、造境"等方面。

所谓"全局"，是事物的整体局面。全局视野是一切从整体及其全过程出发的思想和准则，是指调节系统内部个人和组织、组织和组织、局部和整体之间的关系。拥有全局视野的人会从组织整体和长期发展的角度进行考量与决策。

因此，东方整体观是一种独特的文化和哲学观念。

2."天人合一"的东方整体观

"天人合一"是中国哲学的基本精神,强调人与自然、人与宇宙的和谐共生。万物是一个整体,人与万物息息相关,具有向古老的东方文明寻求精神支持的建构取向。"天人合一"的哲学思想异于西方的逻辑分析与理性思维,是中国哲学区别于西方哲学的最显著的特征。中国人善用综合的思维方式,注重整体性的研究。"天人合一"更具自然与本能的思想,反映在事物的本质上,往往比西方的线性逻辑思维更贴近真理,这一点对综合叙事具有重要意义。它作为中华文明所孕育的思想高峰与众多哲学家的思想内核,不仅可以在对事物本质的理解上为我们指出关于世界的统一性,而且可以在日常生活中,为我们指出观察世界、改造世界的方法。

"天人合一"的综合倾向带来的是整体且有机的特点,它所包含的生态智慧在中国传统哲学思想中极具代表性,启发设计者开阔视野,宏观思考。同时,"天人合一"的东方整体观更适合用于研究相对复杂的问题,设计者可以借此将东方思维与智慧创造进行转化,实现设计理念和方法的根本性创新。在整体性重于精确性的大数据时代,更适合这种整体且概括的理念。设计者通过"天人合一"实现的心、脑、手的连接,不仅是技能性的训练,而且是对整体思维能力的建构,把身心之感悟化解为一种最基本的整合能力,展现"造图、造物、造境"的东方设计智慧。

3.东方整体观和全局视野之创新驱动

整体观念的全局视野、多元思维、有机整合、动态发展,是一种创新的思维范式,其精髓在于整体观,其存在方式、目标和功能都表现出统一的整体性。

整体观念的创新在于对创新主体、要素与创新能力的持续融合,充分利用团队协作,形成开放、交互的创新生态系统和持续的核心竞争力。例如,阿里巴巴集团的管理汲取基于整体观的哲学智慧,致力于探索未知科技,以人类愿景为驱动力创建的达摩院,逐步形成以阿里云大数据技术为基础的架构,包括天猫等电子商务集团、科技生态圈和商业生态圈;支付宝等金融服务生态圈;阿里音乐等数娱业务;高德地图、办公软件钉钉等创新业务的"合纵连横"的创新生态系统,投资于云计算、物流、数字娱乐和本地生活等服务,逐步在中国乃至世界各地构筑了基于数字经济的"城市大脑"。其技术的应用场景还涉及能源、金融、健康医疗、制造业、媒体和智慧城市等领域,由此形成完整链条,以整合式创新突破传统的研发、营销和战略管理的思维范式,通过策略引领系统设计,将多个方面进行有机整合,为创新提供支撑,实现重大领域的突破,体现整合式创新的东方文化精髓,顺应创新的战略需求。

综合叙事与系统设计

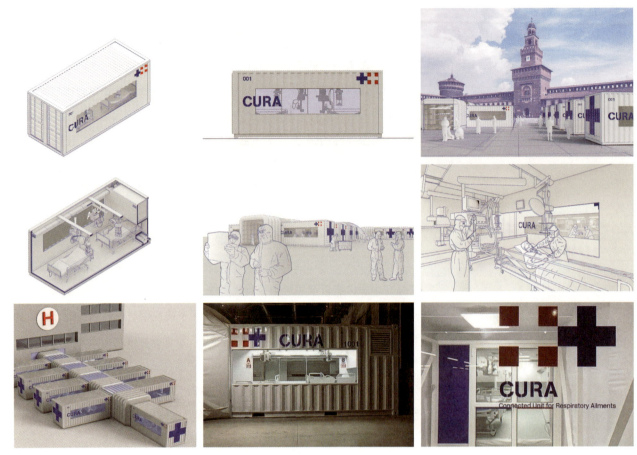

集装箱改装的重症监护舱 CURA　　设计：MIT 城市实验室

　　如今，全球治理面临新的挑战，大众视野聚焦于人类环境、气候危机、流行病等危机问题，对设计产生了广泛而深远的影响，尤其是对城市规划、建筑环境及医护应急等方面的设计。

　　MIT（麻省理工学院）城市实验室设计了集装箱改装的重症监护舱 CURA——快速安全的医疗应急设施。"CURA"是呼吸疾病互联单位的缩写，也是拉丁语中的"Cura"（治愈）。第一台 CURA 吊舱于 2020 年 4 月 19 日在意大利北部都灵新设立的临时医院被安装并投入使用。这是一种快速部署的解决方案，用于扩大急救范围并减轻医疗系统的压力。因此，CURA 既能像医院帐篷一样被快速安装，又能像普通隔离病房一样供医护人员安全工作。

　　当今社会呈现高度的全球化和现代化，任何一个地方性风险都可能成为全球性风险，整体观念已经成为所有人不变的共识。设计者作为以解决问题为主要任务的创新主体，应该责无旁贷地致力于危机的研究与应对，即以整体观念和全局视野来审视社会问题和设计；在未来，通过研究与设计探索城市的发展及人们的生活方式。

二、思维系统观

系统无处不在,涉及人类生活各个方面。在自然科学中,系统是生态系统中各种生物和非生物因素的相互作用;在社会科学中,系统是社会结构、经济体系或政治组织;在人的思维领域中,系统是知识体系、思想观念或心理状态。

1. 系统分析方法

分析是将事物、概念与现象分门别类,离析出其本质及内在联系,将研究对象的整体分为各个部分并分别加以考察和认知的活动。分析是一种科学的思维活动,这种思维活动是在人们通过感性认识所获得的大量经验材料的基础上进行的。人的各种感觉器官都是一种分析器,每一种感觉器官都只能接收某一种特定的信号。科学的思维分析与感官分析是不同的,它是一种理性的认知活动。

为什么在设计中要对客观对象进行分析?

因为自然界中的任何事物都不是单纯和不可分的,而是具有复杂的构成的。它们总由不同的方面、因素和层次组成。因此,客观事物构成的复杂性决定了思维分析的必要性。只有经过分析,人们对事物的认识才能走出混沌。

系统分析方法来源于系统科学。系统科学是在 20 世纪 40 年代以后迅速发展起来的一个横跨各个学科的新科学,它从系统的着眼点或角度去考察和研究整个客观世界,为人类认识和改造世界提供科学的理论和方法。它的产生和发展标志着人类的科学思维由"以实物为中心"逐渐过渡到"以系统为中心",是科学思维发展过程中的一个划时代突破。

系统分析是一种动态的分析,它将客观对象看成一个发展变化的系统。系统分析又是一种多层次的分析,它把客观对象看作一个复杂的、多层次的系统。系统分析是"综合叙事与系统设计"的基本方法之一,人们通过系统目标、系统要素、系统资源、系统环境和系统管理分析,可以准确地诊断问题,深刻地揭示问题起因,有效地提出设计解决方案。

从分析对象角度划分,分析方法还可以被分为概念分析法、文献分析法、调查分析法等。因此,为认识分析对象的复杂构成,人们从不同的实践角度出发,提出所需要解决的问题,作出不同学科的理论分析。正如对客观事物的分解要有一定的物质技术条件,思维分析也要有一定的认识和发展条件。

人的分析能力是随着研究和实验的发展而不断提升的,分析深度也是随着理论研究的发展不断加深的,而分析目的是下一步迎接新理论的过渡。

2. 系统关联特性

系统包含一切系统所共有的特性。"一般系统论"创始人贝塔朗菲定义："系统是相互联系、相互作用的诸元素的综合体。"这个定义强调元素间的相互作用及系统对元素的整合作用。总的来说，系统有以下三个特性。

（1）整体性。系统是由元素构成的复合统一整体，这意味着系统的整体不仅仅是各个组成部分行为的简单叠加。系统作为一个整体，具有超越系统内个体的整体性特征。它具有结构和功能的稳定性，具有随环境变化而改变的适应性及历时性。每一个问题的产生都是多因素共同作用的结果，会涉及不同的利益相关方，这些利益相关方彼此关联，形成一张相互联系的、整体的、系统的关系网。

（2）关联性。系统中的各个组成部分是相互关联的。这种关联性可以是直接关联，也可以是间接关联。系统由若干要素或部分组成，每个要素本身也是一个"系统"，或被称为"子系统"。例如，计算机的运算器、控制器、存储器、输入／输出设备组成计算机的硬件系统，它又是计算机系统的一个子系统。

（3）多元性。系统是多样性的统一，也是差异性的统一。在各类设计的关系网上的各个节点，不仅存在各类相关关系的差别，也存在已有相关关系与待开发相关关系的差别。系统由各个部件组成，各个部件处于运动之中，各个部件之间又存在联系。因此，系统各主量和的贡献大于各主量贡献的和，即常说的"1+1>2"；系统的状态也是可以转换、可以控制的。

系统不存在孤立的元素组成，所有元素间相互依存、相互作用、相互制约。我们可以通过对问题背后关系网的系统梳理，清晰地了解问题产生的根源，也可以发现潜在的系统及子系统等，从而预判问题的整体性和系统性，对有可能产生的机会点进行布局。

3. 循环往复的思维系统观

循环往复的思维系统观是一种动态和迭代的思维方式。它指导我们在处理问题和决策时考虑事物的整体性和发展性。

中国是一个历史悠久的农业大国，人们在农业生产过程中的播种、培育、收获及四季、四时的周而复始，体现了人们对自然规律的深刻理解和尊重，也孕育了独特的循环思维方式。这种思维方式受到中国传统文化中"五行"理论的影响，即金、木、水、火、土的相生相克，形成了一个封闭式、统一有序、环环相扣的循环系统。出自《周易·系辞上》的"生生之谓易"，强调了生命的不断更新和变化，体现万事万物都在时间的流转中经历着循环往复。这种思想与现代科学对复杂和系统问题的解决之道有契合之处，都强调事物发展的动态性和循环性。

由于观念的不同，东西方的思维方式也有着较大的差异。众所周知，东方思维的特征是依靠直觉的、整体的、形象的和感悟式的；而西方思维的特征是逻辑的、理性的和精确的。东方直觉思维强调整体性和有机性，这种思维方式通常不经过严密的逻辑推理，而是通过直接领悟事物本质或规律来进行判断和决策。西方理性思维则强调对事物的客观认识和对物体本质的把握，依赖于逻辑分析和推理，追求对事物规律的揭示和科学认知，通过抽象思考和逻辑推理来达到对事物本质的理解。

当代设计面临着多元共生的社会需求、大数据时代科技迅猛的发展，呼唤东方设计者取长补短。保持东方特有的整体性和系统性的思维方式，有助于东方设计者在保持文化特色的基础上，吸收西方的科学精神、理性思维和创新理念；以一种整体的系统思维方式，完善认知，另辟蹊径，系统筹划，综合设计。

三、跨界性融通

国际生物学界翘楚、进化生物学先驱爱德华·O.威尔逊（Edward O. Wilson）在其著作《知识大融通：21世纪的科学与人文》中指出："融通，关乎人类历史，更关乎人类未来。"这部里程碑式的著作中的关于融通的构想也成为人类认识自身与世界的一个新起点。

跨界性融通是指不同学科、领域、行业之间的交叉合作与融合，打破传统的界限，促进知识、技术、方法的交流与创新。正如威尔逊对未来时代知识图景的大胆想象，从多学科探究设计奥秘的新时代已到来。

1. 知识系统

人类社会经历了三次显著的技术革命，分别是以蒸汽为主导的第一次技术革命、以电力为主导的第二次技术革命和以信息技术为主导的第三次技术革命。这三次技术革命极大地改变了人类社会的生活方式和经济结构，引发出新的技术体系、新的产业升级、新的社会阶层、新的意识形态，以及知识系统的全面更新。

在信息社会中，知识系统的多元化已经成为一个不可逆转的趋势。随着信息技术的飞速发展，知识的获取、存储、传递和应用方式发生了深刻的变化，呈现出跨学科、跨领域的特点。在此背景下，为了适应知识系统的多元化，设计者需要采取跨界与综合的方式。跨界与综合意味着整合不同学科的概念、理论和方法，以全面、深入地理解和解决复杂的问题；整合不同领域的知识，通过多种学术视角和学术方法来探索，使学术视角超越传统边界。

知识系统来源于实践经验和外部经验等。在知识经济时代的背景之下，知识的生产模式发生巨大的变化，知识的生产者、所有者、使用者逐渐分离，设计研究需要充分利用信息时代的技术与平台条件，通过去中心化和分布式的知识生产行为提供专业内容服务，以解决传统知识体系固化的问题。因此，新设计范式变化下的创新与设计活动迫切要求知识系统的全面更新。

值得注意的是，系统化的知识与知识的系统化是就知识获取和知识管理两个方面而言，涉及知识的识别、获取、分解、存储、传递、共享和价值评判，需要明晰两者的区别。

2. 跨界综合融通

"综合叙事与系统设计"具有跨界、综合与融通的特征。

跨界是将原本毫不相干的元素，相互渗透、相互融汇，建立一种立体感和纵深感。因此，"综合叙事与系统设计"中的跨专业或跨学科，是不同专业或不同学科的相互渗透、相互融汇，体现设计思维的立体感和纵深感。

艺术设计是跨界的、前瞻的和引领潮流的，跨界代表一种新锐的生活态度和审美方式的融合。它探讨艺术设计的多专业交叉、跨学科教育，是促进当下艺术设计发展与创新非常重要的命题。艺术设计早已不再是单纯解决一般意义上的设计本体范畴的设计工作，而已经成为参与建构公共社会生活和提高人类生活品质的综合手段。社会的快速进步和公众需求，促使艺术设计的综合性进一步加强。

综合不是简单地将事物的各要素、各部分、各方面进行机械式相加，而是根据事物各部分的本质特征和发展规律，全面地加以概括和总结，精炼和提升，在思维中真实地再现对事物的整体性认识。所以，综合是一种思维方式和能力，它要求我们从全局出发，把不同方面的信息、数据、知识等融通起来，帮助我们从整体上把握事物的本质属性和内在规律。

融通是对设计学知识的融会贯通，将不同学科的知识、理论和方法进行整合，打破传统学科界限，形成跨学科的教学和研究模式。

艺术设计作为一个多学科的综合体，正朝着繁荣多元的方向发展。正经历"综合—分化—再综合"的全过程。艺术设计既包含艺术设计学科自身专业的一致性，又包含与其相关学科的关联性、广泛性、跨学科性。多层的设计问题，多样的设计需求，复杂的设计实践，构成了当下艺术设计多专业、多学科、多系统协同联动，互融综合的特质。艺术设计的多元化发展趋势反映了设计界对时代变化的积极响应和对未来挑战的深思熟虑。

这就要求设计者打破传统单一的学科壁垒，建立宽广且多元的跨学科教学模式；注重艺术设计的系统性、多维性、整合性和创造性，围绕跨界综合、强化优势、深化内涵、与时俱进的发展目标，努力加快学科建设步伐；只有站在"巨人"的肩膀上，将人类知识的新进展有机融通地编织在一起，以全新的方式理解知识，才能逐步登上知识之巅。

四、文化性建构

文化，就词的释义来说，文，是记录、表达；化，是分析、理解。文化，是"人文化成"（语出《周易·贲卦》）的缩写，其特点是有历史，有内容。文化作为一种精神力量，是智慧族群的一切社会现象与内在精神的传承、创造与发展的总和。

1. 文化力量：构建设计的精神内核

文化性建构，是指在设计过程中，将文化元素或文化符号融入设计，通过文化内涵的体现，赋予设计独特的艺术性和创新性。这是设计内容中的价值创造，涉及文化历史、经济内核、社会效益、社群权益等，也可以涉及最真实的生活中的情感体验。

建，就是根据文化内容，提供蓝本，有序融入设计，形成新的价值观。提炼的文化内容需要借助设计语言阐明叙事语境从孵化到成长的过程，以及与之对应的人文价值观。

构，就是以文化为主体，构成文化发展的动力核心，形成为设计提供思想内容的容器或母体，为设计提供内核支撑。因为设计需要创新，但任何一种创新都需要有一定广度和深度的文化作为后备。

文化性建构，不是文化的简单堆砌，而是通过设计元素组织和建构，演化构建主体的文化；让文化融入设计，让文化的哲学价值、艺术价值等价值观丰满设计主体。因为，文化内容包含器物、技术、思想、习惯等价值，这是把文化看成一种具有特色的人类的生活方式，是人们在社会发展过程中所创造的物质财富和精神财富的总和。设计作为一种人类的文化活动，不仅包含设计的美学，同时，也揭示了文化的内在本质和层次结构、它的内部关系及与其他社会生活现象的关系。设计不仅重视和探索设计语言的本来意义和词义的源头，而且重视设计语言作为文化符号在现实中的象征意义。

2. 文化精神：通达心灵的设计内力

文化作为人类所创造的精神财富，始终承担着丰富人类心智的重任。文化通过符号系统在时间和空间中传递信息，这种传递行为是文化得以保存和流传的关键。文化凝聚了不同时代、不同民族的智慧与审美，文化的多样性是宝贵的，它允许不同的价值观念在社会中共存。这种多样性激发了人类的创造力和创新力，推动科学技术和艺术文化的发展，让人们找到心灵的归宿。

设计中体现的文化精神更具表现性和感染力，因为设计的文化内涵通常具有隐喻性、暗示性及叙述性，既表现一定的历史和人文特性，又深具审美价值。设计其实是一种文化设计，这并非一种全新的概念。在设计过程中，设计者将文化元素或文化符号进行提炼、完善，通过解构、重组等艺术手法来完成思想或情感初衷的设计。由此可见，文化在设计中起着不可估量的作用。

（1）文化符号让设计厚实与凝重。文化的指向是多元的，文化元素或符号进入设计本身，对设计有效的填充和拓展，有助于加深设计内涵，提高设计价值。

（2）文化元素让设计可感知与可视。就文化本体意义而言，文化设计通过提炼文化元素呈现文化效应。文化概念是形而上的，文化元素具备可视性且可以被人们感知。文化元素通过对设计表现形式的重新解构，由普通的文化元素转化为构成设计作品的重要设计元素和设计符号。这本身就是一个由审视到选择、由提炼到完善、由文化元素对比到文化元素升华的设计过程。

（3）文化设计润泽人们的心理与视觉。具有深厚文化意蕴的设计，将文化元素与设计理念融合，不仅是一种艺术形式，也是一种对人类文明的传承和活化；不但给人审美的艺术享受，还能令人感受文化的魅力。这包括历史、价值观和人文信仰等文化特色。从客观角度来说，一件具有文化倾诉功能的设计作品，不仅能够提高设计本身的价值，还能在和观者的默默对视中感染观者，被观者悦纳，从而在整体上获得心灵感知和文化感应的升华。

综合叙事与系统设计

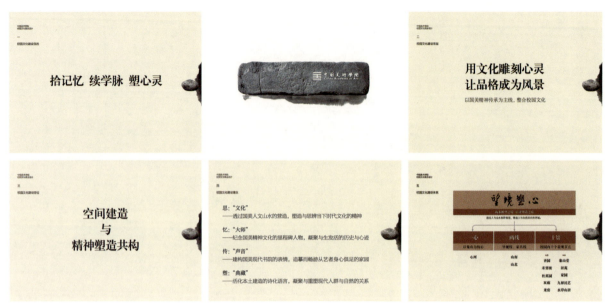

中国美术学院象山校区文化建构　　设计：成朝晖

中国美术学院象山校区是一方"人文山水，精神家园"，有山有水，如同一首风景诗。山北，合院式的群落，向着山麓呈开合之势，引领人们向着青山瞻望；山南，重院与爬屋相叠，几条土坝筑起与山岚相望，清渠与绿池在倒影中牵动相互映照的回想。这样的景致向世人阐明了象山校区的建筑理念："自然重于建筑实体。"

校园文化设计注重物质形态建设而忽视意识形态的濡染，从"文化聚力"的视角出发，运用设计的手法，将文化视觉传达，重塑拾记忆、续学脉、塑心灵的文化校园。校园文化设计主张"文化聚力"体系，即文化塑"心"（精神营造）、文化育"行"（行为塑造）、文化绘"相"（视觉创造）、文化造"境"（空间建造）相统一；从设计的角度出发，从系统性文化理念和文化校园形象建设两方面进行建构设计，把理论与实践结合，汇通古今，学习中外，以点带面探究校园文化建构的普适性、简约性和可行性的设计方法。

◎校园文化建设意义

　　　　拾记忆、续学脉、塑心灵

◎校园文化建设宗旨

　　　　用文化雕刻心灵，让品格成为风景

　　　　以国美精神传承为主线，整合校园文化

◎校园文化建设定位

　　　　空间建造与精神塑造共构

◎校园文化建设理念

　　　　思："文化"——透过国美人文山水的营造，塑造与思辨当下时代文化的精神

　　　　忆："大师"——纪念国美精神文化的里程碑人物，凝聚与生发活的历史与心迹

　　　　传："声音"——建构国美现代书院的表情，追慕而畅游从艺者身心俱足的家园

　　　　塑："典藏"——活化本土建造的诗化语言，凝聚与重塑现代人群与自然的关系

中国美术学院象山校区文化建构——大师记忆　设计：成朝晖

中国美术学院象山校区校园座椅　设计：成朝晖

◎校园文化建构的核心

　　　　　望境塑心——山水相望之境　心灵塑造之境
　　　　　透过人与山水的相即相望
　　　　　铸造人与自然共在的界域

◎校园文化建构的三大主题板块

　　　　　溯望追昔——文脉传承、润色河山、名师先圣
　　　　　俯望入时——天地绘心、诗性精神、劳作上手
　　　　　瞻望怀远——国际视野、本土重建、互动共生

　　文化性建构的目标引领设计价值实现的路径。文化性建构通过设计融入文化元素，形成文化表达，实现设计价值；设计价值实现通过设计活动，将设计理念转化为具有文化价值和社会影响力的设计或服务。因此，在设计中，文化不仅仅作为一种装饰或现象存在，而且作为一种深层次的力量存在。

　　中国美术学院象山校区的文化性建构包含大师记忆、校园地图、校歌、校徽等，丰富了设计元素；通过建构文化性内核，与设计形成有机融合，强调文化校园的内在意蕴，增强了设计的文化气息，丰富了设计内蕴。

　　设计需要从不自觉上升到文化的自觉，由主观随意转化为客观自然的润物无声的文化性的设计建构，形成共同驱动的价值创新，从而完善和推动设计的文化理念，实现整体设计价值的升华。

第二节　叙事性的生活态演绎

在设计的过程中，叙事构成了设计的核心。"叙事"本是文学用语，是文学中采用词汇和各类方式进行故事叙述的方法。因"叙事"在文学和符号学等领域中有着重要地位，在20世纪的法国诞生了"叙事学"，专门探讨"叙事"的相关问题。

设计中的叙事方式是采用各种设计语言，通过各类媒介将内容信息表现并传达给受众的设计方法，参照文学的"叙事"概念，使内容信息借助视觉语言，像文学一样进行故事叙述，从而被更深刻地传达。设计叙事相较于文学叙事，在叙事逻辑上略有不同。设计叙事主要通过图形与图像等视觉语言，将形象与想象进行关联或转换，从而完成信息的传达。而在设计中注重外观或形式背后所隐含的故事，以及叙事性的生活态演绎，会成为设计主题、理念和愿景的发声器。因此，设计中的叙事方式会成为当下设计的有效方式。

叙事性的设计演绎是指设计能够超越单纯的实用功能，成为传达情感、思想和文化的载体。换句话说，设计并不能只考虑机能问题，还要考虑能不能表达一些更为深刻的内涵与意境。触动人心的设计作品如同文学一般，通过讲故事的叙述方法，感动观者或使用者。

由此可见，设计叙事不是对设计本身的叙述，而是对其背后的故事的叙述。设计背后的故事，是设计者设计作品的主旨，体现与设计相关联的人、事、物等。设计叙事也不需要文字，因为设计叙事的途径是人与物的视觉交流，是叙事性的设计演绎，而不是具体的文字语句。

2022年北京冬奥会开幕式上的二十四节气叙事性表达

一、叙事性表达

叙事性表达是设计作品通过叙述故事、事件或经历来传达信息、情感或价值观的一种表达方式；是一种通过故事来反映社会生活的发展变化过程及其意义的设计形式；通过将设计作为一种表意的载体，促进人类与外部世界的沟通。

1. 叙事性表达的概念

叙事，即通过语言、文字、声音与图像重现和描述事件。叙事理论是关注叙事文本如何将事件的背景、人物等要素相互关联的理论。叙事性表达，就是叙事学在设计中的一种运用，它代表了一种新的设计价值观，也是设计者关注人类情感价值的一种体现。20世纪70年代，叙事学延伸到设计领域。叙事性表达是将叙事学当作一种方法来设计和创造的。结构主义叙事学在一定范围上促进了现代设计对叙事的关注，叙事性表达注重功能、结构规则、故事层次，尤其注重设计与文化的相关性并由此开始。

叙事性表达一般用于描述故事如何栩栩如生。每一个叙事包含两个部分：一是故事，即事件的内容；另一个是话语，即信息得以传达的方法。在叙事设计中，故事是指讲什么（What），话语是指怎么讲（How）；"讲什么"是叙述故事的原材料，而"怎么讲"是对事件进行呈现。叙事性表达在时间和空间上都按照一定的顺序排列，如同电影中的情节设计，依赖视觉语言符号构成故事。

例如，2022年北京冬奥会开幕式上的二十四节气叙事性表达，采用二十四节气倒计时。它不再是简单的阿拉伯数字，而是数千年前人类智慧的结晶。每个节气搭配一句脍炙人口的古诗词，呈现了中国新时代场景，极大地为设计注入情感化的元素。它在追求叙事性表达和节奏感的创新时，保持叙事内在的逻辑性和连贯性，使设计摆脱固有的形式，打开了人与物情感互动的大门，体现了中国人的文化自信。

"自然完成"（Natural Finish） 设计：Martín Azúa

2. 叙事性表达的特性

（1）关联性。叙事设计将故事情节和元素应用到设计中，建立与设计对象之间的情感共鸣，推动人、物与环境的相互关联和彼此互动。人类的生活就是由一件又一件具体而细微的"事"组成的，设计者要将"事"置入特有情境之中。在某个特定的时间、空间及情景下，人、物和环境这三者之间存在特定关系，如同话剧一样，人们在"事"里的活动被赋予了原因、目的、情感和价值。每一天都有"事"在发生，这些"事"共同构成了人们的日常生活经验。

（2）情境性。不同的人对"事"有不同的体悟。叙事设计根据不同人的生活经历，激发出人们内在的情感共鸣；以叙事的方式描述任务，将设计情节化、情境化，从而拨动观者的情感心弦，达到让观者感同身受的目的；以讲故事的自然方式为观者理解提供便利，而故事焦点通常是人们希望达到的目标。

西班牙设计师 Martín Azúa 做了一个让自然的力量来讲故事的设计，名为"自然完成"（Natural Finish）。他把纯白的陶瓷器皿放到溪水里浸泡，长年累月之后再取出。薄薄的一层苔藓或浓或淡地绘出了图案，并且长久地定格在了陶瓷器皿上，陶瓷质感的器皿好像成了一张拓纸。面对这样一个器皿，我们大致能想象溪水是如何在这之上流过的。设计有了时间的参与并留下了时间的痕迹，便具有了叙事的特质；同样，将时间的痕迹记录下来，并且呈现在生活用品中，则令人联想到生活的点点滴滴，情感共鸣提供更加个性化的体验，这也是设计的语言叙事。

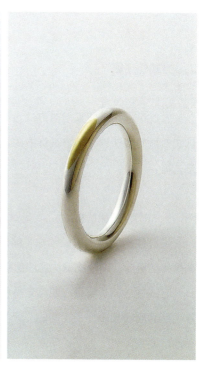

Gold Wedding Ring 婚戒设计　　设计：TORAFU ARCHITECTS

（3）深刻性。设计的创新离开了价值观，就没有了生命力，就是空洞乏味的。设计往往需要主题与故事，因此，叙事设计中的思想由价值观支撑。

日本 TORAFU ARCHITECTS 的 Gold Wedding Ring 婚戒设计，是一个叙事性的作品。戒指表层涂有一层薄薄的银，女性戴着这枚戒指去买菜，去做家务，去牵孩子的手，去拥抱自己爱的人……随着时间的推移，这枚戒指表面的银色逐渐脱落，逐渐透露出内里黄金低调的金色原貌。这个过程既是对爱情的记录，也向别人讲述了婚姻的故事，体现了经过岁月洗礼的爱情的历久弥新。

叙事设计的描述形式让使用者在物质层次与精神层次得到满足，激发使用者的回忆和想象力。由此，我们可以知道，设计不单是生产"物"，还要用"事"来表达情感经历。叙事设计的优势在于它可以调和高科技带来的过度理性，尤其在数据驱动设计的环境中，叙事设计可以弥补技术、自然与情感之间的差距，为人们提供一个更加人性化的设计体验。如同品牌旗舰店，店面的视觉、空间等整体的系统设计，让人通过听觉、视觉、味觉、嗅觉等感受一系列故事，从而获得难忘的体验。由此可见，叙事设计是描述一个故事或情节，从而传递情感和文化。同时，叙事是指创造一种文化体验，设计原本就是文化的产物，"事""物""场""境"是设计的最终成果。

二、方式性还原

方式是指设计所采用的方法和形式。方式性还原是一种全方位、多角度认知对象的方法论，包含设计方式、生活方式、生产方式、管理方式、思维方式等。

1. 方式性还原的概念

设计的本质是解构，或称"解码"，即利用多种可以调用的方式还原一个具体的概念，将事物解构还原到最初的形态。

方式性还原从解构还原再到重构创意，将生活中平凡的物进行打散与否定，然后回归到事物最初始的"元"件形态再开始设计，反映了人认识事物和改造事物的过程。在原研哉的《设计中的设计》一书中，他强调"设计不是一种技能，而是捕捉事物本质的感觉能力与洞察能力"。就像杯子是用来盛水的，设计者只有追逐它的本质，才不会被现行的构造和趋势所禁锢，即凡是可以用来盛水的容器皆可被称作"杯子"，由此，设计者的创新思维便可以得到自由释放。"再设计"是原研哉所倡导的造物哲学，即通过重新设计挖掘隐藏在日常生活中的智慧。因此，"再设计"包含对社会有共同认知的物品进行设计的含义。而日常生活是设计的源泉，也是设计的意义，"再设计"让人们领略日常生活里普通事物的美好。

2. 方式性还原营造熟悉的陌生感

陌生感，即陌生化。"陌生化"（Defamiliarization）原本是一个文学的概念。俄国著名文学理论家维克多·鲍里索维奇·什克洛夫斯基在《作为手法的艺术》等文章中提出"陌生化"这一文学概念。他认为，文学的功能就是使人们已经习惯化、自动化了的感知力恢复到新奇状态。这就意味着，我们在表述某一事物的时候，不仅仅要关注我们"表达了什么"，更要关注"表达的形式是什么"。文学中描述春天和春雨，有这样诗意的表达："好雨知时节，当春乃发生。"（语出《春夜喜雨》）这句诗采用拟人的方式，即春雨"知道"这是个好的时节；采用文学化的语言表达，提升了叙述表达的魅力。人们往往会对身边的、眼前的熟悉的事物习以为常。营造陌生感的关键在于改变惯用的视角或超越惯用的视角，把平淡无奇、习以为常的事物变得不寻常，从而增加新鲜感。如同摄影师在取景拍摄时，不再平视或俯视拍摄，而是改变"全景视角"，采用"受限视角"，这样反而会让观者觉得陌生而产生新鲜感。

ANREALAGE 2020年秋冬服装系列　　设计：森永邦彦

将已知事物陌生化，更是一种创造。设计者面对身边的日常事物，运用设计为其赋予全新的意义，让事物从"熟悉"变得"陌生"，从而对社会中人们熟知的事物进行再认识。

日本设计师森永邦彦是新时代的日常与非日常设计的代表。他于2003年推出了自己的品牌"ANREALAGE"，这是由"areal（日常）、unreal（非日常）、age（时代）"组成的自创单词。森永邦彦希望透过他所描绘的普通，发掘出"什么是非凡"，这让他成为时尚界"数字时代的革命者"。森永邦彦在其品牌ANREALAGE 2020年秋冬服装展示中，以"积木"为灵感展开了一系列的设计。积木是人们童年时垒成的一座"堡垒"，又或许是印着字母等图案可拼凑的装饰。而森永邦彦利用"基础块"与"重建块"之间的转换，把衣服的每一个可拆式组件设计成正方、半圆与三角等立体图形，就像积木一样。当衣服的所有组件都可以被自由组装的时候，衣服就如积木一样有着无限可能。由此可见，真正的创意并非要让人惊异于崭新的形式和素材，而应该让人感动于它居然来自平凡的日常生活。

综合叙事与系统设计

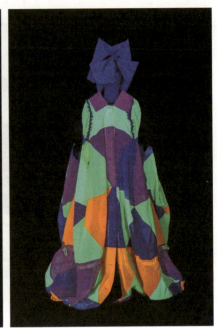

ANREALAGE 2021年春季服装系列　　设计：森永邦彦

　　森永邦彦在其品牌后续的设计中，把科技融入时装，让服装呈现变色效果。他认为，服装的前卫性不仅要依靠剪裁和解构，而且要将科技融入衣服，从而给这个时代的服装带来巨大的冲击。他将具有光致变色特性的织物应用到服装中，突破传统服饰的制作手法，将服装与科技相结合。模特身着一种用热敏材料制成的纯色衣服，当光线透过衣服时，衣服便从纯色变成了带有鲜明的色调和图案。这在视觉冲击之外，在日常与非日常的方式性还原与变换中，提醒人们思考设计未来的方向。

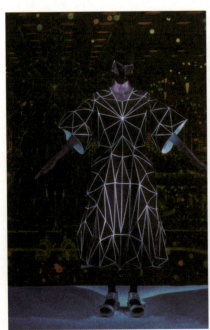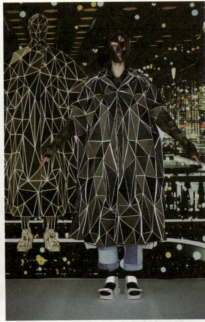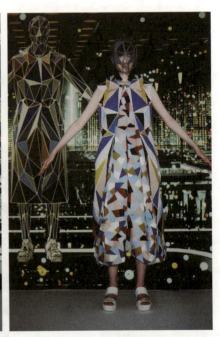

ANREALAGE 2022年春季服装系列　　设计：森永邦彦

ANREALAGE 2023 年秋冬服装系列（一）　　设计：森永邦彦

ANREALAGE
2023 秋冬系列时装秀（一）
设计：森永邦彦
【参考视频】

ANREALAGE
2023 秋冬系列时装秀（二）
设计：森永邦彦
【参考视频】

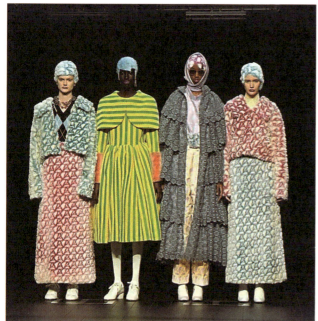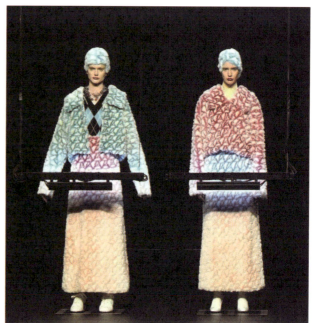

ANREALAGE 2023 年秋冬服装系列（二）　　设计：森永邦彦

三、生活化演绎

设计是有态度的生活化演绎，好的设计体现了丰富的生活积累。演绎是一种辩论的思维与表述方法。演绎就是一种生活，人们思想里的生活，需要用文字去描写，用感情去表达，而不同的剧本、不同的角色，塑造的却都是设计者内心的世界。设计来源于生活，有什么样的生活追求（设计目的），就会创造和获得什么样的生活体验（设计结果）。

1. 生活态的概念

"生活态"作为一个全新的概念，可对其进行理论追溯，如社会生活、生活景及生活状态。

"社会生活"是指人类社会的生活系统，广义是指人类社会物质和精神活动；狭义是指社会的物质生产活动和社会公共活动之外的社会日常生活。

"生活景"是指一种生活气息浓厚的景观，它是对人类生活环境的观察，是人对生活环境的评价。美好的"生活景"作为一种社区景观，是通过居民自治下的日常管理孕育出来的。

"生活状态"是指在一个城市、一个地域，人们生活与环境呈现出来的状况与形态，它是人们感受、体验和评价一个地域风貌和生活品质的标准。因此，"生活态"可以理解为对人们的生活态度和生活方式的综合表达。它涵盖了个体对生活的态度、价值观、行为模式及对自身与周围环境的认知和互动方式。生活态包含当地的生活方式、生活内容、相应器物、环境与场所，以及地域文化与礼仪等综合构成。"生活态"之中的因素总是联系着彼此，如一个地域的某一物件总是被这个地域的文化牵扯。而"生活态"的关键属性体现在"生活态"与地缘文化的强关联性，以及随时间变迁的动态性，它强调地域与"人、事、物、场、境"之间的内在联动与逻辑关系，强调事物存在的客观方式，如生活方式、思维方式、管理方式等。

食生 Foodiary　设计：王宇航
食物不仅能够饱腹，更具有愉悦心情和精神疗愈的作用。《食生 Foodiary》立足于生活态，以"食雕—食物—食生"的图谱演绎，引导人们从日常食物和饮食结构中获得时间变迁的动态性觉察，为未来提供食物生机。

食生 Foodiary
设计：王宇航
【参考视频】

移动躺椅　　设计：LOUIS VUITTON

　　"生活态"的视角强调朴素的、真实的、客观的追索，即细致观察对象的具体行为、产生行为的原因、行为发生的目的，以及因观察对象行为而产生的连带效应。设计根植于日常生活之中，以生活和对人的关照为评判标准。设计者需要用心去感悟"生活态"中细微的"日常生活"，让设计具有生命力，拥有感人的意义。

　　生活是设计萌发和成长的肥沃土壤，在"生活态"的丛林里，追索原型是基于实地研究和实物研究的特定场所，是设计生产、使用该物品不可缺少的空间环境，是由具体的设计现象组成的，包含物品、地域、空间、材料、工艺等一些特定的设计生产所依靠的物质环境，以及习俗、技艺、文化等精神环境。

　　设计是对生活的观照，也是对人的一种温情，同时引导和启发着人们对新的生活方式的探索。例如，LOUIS VUITTON提出的"带着家具去旅行"的理念，移动躺椅的设计以"把家带着走，时刻在路上"的信念和姿态，表达了对生活品质的追求，不仅仅追求美学层面的"时尚"，更试图创造出有温度的生活态度，呈现了"生活态"的原型就是终极的时尚。

　　由此可见，立足于"生活态"的设计不仅能解决生活中的问题，还能增加生活的情感，使我们的生活变得更美丽和有价值。

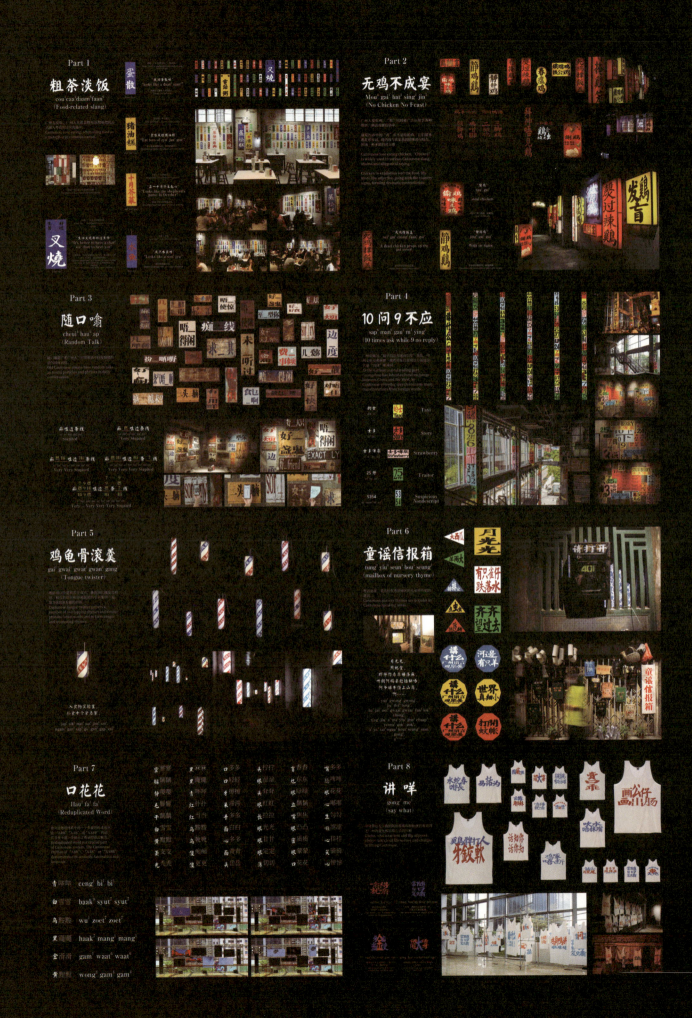

讲什么——广州语言观察展　　设计：刘钊

讲什么——广州语言观察展
设计：刘钊
【参考视频】

　　"讲什么——广州语言观察展"是以观察者的方式和设计师的视角去呈现对广州粤语鲜活生活能量的探索，从中英数字谐音、绕口令、关于"鸡"的俚语、菜名、童谣等维度进行表现。此设计并不止步于对语言的呈现，而是通过对粤语的独特韵律进行解构与重现，再现了广州的地域文化与民俗记忆，将广州的街头文化进行了可看、可读、可感的视觉转化，活化了广州的风俗习惯与民风民情中容易被忽视的文化价值。设计者尝试重新概括鲜活的、有包容性的城市生活态，通过视觉呈现与空间组构的方式淋漓尽致地展现文字场景和生活情境，以设计和文化的融合共同演绎极具力量的社会设计。

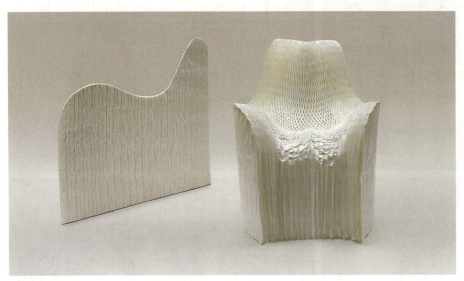

HONEY-POP "蜂巢椅"　　设计：吉冈德仁

2. 设计演绎的特性

设计过程中，设计者如何通过一系列的逻辑推理和创造性思考，将设计理念、设计元素和设计意图结合起来，形成一个完整的、有机的设计作品？这个过程涉及对设计问题的深入探讨、对设计元素的创新组合及对设计意图的精准表达。设计的目的是满足人的需求，人与社会各要素发生紧密的互动，多种类、多层次、多形式的互动共同构成人的生活样态、生活状态、生活形态，也就是我们所说的社会生活态。设计生活的生动演绎，包含生活样态、生活状态、生活形态等。

"生活样态"是由衣、食、住、行等多个方面勾勒出的生活整体样貌，是指对生活方式进行宏观而全面的演绎。

"生活状态"是群体或个人在生活中所表现出的精神风貌与情绪状况。

"生活形态"是对组织方式、生产方式、协作方式的抽象概括，更加侧重对个人及群体之间互动关系的演绎。

设计演绎需要从空间维度、时间维度、情感维度、行为维度、组织维度等多维度展开，实现生活艺术化，艺术生活化。生活与艺术设计的关系是相辅相成、相依相生的，生活反映设计，设计演绎生活。

（1）设计演绎践行基于人文情怀的陶艺匠造，具有思想性和文学性。中国古人烧造陶器，以竹陶为用，器用为美。陶艺匠造包含传统活化、观念转化、表现手法变化，传递了"敬天惜物"的精神理念。"以手通意、以技入道"是当代手工传习之道的内涵，镌印心之思，手之力，熔镀人之生活与品位、智慧与神采、人情与温度。现当代的陶艺匠人也是基于对陶瓷艺术本体持续的观照进行大量的陶瓷创作研究，在传统造物经验、审美意象塑造、艺术品评法则等方面彰显对先人设计历史文脉的承续，与世界多元文化相交融，让设计获得东方哲匠精神的滋养。

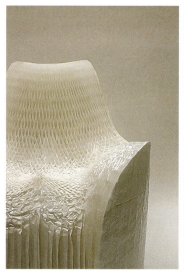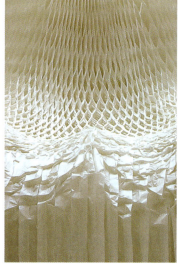

HONEY-POP "蜂巢椅"的局部结构与肌理

（2）设计演绎践行基于诗性望境的本土筑造，具有哲理性和思辨性。设计演绎应重建中国本土建筑，重拾对中国本土建筑学的思考、意境生发的理想化的建筑实验。当一座建筑被创造出有情有景的空间，便是中国人更乐意去体会的，是契合中国"天人合一"的宜人居住尺度的，从而以家园般的生活与风雅，沉淀设计智慧的造院精髓，引领当代建筑的理想实验。

（3）设计演绎践行基于文化建设的生活质造，具有情感性和精神性。"茶米为食、麻丝为衣"，对生活融合与重塑的可能性探索，是具有中国特质的人本创造；展现东方韵味，传递东方范式，彰显人文关怀与美学品质，终极旨归是以感人且东方式的语言来完成对传统的创新性活化，向世界展现独特的东方精神、文化气质和生活方式，讲好东方人的故事，更为全球创造新的优质生活世界。

（4）设计演绎践行基于产业发展的文创制造，具有文化性和创新性。在艺术与商业融合的时代，设计演绎也同样致力于具有东方智性与创新商业模式的数字化生活、文创制造的设计；聚焦汉字等中华优秀传统文化的衍生与文创产品设计，聚力"数字化设计"所蕴含的数学网格的神秘之美，让人们生活在东方智慧与美学精神的生活态中，滋养身心，乃至塑造人格。

在日本著名设计师吉冈德仁的设计中，简洁、现代感和东方美学被完美融合。吉冈德仁善于将光、声、气味等非物质元素具体化，大量使用白色和透明材质，体现东方世界的精神、空间和思考。他在构思新设计时将其分为三个部分，即C、M和F——C是Concept，M是Materials，F是Form。他对时间的解读是："时间，如同光与空气，我们无法看到也无法捕捉时间，但其美丽的节奏却每天伴随着我们的生活。"他取纸纤维作材料，用玻璃纸堆叠出一个"网罗"时间的巨大"蜂巢"，创造了轰动世界的HONEY-POP"蜂巢椅"。这是一把可以从平面变成立体的椅子，120张薄薄的纸叠在一起，厚度只有1厘米；沿着特定的线切割而成，展开后形成蜂巢结构，椅子的最终形状是在使用者坐在上面时设定的。这令时间寄居在一个个巢穴之中，让使用者在坐卧瞬间，在纤维上留下印记。它轻盈而坚固，自然形成的"蜂巢"是一种终极"建筑"，纤维与时间的巧妙结合，共同记录了生命的痕迹，体现了设计体验和体验设计的互动关系。

综合叙事与系统设计

"月光碎片"（Moon Fragment）香水瓶　　设计：吉冈德仁

　　吉冈德仁认为，人与时间相关的兴趣点一个是历史，一个是未来。无论是历史还是未来，都是人当下无法感受和体验的。吉冈德仁希望通过设计表达对未来的展望。"历史发生在过去，但同时历史也创造出不可知的未来，通过'碎片'概念传递出潜藏在背后的故事和记忆，以及由此引发的想象。"为此，他特别设计了一款名为"月光碎片"（Moon Fragment）的香水瓶，瓶里的宝石，闪耀着类似月光的透明光辉。

　　2020年东京奥运会火炬设计则是希望受自然灾害影响的人们能够获得心灵的治愈。火炬的形状是日本的象征性花卉——樱花，但是吉冈德仁设计的不仅仅是火炬本体的形状，更重要的是火焰的形状。五个独立的火焰从花瓣中冒出来，在火炬的中心汇聚成一团，成为象征和平的樱花火焰。如同樱花树在日本各地开花一样，神圣的火焰在日本各地蔓延，照亮人们的道路。制作火炬的部分材料是原用于日本大地震后建造预制房屋的再生铝，在制作过程中采用铝挤压制造技术和精密切割技术。为了减轻火炬重量，吉冈德仁采用无缝连接技术，体现了设计的自然观。由此可见，对设计者来说，好的设计体验必须以人为本，注重人的生活细节；而好的体验设计，则会顺应人的生活习惯，优化人们的生活方式。

"月光碎片"（Moon Fragment）香水瓶局部

2020年东京奥运会火炬实物图　　设计：吉冈德仁

（5）设计演绎践行基于国家战略的综合营造，具有前瞻性和引领性。设计需要对地方政府发展进行规划，与不同产业基地合作。例如，当下的色彩规划设计实践、城乡营造、城市形象整体系统设计、文化礼堂美学营建等综合设计，从基础研究至设计应用，引领整体设计，从优质资源整合至转型要素启动，构建具有东方特色的设计战略与方法研究。

设计已在追随数字技术进步的过程中爆发性地迈向发展的临界点，体现生活方式创新与智慧解决方案。同时，设计满足人的一种生活需求，方便而非复杂人的生活方式。因此，设计具有的前瞻性和引领性是现代语境下重新确证设计自身意义的关键。设计是融合人类智慧的创造性的艺术转化，如同哲学思想一般塑造着人们的思维方式，激发人们的创造力和想象力。艺术设计的形式与技巧也别具一格，衍生出一系列具有独到韵味的应用策略。

设计突破传统的组织边界，打通自身品牌的产业营销，将创意、产品设计、品牌推广、商品交易、消费全产业链接，促进人的生存方式、生活方式在原有基础上的提升，是一种基于科学的系统观和全局洞察的生活演绎。

2020年东京奥运会火炬平面图　　设计：吉冈德仁

四、体验式设计

将人类的无形感受作为设计的最终方向，是体验式设计的最终目的。21 世纪是体验的时代，无论是产品体验，还是服务体验，都是对既有生活经验的运用，创造被人们普遍忽略的感受。

通过设计方式满足体验需求，创造未来意想不到的生活体验是设计新的研究方向。以人为本的设计首先要满足人的基本需求，抛开"新颖""时尚""科技"的外表，寻求"更好"的设计产品。因此，设计的本质不仅仅是物质，体验才是其最重要的目的。

1. 设计体验的概念

体验，一是指亲身经历，实地领会；二是指通过亲身实践所获得的经验；三是指查核、考察。设计者体验的目的，就是在设计产品或服务时融入更多人性化的内容，让产品使用者或服务体验者能更方便、舒适。

设计体验是指设计者关注使用者的生理、心理需求并设计相应的产品功能、用途；关注设计出来的产品给使用者带来的身心感受，让自己的设计在有的放矢的同时，最大限度地满足使用者的需求，即将设计建立在对使用者所思、所求、所望深入体验的基础之上。

可以喝的书　　设计：Theresa Dankovich

设计体验也分为两个层面：一是给予使用者设计作品的外观形象、实际功能预想，站在使用者的立场上去感受、去体验，将这种体验凝练成设计的目标；二是对使用者潜在的需求进行高瞻远瞩的预感受和预体验，将这种预体验化作创新设计的动力。

2016 年中国设计智造大奖金奖作品《可以喝的书》是一个水净化器，也是一部告诉使用者如何喝到及为何需要饮用洁净水的科普书。此书通过价格低廉的水净化器结合对饮用水的科普宣传，从健康和意识两个层面帮助用户，尤其是青少年用户。一页纸可供一个人使用一个月，整本书大约可以使用一年。

2. 体验设计的概念

体验设计是将消费者的参与融入设计，在设计中把服务作为"舞台"，产品作为"道具"，环境作为"布景"，力图消费者在商业活动过程中收获美好的体验。消费者或观赏者以其自身的经验、知识、个性、需求等来全方位感受设计所表达的无声语言，从而作出心理判断，指导购买行为。"理解—感悟—共鸣—产生新的想象"是体验设计由初级向高级提升所历经的不同层次境界。

体验设计的主体是"设计",但是把"体验"放在前面的目的是强调。通过对设计的体验,受众能够对设计作出发自内心的反应和判断。体验者的体验是一个完整的流程,也是对系统性整体的全局考虑。因此,体验设计是一个长期且持续的过程;同时,也是一个系统性的过程。体验所带给他人的是持续性的感受或反思,体验者最有意义的反馈是由体验所引发的对生活、生命意义的全新理解。

3. 设计体验和体验设计的互动关系

需要说明的是,"设计体验"和"体验设计"两个词组虽然只是把"设计"和"体验"前后顺序颠倒了一下,其含义和所指却大不一样。如果将"设计体验"和"体验设计"前面的两个字作为动词看待和理解,那么就使它们分别具有了明确的针对性:前者针对设计者而言,后者则针对消费者而言。"设计体验"和"体验设计"拥有的基本特征,即两者都是人性化的深刻体现,从不同的侧面反映出双方共同拥有的主题——体验。

这说明体验对设计的重要性,它是设计者与消费者彼此沟通的桥梁和基础,将"体验"提升为"体验式设计",更有特殊的意义。其核心理念在于强调以人为本的设计思想,超出以往感性设计的模式,主动挖掘先于设计的设计点,同时追求尽可能最大限度地调动受众的热情和对设计作品的认可度。两者间存在的互动关系,会在设计者与消费者之间产生一种共鸣。这种共鸣恰恰会获得受众的认可,意味着设计的成功。

设计作品《秘密基地》针对3~6岁儿童,设计具有玩、学、用功能的模块化可变空间;同时,激发儿童自发对图形进行联想与重构,让儿童在玩乐过程中,认识并体验属于自己的"秘密基地";体现了设计体验和体验设计的互动关系和相互影响。

秘密基地　　设计:孙明珠　葛佩文　袁泉

秘密基地
设计:孙明珠 葛佩文 袁泉
【参考视频】

第三节 知识性的学科贯融

知识性的学科贯融是设计学科的核心素养。通过整合不同学科的知识和方法，打破学科壁垒，是设计学科知识体系的融合，也是跨学科思维和综合能力的体现。

所谓"融通"，其意义何在？融通是指经由跨学科的通识基础理论，创造一个具有共同性的知识基础，以便使知识融会在一起。融通不仅要归纳，而且要消除各学科之间的隔阂，使各学科之间可以相互理解，从而获得一种新的视域。

回溯历史，达·芬奇被誉为"文艺复兴时期人类智慧的象征"，他的成就涉及天文学、物理学、哲学、艺术学等多个领域，体现早期研究的学科的交叉与融合。

学科体系经历着融合、分化、再综合的演化过程。随着学科逐渐向深层次发展，科学研究的对象和思维方式需要与之相适应。因此，开放性、创造性和综合性成为未来学科发展的新特征。随着对某一问题的不同学科属性、联系和本质规律等方面认识的不断深入，研究者需要突破传统的研究方式，通过学科交叉的方式拓展研究外延，借助分支学科深化研究成果。

知识性的学科贯融是指"站在巨人肩上"不断地学习与积累，让层层的知识积累达到一个顶点。只有知识的重合点越来越多的时候，才能激发灵光的闪现，进而帮助人们系统、清晰、冷静和高效地去看待其所处的世界。当各学科的知识达到融通，就能够激发学术探险的潜能，并且灵活有效地协同各种知识进行开拓和创新。

一、跨界联动

设计对象是生活，生活包罗万象，因此设计学是跨界的。

在知识经济和大数据时代，"跨界"依然代表着全新的发展模式，需要我们用多维度与宽视野的跨界思维来看待问题和提出解决方案。

跨界是一种学科突围，也是这个时代做新学问的方式，它指向社会实践，在破解现实难题中探索联动工作的方式，代表着一种新锐的眼光和思维方式。

1. 跨界思维

因为大千世界万事万物存在普遍的联系，所以各领域才能够互通有无，才有了"跨界"的前提条件。如何才能在跨界合作中打破思维定式，是摆在我们面前亟待解决的问题。就设计领域的"跨界"而言，是意识和思维的"跨界"，即跨界思维模式的转变。跨界，是为了实现突围，对抗被习惯势力和心智模式束缚思想的力量。

跨界思维是精神的扩展，即向外开拓新的领域与天地。跨界思维是一种突破性的思维，跨观念之"界"。当代设计应在观念之"界"的相互渗透与融会贯通中产生新的增长点，制定全新的设计表现语言和个性发展战略，进而实现原设计形态"质"的蜕变。

跨界思维是视角的多元，即以多元多维视角、多向性地、发散式地寻找可供关联的事物。当代设计不再是各自领域中匠心独运的创造，而是在各自技艺表现娴熟的基础上，需要亲历瞬息万变的生活实践，以获得创新的新鲜血液。

跨界思维是整合的包容，即以一种综合性的跨界整合设计思维和设计能力来实现创新。跨界时需要决策者运用多行业、多领域的知识；如将艺术与科技相结合，就是把形象思维和逻辑思维相结合。不同领域的知识、信息相互激发，是思维活动与发展的前提和基础，是孕育跨界思维的土壤。

2. 跨界实践

跨界实践是不同领域、行业和文化之间的合作与交流。这种合作形式能够跨越传统的行业和领域界限，通过资源整合和优势互补，实现共同的创新目标。

跨界实践的重要性在于它能够突破原有边界的束缚，设计思维跨越没有界限，创新服务才能永无止境；通过不同领域的碰撞、交叉和融合，打破旧模式，形成新的创新。

跨界实践的类型多样，可以是不同行业之间的合作，例如，科技与艺术的结合、互联网与传统行业的融合等。例如，苹果公司与著名设计师乔纳森·艾夫合作，将科技与艺术完美结合，创造了具有影响力的产品，展现了企业与设计师的跨界合作。

在跨界实践中，需要有明确的合作目的、理念与宗旨，精准定位、找准跨界合作对象，确定内在联结的组织与形式、项目主题与内容；此外，还需考虑如何参与跨界活动，如何评估跨界合作的效果。

跨界实践作为一种创新的思维方式和工作模式，随着科技的发展和社会的进步，将继续成为推动创新和打造竞争优势的重要手段。未来的跨界实践将更加注重创新思维的培养、团队协作能力及跨文化交流能力的提升，以适应快速变化的市场环境。

例如，中国美术学院设计艺术学院以全新跨学科高端人才培养为教学思路，重点打造跨界设计等交叉方向的全新设计课程；通过学院推动各系共同研发交叉领域的课题研究，与中国科学技术大学、浙江大学等进行教学合作，打破校、院、系的藩篱，为跨界高端人才培养搭台，提出并逐步形成"跨界联合"的设计教学模式。

（1）理念与宗旨——基于学科交叉的开放教学理念，实现跨界融合。以"艺术与科学、感性与理性、思辨与践行、活化与创造"四个方面为教学指引，以学科交叉的开放性为教学理念，实现跨界融合；打破学院各系之间的教学资源交叉共享的无形壁垒，进行跨界整合式教师团队联合指导；践行以社会积极性与系统性影响为责任感的跨界创新设计，通过学院的联合促进教师合作，最大程度实现教师的"异质互补"。

（2）组织与形式——基于心智模式的跨界思维拓展，实行创建协作。跨界联合教学是联合团队的指导，强调不同专业教师之间的跨界与联合。"以社会问题为导向"来改变传统的个人理想式思考与小清新的设计模式；以项目课题的形式，不同专业学生交叉互动的团队组合，通过跨专业团队形式组织学生相互学习。不同领域、不同专业的交叉融合有利于拓宽学生视野，促进学生通力合作，以跨界合作与交叉互助的方式进行设计。

（3）主题与遴选——基于社会问题的设计实践探索，推动跨界畅想。针对当下社会面临的智创生活、健康关怀、人工智能、能源匮乏、环境污染、适老化等重大问题，跨界联合设计教学从系统角度探讨如何让学生在设计中学会沟通、合作；关于智创生活的课题，从智能科技的角度，探讨人机交互与智能家居等相关设计。

（4）多维与跨界——基于持续发展的艺科融合协同，践行设计力量。知识创新与前瞻未来始终是高等艺术设计教育的使命所在。跨界联合设计教学依托构建"跨界联合"的教学模式，研究专业的设计理论知识与教学方法，从训练跨界思维，到训练专业的整合能力及沟通与合作能力，再到训练真正的综合能力。

这种活跃的专业交叉氛围和开放式选课，点燃集体的创造力，进而拓宽师生视野、增强了互通性。导师需要分析不同专业学生的知识储备能力与拓展的可能性，适时并严谨地依据选题的创新性、交叉性、前沿性等特点实施遴选制度，精选匹配学生能力的跨界合作项目课题。学生们需要发挥个体能动性，在设计理念、整体策划、组织模式、沟通交流、信息设计和具体实施等方面充分锻炼，学会使用语言表达技巧进行沟通。

跨界整合的顺应学科交叉和产业跨界虽然已经成为当今社会发展的一种趋势，但跨界也是一个历久弥新的命题，设计者既要消化当下的最新资讯、迎合时代潮流，又要融入自身独特的思考，由此，跨界方能成为一个真正可持续的命题。

二、艺科融合

全球科技的迅猛发展和信息时代的到来，艺术面临更快的转型，科学寻求更大的突破，艺术与科学的学科界限被进一步打破，艺术科学化、科学艺术化的趋势将更加明显。这个时代，需要培育科技与美的融通力量。在这一趋势下，人们寻求艺科融合的根本，从艺术与科学的共性及差异中寻求更好的融合方式。艺术强调形象思维，科学强调逻辑思维，不管哪种都属于创新思维。人们若是能很好地利用这两种思维，则很有可能找到新的突破口，提出新思想或新观念。

在智能时代的当下，艺科融合的根本是要从源头着手正确理解艺术与科学的异同及其内涵指向，实现思维层面的加深融合，突破传统的艺术范畴，推动艺术内容的更新，在艺术创作中引入科学思维，用新思维激发新想象；推动技术革新，把新技术转化为新语言，催生新的艺术形态，在拓展艺术内涵与外延的同时，做到内容驱动下的艺科融合。

1. 艺科融合，路径拓延

科技发展和信息化社会的出现，让"信息"不再只是一种技术化的名词。它不仅仅给人们的日常生活带来了革命性影响，更为人们提供了一种理解现有世界与构建未来的新角度、新路径、新视野，随后让设计的内涵与外延发生了深刻变化。由此可见，信息设计超越工具层面的作用，科学技术的发展为艺术设计提供了更加多元的形式、手段和可能，它对整个设计学科具有重要意义与价值。

第二章　系统整合

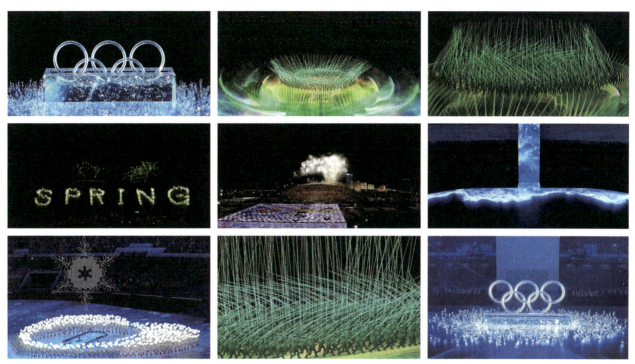

2022年北京冬奥会开幕式的艺科融合呈现

法国作家居斯塔夫·福楼拜认为："越往前走，艺术越要科学化，同时科学也要艺术化。两者从山麓分手，又在山顶会合。"这往往会成为推动艺术发展和创新的因素与催化剂。

以原子能、电子计算机、空间技术和生物工程为代表的第三次工业革命带来了真正的科学细化，让学科之间的交叉更加紧密——任何一个学科发展都要通过另外一个学科进行协同、交叉，甚至以另外一个学科为基础。设计学与其他学科门类的交叉协同，一定会给设计学带来意想不到的内容和更开阔的知识体系。另外，当代影像、装置和观念艺术等新兴艺术形态的创作，同样离不开信息技术、虚拟现实、人工智能等现代科技的支持。因此，艺科融合的趋势渗透在整个人类的发展进程，两者相互促进、互为补充。

2022年北京冬奥会极富未来科技感与东方美学的开幕式向全球展示出当代科技与空灵共在的审美与创意——由人工智能动作捕捉呈现绿色麦田舞动，全场随着麦苗的节奏，让绿色蔓延舞台，逐渐幻化成一株蒲公英，蒲公英被男童吹散，幻化成种子烟花，成为天空中燃烧的焰火，希望的帷幕就此拉开。之后是冰蓝色的水墨自天而下，水墨晕染开来，幻化成倾斜而下奔腾不息的黄河之水，黄河之水又凝结成冰立方，历代冬奥会的标志就在这块冰立方上被一一雕刻出来。诸多中国文化元素的巧妙融合，是艺术繁荣与科技智慧的呈现，是文化内涵和科技赋能，让观者感受到可亲、可敬、可爱、可信的中国。

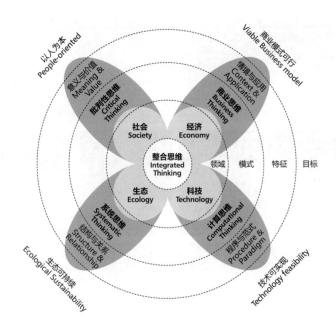

付志勇提出的信息设计的整合思维

2. 艺科融合，学科交叉

艺科融合是艺术与科学技术相结合，通过跨学科、跨领域的合作，推动艺术创新和科技进步的一种教育理念和人才培养模式。

学科交叉是不同学科之间的相互渗透和融合，打破传统学科界限，促进新的学科生长和发展。

研究本是探索未知世界或解决实际问题的一种方式和手段，未知世界和实际问题是不存在学科界限的，创新型研究的突破点往往就是学科交叉，学科交叉才是创新思想的源泉。

为了应对新技术引发的"新文科"语境下"新艺科"建设的时代命题，推动艺术设计学科的新变革，培养面向未来的艺术设计创新人才，需要打破原有过于细化的学科专业壁垒，改变学科专业独立发展的思维定式，加强艺术与其他学科专业及科学技术的深度交叉与融合；调整优化学科专业，拓展符合国家急需、社会急需、战略急需的新的学科方向；以继承与创新、交叉与融合、协同与共享为原则，推进艺科融合型课程体系建设和跨学科师资队伍创建。

随着产业的数字化、网络化和智能化的发展，更智能化地构建和解读社会问题、对多样化的未来进行预见，成为信息设计崭新的发展方向。信息设计是艺术设计与科技的融合，需要文化、艺术、产业与科技领域的知识支撑，以批判性思维、商业思维、计算思维和系统思维模式应对可持续、低碳、社会公平、城市更新、社区再造等复杂社会问题。

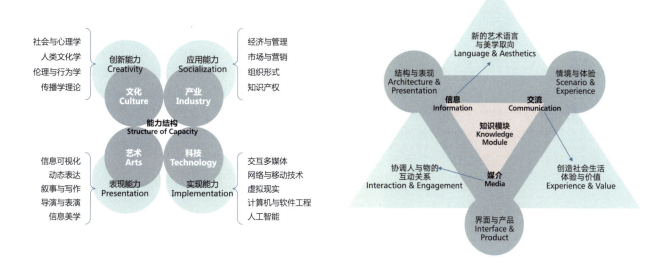

付志勇提出的信息设计的能力结构　　　　　　付志勇提出的信息设计的知识模块

清华大学美术学院信息艺术设计系博士研究生导师付志勇认为信息设计正处在转型发展的新阶段，在人本主义的导向之下，文明复兴和发展成为不可逆转的趋势。在这样的历史语境下，信息设计应与时偕行并作出相应的调整与改变，从对单纯的信息图表、信息架构及叙事表现等信息表达方式的探索，转向主动地对可持续发展和更具韧性的价值观进行深层思辨与实践，在兼顾设计伦理与设计价值的前提下，通过人机共协、艺科融合，实现信息价值的创造，增强信息设计塑造未来的能力。他在研究中构建了以"信息、媒介、交流"为核心知识模块的信息设计专业体系——信息作为信息时代的核心内容，呈现为新的艺术语言与美学取向；媒介包含各类承载信息的人造物（实物或虚物）及生态系统，重点是协调人与物的互动关系；交流则是人与人、人与产品、人与环境之间的信息流及互动体验，创造社会生活体验与价值。

早期的信息设计实践集中于互联网领域，在随后的发展中人们将智能硬件与交互装置融入实际教学与设计。信息设计融合了符号学、语言学、传播学、社会学、人类学等学科，同时与信息收集、解析、表达和传播的技术手段密切关联。新的发展则更强调人文与科技的融合，突出对社会与产业的思考，基于未来的不确定性，探索新的服务机会并提出解决方案。

艺科融合的核心是以不同的思路和方法解决或解释人类社会所面临的宏观共性问题，需要设计者具备复合型跨界能力，善于将不同学科基础、路径上的知识串联起来。

三、协同创新

协同创新是不同创新主体之间通过深度合作与资源共享，共同开展创新活动，以提高创新效率和质量的一种创新模式。协同创新的出现一方面是由于经济社会发展日益复杂多样，单方面力量难以解决问题，需要各方力量参与到一起形成优势互补；另一方面是由于人们生活方式的变化和社交方式的变化，协作式组织出现。

协同创新是指创新资源和要素有效汇聚，通过打破创新主体间的壁垒，充分释放彼此间人才、资本、信息、技术等创新要素活力，从而实现深度合作。协同创新是以知识增值为核心，为实现重大科技创新而开展的大跨度整合的创新模式，旨在探讨人类在自然和社会中的创造与发展的原理问题。其目的不只在于讨论个人的心智与知识，而且在于发现自然和社会中新事物产生的共通的原理。目前，协同创新多是通过国家意志引导和机制安排的，促进企业、大学、研究机构发挥各自的能力优势、整合互补性资源、实现各方的优势互补，是加速技术推广应用和产业化协作而开展的产业技术创新和科技成果的产业化活动，是当今科技创新的新范式。

1. 协同创新的方向

协同创新的核心是人，人是协同创新资源的供给者和需求者。协同创新的核心思想在于整合和互动，这是一个改革性、引导性和支持性计划。它强调不同主体之间的深度合作和资源共享，是实现知识创新、技术创新和商业模式创新的过程，也是多元主体的跨领域参与、合作、资源共享和优势互补。

（1）协同创新面向科学前沿。它以自然科学为主体，以世界一流为目标，通过高校与高校、科研院所及国际知名学术机构的强强联合，构建科学研究的学术高地。

（2）协同创新面向中华优秀传统文化传承创新。它以哲学社会科学为主体，通过提升国家文化软实力，促进中华优秀传统文化的传承与国际传播，并且找到中华优秀传统文化与现代生活的连接点。

（3）协同创新面向行业与产业创新。它以艺科融合为主体，面向产业技术创新，建设国家层面支撑的产业技术研发及产业化的综合性创新平台，加快科技成果产业化；重点培育战略性新兴产业的协同创新平台，以重大的高新技术产业化带动新兴产业发展形成未来主导产业，协调相关创新组织，统筹加强科研设施建设和研发投入，促进战略性新兴产业的崛起，形成具有国际竞争力的主导产业，带动产业结构调整。

（4）协同创新面向国家与区域发展。它通过响应科技重大专项或重大工程的部署，建设一批可实现科技重点突破的协同创新平台，瞄准目标产品和工程，集成各类科技资源。协同创新提供了一种与过去颇有定论的事物发展过程的理论不同的视角——坚持产学研用结合，以地方政府为主导，以切实服务区域经济和社会发展为重点，通过推动产业中重点企业或产业化基地的深度融合，加强各类承担主体的联合，支撑科技重大专项或重大工程的组织实施，促进区域创新发展。协同创新当然不会解决一切基本问题，但为我们研究新事物的发展提供了一种新的强大有力的思路。

2. 协同创新的特点

协同创新是一项复杂的创新组织方式，其关键是形成以大学、企业、研究机构提供知识为核心要素，以政府、金融机构、中介机构组织创新平台为辅助要素的多元主体协同互动的创新模式，通过知识创造主体和技术创新主体间的深入合作和资源整合，产生系统叠加的非线性效用。协同创新的主要特点有以下四点。

（1）整体性。创新生态系统是各种要素的有机集合而不是简单相加，其存在的方式、目标和功能都表现出统一的整体性，是知识协同、资源协同、成果协同的协同创新表现；发挥各自的能力优势整合互补性资源，实现各方的优势互补，加速技术推广应用和产业化，协作开展产业技术创新和科技成果产业化活动，是当今科技创新的新范式。

（2）动态性。创新生态系统是不断动态变化的，因此，协同创新的内涵是大学、企业、研究机构、政府、金融机构、中介机构等为了实现重大科技创新而开展的大跨度整合的创新组织模式。协同创新是一个不断动态变化的系统，它需要不断调整和优化创新要素的组合方式，以适应不断变化的外部环境和内部条件。

（3）互补性。协同创新强调不同学科、领域之间的交叉融合，通过整合各方优势资源，共同解决复杂问题；注重发挥各参与主体的互补性，通过资源共享和优势互补，实现创新要素的有效整合和利用。

（4）开放性。协同创新倡导开放、包容的创新模式，鼓励企业、高校、科研机构等多元主体参与，形成创新合力；注重创新要素的协同作用，包括知识、技术、人才、资金等，以实现创新效率的最大化。因此，协同创新培养一种开放、包容、合作的创新文化。

四、聚焦赋能

赋能,意味着赋予资源,提升个体或群体的能力,体现设计行业对设计能力要求的转变,促使人们重新审视设计的角色和使命。聚焦赋能,强调的是通过赋予个体和组织更多的资源,激发人们的潜力和创造力,是协同与聚力价值共创的协作,聚焦于核心之点,赋能于时代之需求。

1. 赋能的概念

赋能通常是指获得能力和授予权力的过程,最早是积极心理学中的一个名词,旨在通过言行、态度、环境的改变给予他人正能量。而在当下,从形式的提供者到社会变革的促进者和催化剂,即赋予公众改变自身能力或权力的赋能者。

聚焦赋能,逐渐成为解决社会矛盾和创造商业价值的一种设计战略。例如,阿里巴巴集团强调要赋能商家、赋能中小企业;腾讯的格局观是"连接一切,赋能于人";京东到家发布了"零售赋能"新战略;联想则要做"智能变革"的推动者和赋能者……可以看出,众多平台型大企业都在强调赋能的智慧和力量。

2. 设计赋能的时代

设计作为一种创新和解决问题的手段,被赋予了更多的责任和权力。设计赋能的时代,是指以设计启迪生活,以设计表达技术,以设计链接产业,以设计撬动商业,以设计赋能城市,设计创造的价值已经深深融入城市的生产、生活、生态。设计赋能,不只为了设计。

在产品设计层面,设计赋能通过设计赋予产品不同的特点,同时,通过设计赋予产品不同的功能和作用,可以带给产品更深层次的价值。

在服务设计层面,设计赋能是鼓励价值共创的协作生产。服务接受者通过在服务生产过程中的协作参与,发挥自身的主观能动性。

在交互设计层面,设计赋能注重受众能动性的互动体验,设计价值从功能性需求的满足转变为多元受众体验的营造;在人与社会的交互中,以产品或其他媒介为桥梁,促进更积极的主动表达和更大程度的社会参与和互动。

(1)设计赋能的设计对象

设计者:通过设计的技能,把设计决策的权力赋予非设计人,这体现为设计过程的赋能;设计者的价值源于设计赋能程度。

设计产物：设计借由设计的产物作用于受众，设计产物本身具备增强受众效能感或提升受众能力的功能。

设计活动：微观上的设计活动指的是概念生成的过程，与建模、渲染等相对，参与式设计中的赋能便是把受众纳入概念生成的过程，把设计的决策权让渡给受众；而宏观上的设计活动则包含设计战略和从概念到设计表达的整个过程，与生产、销售等相对，其赋能的是整个产业生态。

（2）设计赋能的三层境界

设计协助：通过设计实现产品的增值，让产品变得更好看或好用。

设计增值：通过设计差异化打造具有特色的设计产品。

设计驱动：通过设计影响策略，进行影响设计战略的部署。

3. 以服务设计视角为设计赋能

（1）长远化目标。定义清晰的长期目标，有助于后期制定合理的项目流程图，深入挖掘目标服务对象的诉求。因此，在设计项目前期，设计目标一定要从短期目标和长期目标两个阶段进行设置，通过对长期目标的思考与定义，扩宽设计思维，更整体、更全面地为设计赋能。

（2）多样化对象。设计赋能服务的对象未必是单一的，往往随着项目阶段、方向改变，目标服务对象也会发生转变。同时，除了最终触达的消费者，不同阶段涉及的项目合作方都应该被视作项目的目标服务对象，只有深入挖掘并了解所有目标对象的诉求，才能提高设计赋能项目的接受度并增强项目推动的流畅性。

（3）持续性洞见。设计中只有持续化的洞见、思考，才能逐渐打磨出最合理的设计解决方案。例如，在商品图片规范设计时，只有通过对目标角色、业务、数据的不断探索与分析，才能逐步完善出不同品类、不同销售单位、不同展示类型的商品图片规范。

（4）灵活性协调。在设计过程中，灵活性协调是至关重要的，因为它涉及对未预料情况的快速响应和适应。这不仅需要设计者具备强大的灵活应变能力，而且还要求设计者在资源有限的情况下作出明智的选择，确定哪些是关键资源。

作为设计者，需要在设计的任何阶段，都以设计者独特且专业的视角去洞见机会点，利用灵活巧妙的方式全力推动项目落地。设计赋能可以帮助设计者从被动响应转向主动驱动，通过全链路的多环节和多维度视角，不断地推动设计驱动，最大程度地发挥设计价值。

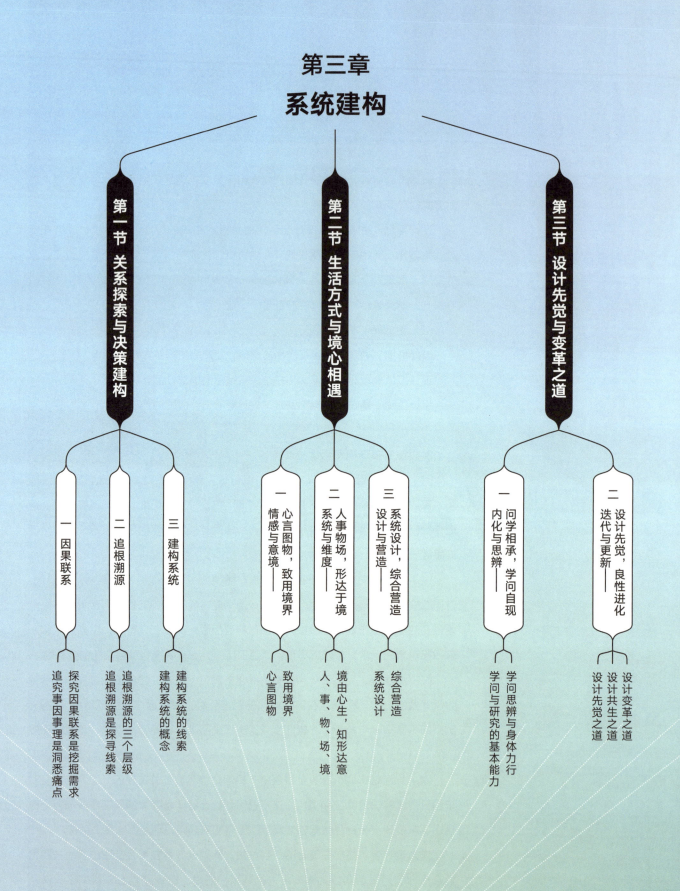

"综合叙事与系统设计"的目标是掌握系统的设计知识和技能，强调整体性、层次性和开放性，其主要的精髓在于将零散的各要素组合在一起，最终形成有价值、有效率的一个整体。在宏观系统观的基础上，我们应抓住系统设计的动态特征，同时体现该学科的交叉与渗透的必然性和重要性。

"系统"以系统论的方法为指导，满足当下社会复杂设计需求；以整体、关联、层次、目的为基本特征，秉持设计学科的融通与开放，探索设计领域中跨学科、跨领域设计的方法和理念。党的二十大报告提出："万事万物是相互联系、相互依存的。只有用普遍联系的、全面系统的、发展变化的观点观察事物，才能把握事物发展规律。"因此，要以全局性谋划、整体性推进为设计提供科学的理念与方法。

"综合叙事与系统设计"研究在一体化思考、系统拓展的体系构架基础上，实现信息系统的资源共享和协同工作，实施"造图、造物、造境"，从而实现"实践、理论、再实践"的循序渐进式的立体化专业教学模式；把艺术设计各专业共有的知识点、知识团块与技能训练课题串联并构筑在同一平台上，依托连续性的轨道，由表及里、由浅入深地作精深探究并顾及知识结构的完备。

第一节　关系探索与决策建构

一、因果联系

因果联系是指客观事物发展过程中原因与结果之间的联系，研究者需要考虑系统由于因果联系而产生的复杂性问题。

1. 追究事因事理是洞悉痛点

系统是有逻辑地组织各部分的关系，对系统优劣的首要评价标准是事物能否在其内部形成良性循环，即可持续地存在与发展。事物之间的因果联系，既是先行后续的关系，又必须是引起和被引起的关系，这就是追根溯源。

事，本义指治事、从事；引申义指事情、事业、职事、任职、侍奉等；还可指事例、成例。作为设计者又如何理解？事，是事发地、事因、事理、事法……即"事情发生在哪里，事因是什么，事理是什么，需要做什么？""这是什么事情、事物、事态？""与人发生什么联系？"等一系列的追问。

理，原本有梳理、整理、治理之意；从学理的角度，是指追究事因、事理，即设计方法是梳理清楚隐藏在事物背后的逻辑关系和要素；从技术的层面，是指有条理地追溯原理；从方法的层面，是指探究事之理、心之理、文之理、图之理、物之理、境之理……设计者对事与理的分析过程是洞悉痛点、挖掘需求的过程，应清晰地认识到痛点、欲求、需求之间的异同；其中，痛点在被满足的过程中会遇到各种阻碍与困扰，因此，痛点的情感色彩是偏向负面的；追究事因事理是洞悉痛点，深入分析问题的根本原因，以及这些原因背后的规律和原则。

2. 探究因果联系是挖掘需求

换一个维度，改变一种时空的视角，就会发现，人与人、人与物、物与物之间都处于彼此连接、虚实交融的状态，世界上一切事物都是普遍联系的，整个世界就是一个普遍联系的有机整体。设计面临的问题将更加复杂，既有对真实世界需求的回应，又有对数字世界新题的解决，需要设计者以跨学科、协同方式对问题进行综合分析、挖掘并探求方法。

二、追根溯源

为了获取真正影响受众的解决方案，设计者需要深入研究问题的根源及可以影响受众的驱动因素、受众的需求和动机，而非一味地迎合受众的需求。

1. 追根溯源是探寻线索

需求是指由需要而产生的本能要求，而欲求是指因为攀比或不理性行为产生的某种迫切欲望与强烈要求。二者存在一定差异，需求通常对应的是可以解决受众刚需的功能型设计，欲求往往对应的是可以激发受众消费欲望的享受型设计。

2. 追根溯源的三个层级

追根溯源就好比探寻一座冰山，人们在海平面以上看到的只能是冰山一角，无法根据眼前所看到的景象来评判冰山真正的全貌，目所能及的只能作为表面的线索，只有沿着线索寻找、探索"水面以下的东西"，才能发现事物真实的一面。

（1）层级一：定义事理，见仁见智见布局。这是指明设计的目的与方向的方法层次、操作程序，采用定量和定性研究相结合的方式进行科学分析与测试，让逻辑与设计策略更加清晰。

（2）层级二：解决痛点，探寻事理需要程序。这是指追索事因、事理，达到目的与方向所必须通过的途径的方法层次。

（3）层级三：打破孤岛，营建事理互联生态。这是指追索事因、事理所采取的策略手段、运用的工具。

追究事与理的真相，还需探究理由、道理、原理、真理……判断真伪，追求真实性。

三、建构系统

设计的本质是创新，它要求设计者发挥创造性思维，将科学、技术、文化、艺术、社会、经济融汇在设计之中；创造出具有新颖性、创造性和实用性的设计，更是为了让我们的生活更加美好。因此，设计就成了"意义的建构"。准确地说，关于"设计做什么"或"设计解决什么问题"，都是指设计者积极主动地参与意义的社会建构过程。如此，设计也就参与了创造价值与审美，组构了本质与逻辑。

1. 建构系统的概念

建构系统是我们开启设计方法的环节。

"构"在汉字上就有构成、构思、虚构、建构、结构、构图、构想、构造和构筑等含义。"构"作为名词，表示由部件构筑的组织系统；"构"作为动词，犹如造成、构成、建构、创构、解构，是程序结构的建立；衍生开去，要追深意，即全方位、多角度、深层次地建立新的方案计划。

建构系统作为一种哲学观念，是分层次的，具有结构性、系统性的认识观；建构系统作为一种工具性的设计方法，包括方式与方法。建构系统，有虚构的，有实构的，有内部的，有外部的。建构系统的"构"，是一个回应"诉求"的构建"事理"的生态体系；是一个集成思辨而后作为的逻辑系统；是一个具有 N 种解构与重构可选择的方式；是一个有生命力的自洽的新陈代谢系统。打开建构系统思路就是解剖、分解，再开拓路径与通道。"构"的逻辑起点，就是找到原点，有了原点就可以形成"构"之前、之中、之后；"构"的基本形态是要件、解构、系统、流程、逻辑；"构"的基本操作是调研分析、问题与对策、选题与立项、系统创建。

2. 建构系统的线索

建构系统的基础是因事设法，求法、探法。

建构系统的原点是系统中的一个环节，它是相对于由思辨展开的下一个变点而言的。

建构系统的变点是相对于由思维展开的原始起点而言的，研究者需要一步一个脚印，"积跬步以至千里"。

回放整个研究过程，呈现出的是一个流程和 N 个重要的步骤轨迹。每一个"轨迹点"都是由前一个"原点"启发而得的；每一个"原点"都是产生下一个"变点"的基础；每一个"变点"都是下一个"原点"的"变点"。

构思：是构建心之态，包含设计感受、感应、感动、感叹、感慨……

构文：是构建文之态，包含设计词法、句法、文法、文体……

构图：是构建形之态，包含点、线、面、体，形（图形、图像、图谱）、色（颜色、色彩）、质（肌理）……

构物：是构建物之态，包含物体、物象、物因、物形……

构事：是构建事之态，包含事情、事件、事因、事由、事脉……

建构系统是从混沌到有序的探索、厘清与建构的过程。

在开放的设计中，我们始终应该注重整体观与建构系统思维，以系统设计思维为指导，掌握系统设计的策略性、针对性、实效性，以解决多样化的实际问题；更关注对生活中问题的探寻，以文化为内核，用建构系统方法去解决社会与生活中的设计问题。

第二节　生活方式与境心相遇

设计不仅为人提供一种生存方式，而且从人的生活世界出发，为人提供可选择的生活方式。设计不仅是满足人们生活需求的工具，而且是一种塑造和改变人们生活方式的力量。由此可见，设计与人的生活方式相互影响、相互塑造，共同推动了人类社会的进步和发展。

从心理学角度来看，情感是人按照事物的本来面目去考察，对其产生的态度体验。这种体验是主观的，属于主观意识范畴。

从哲学角度来看，情感是人对事物本质的一种价值观反映。这意味着情感不仅是个人的心理映射，而且是与人的价值观和世界观相联系的更深层次的反映。

从美学角度来看，情感可以用来诉说人们内心的感受。设计对生活世界中问题的解决，不仅仅是用视觉、空间与产品等。

从生活方式来看，情感使人们对生活中的种种设计产生愉悦或共鸣。情感设计通过设计元素激发用户的记忆和回忆，增强用户对产品的情感联系和认同感，进而成为对人们生活方式的建构。

生活方式是指在生活世界中，人在衣、食、住、行等日常生活中所采取的各种方式。"生活"展现的是一种充满生机的生生之态，"方式"则意味着多样化与个性化，尊重不同群体之间的差异，形成和谐共生的关系。所以，人的生活方式直接与设计相关联。这种联系存在于设计和人的生活世界，以此形成设计与生活方式的复杂联系：一方面，设计推动人的生活方式的形成；另一方面，人的生活方式又推动设计的发展。设计者具有引领生活方式的责任，在进行设计创造的过程中必须遵循道德与伦理。设计伦理是设计活动的前提，因此，设计者应该为大多数人营造一种健康、持续、智慧、友好、便捷的生活方式。

一、情感与意境——心言图物，致用境界

"综合叙事与系统设计"要求我们以艺术设计的知识更新与发展为出发点，并且不以某个特定专业方向的知识学习为目标。

1. 心言图物

"心"，即心灵、心机、心胸、心气，是设计的能量、动机、动力、气场，可上升到眼光、学识、才情；"心"是"综合叙事与系统设计"的核心，是一切思考与实践的开端，训练的是面向未来的设计者的心智。

"言"，即言语，是思维与表意的方式与载体，是设计的语言、文案。"言"作为研究的文本，有导则、剧本；语言是主题演绎的模式，有多维的表述形式；"言"是对表达能力和逻辑思维能力的培养，是概念传达的重要途径与工具，需要设计者建立清晰的设计思维，能够对文本资料进行统筹、梳理、解构、归纳，最终形成符合整体策略和方向的叙事重构。

"图"，即草图、设计图、效果图、爆炸图等。草图是设计者的设计思路，是对设计初始化或概念阶段的表达；设计图是对设计的定型、定量、形态、色彩、材质的表达；效果图是指将设计置于场景之中，场景不仅是检验设计效果的途径，也是检验设计的初心；爆炸图是设计的内在一览解剖图、内在结构研究图等。"图"需要设计者能够在基本造图与造物之间建立良好的沟通转化，是一种以形象化为主要特征的传达形式。

"物"，即物象、物语、物态等。其中，物象包含自然物象、人文物象、器物物象、景物物象、人物物象、动物物象。"物"更接近设计的最终形态，随着新技术、新手段、新命题、新方法介入设计领域，"物"已不再局限于"物质"本身，进一步扩展到"非物质"或"非物态"的虚物设计层面，这对设计者的综合能力提出更高的要求。

宋建明教授关于"心、言、图、物、境"的设计思维理论模型

在"心"与"言"中,"言"对应"事",关联到"人"与"事",就形成了设计叙事关系。在"人""事"与"物"之间,通过人因与事因的叙事关系来研究"物",包括物理、物因、物态及社会层面所需设计的"物"的界面,诸如物质状态与非物质状态,涉及产品、产业与营造等层面。

设计不仅有"物"的界面,还有"物"出现的环境。设计者在此阶段需要充分认识"图"的属性、类型、内涵、特征与表达方式,从内心建构图景的"心像"到语言传达心声的"言像",再到构思外化的"图像"表达的训练,从而在"心""言""图""物"之间建立起通畅的表达系统。这些对"造图""造物"的表达,不拘泥于单一的专业,也适用于不同领域的表达,激活造型,促进有效的二维、三维形象的表达与诠释。

而围绕设计学的"造图""造物"训练,就是认识"物"的属性、材质和功能,将"心""言"和"图"在三维的"造物"层面进行引导与训练;同时,具体地面对三维物体和三维空间,认识并解决尺度、材料、工艺、功能和美学的关系。

2. 致用境界

"境"，是心境、语境、物境、情境。古人有"因心造境"之说，即从心境出发，将"心""言""图"和"物"的境界表现在物境、情境、意境的"境"的层面上进行综合营造，用设计来系统解决关于衣、食、住、行等社会与生活中的具体问题，并且与实践相结合。所有这些都与"人""心"及"境"紧密关联，因此，内修"心、言、图、物、境"，就是实施"造图、造物、造境"，培养"心像、言像、图像、物像、境像"的语意表述性。

这个循序渐进式的"造境"训练，从深层的含义中体现了境随于心，形达于境，致用境界。这之中强调以东方美学浸润、以感物为基础、以抒情为主导的东方审美意境表达与人文意蕴传承的内容。设计的演变与演绎需经过言传、图现、造物、意境生成，逐步完美体现，达到"心、言、图、物、境"的和谐统一，传递具有神、韵、美的东方审美境界。基于"造图""造物""造境"的"综合叙事与系统设计"，应探寻社会与生活中的问题，强调"主动思考""概念先行"，将模糊设计转变为可操作、可实现的系统设计。

实施"心、言、图、物、境"的设计引导方式，促进从构思到创造的动态活性思维的落实，在吸纳多学科、多专业设计理念的同时，在艺术设计的一般性原则和规律的基础之上，探索、认识和研究综合设计的多维意义，使单纯的专业技术训练逐步转变为多元化、多样性、多层面的综合设计。

设计无界限，设计者需要对设计领域、内容与方向有更为宽广的视野，这也是东方智慧涵融的创新与设计。

二、系统与维度——人事物场，形达于境

"综合叙事与系统设计"是一个涉及艺术设计构思、艺术设计形态与传达方式、艺术设计应用及艺术设计审美鉴赏的系统性研究领域。它强调设计概念、规律、知识和技能的系统性，旨在通过关联性、跨学科性的研究，探索设计过程中的规律性和创新性。

1.人、事、物、场、境

设计作为一种创造性的活动，涉及"人、事、物、场、境"的多维度考量。设计者需要将个人的价值观和社会的价值观相结合，外化到"人、事、物、场、境"。

这是一个由"境"联系起来的螺旋结构。所谓的"境"是一个境界，连接作为设计者本身的"心"与被其服务的"人"，去展现设计者造"境"的情怀、视野、能力与作为。"境"不仅仅是一个物理空间，更是一种情感的表达和体验的传递。

"人"，是社会中的主体，以人为本，即认识现实社会中人际、人性、人情、人欲的特质，进而了解设计服务的对象，如是政府还是居民，是游客还是与之相关的资本、市场等的诉求等。当我们对"人"与社会有了比较深入的了解，就可以揭示设计服务的"人"与"事"的相互关系。

"事"，即事因、事理、事物与事务，面对"事"，需要作与"人"的设计诉求相关的事因、事理、事物与事务的关系研究。

"物"，即物象、物语、物态等，以物为线，借物传情。

"场"，即场地、场所、场态、场域、场景与场能，是对"物"出现的环境乃至"生活态"的研究与训练。

"境"，即境界的层次，展现设计者造"境"的情怀、视野、能力与作为。

"人、事、物、场、境"是以"心"为核心的内修；以"人"为中心的外化的设计服务。其核心都是为了创造出具有人文气息的、具有中国审美特色的设计文化。这一理念强调了设计不仅仅是解决问题的工具，更是一种关怀和服务的表达。在设计语境中，重点就在于从内心修炼到社会服务设计，从科技追踪到终极关怀，建构起以解决现实问题为导向的设计体系。

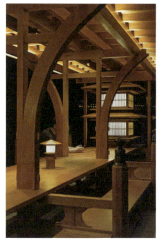
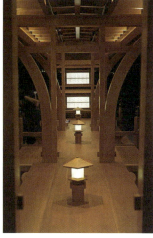
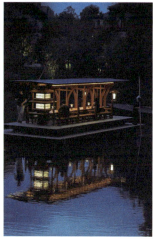
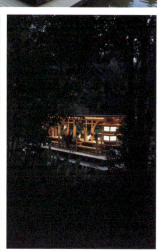

"公望茶画舫"内外设计　　设计：王欣

2. 境由心生，知形达意

境随于心，形达于境，意境相谐。借物抒情以感物为基础，以抒情为主导，在感物中抒情，在抒情中托物，使人与物融合，将感情转化为形态，再以情感人。世界万物的种类繁多，生长形式也多种多样，这就要求设计者深入观察，努力去捕捉与创造生长感、孕育感、再生感……

客观事物与所表现的思想感情融合一致，具有虚实相生、意与境谐、深邃幽远的审美特征，而形成一种情景交融的诗意空间的设计境界。

中国美术学院王欣设计的"公望茶画舫"，既是带屋顶的桌椅，又是带桌椅的房子。以一座可泛舟湖上的茶画舫，引情入境。当画舫浮于湖心时，它便成了一座难以企及的仙岛，一个诗画中的"蓬莱"。它暗示了一种园林的最小状态，屋顶是天地的庇护，地基是世界的坐标，自然的风景就在这天地之间游动。在湖上泛舟而行，是中国古代江南的一种交游方式，画舫即江南的缩影。将一座可以移动的画舫置于公望湖面，画舫因入水而活，湖面因画舫泛舟的波动而活。伴随着盏盏冉冉升起的宋灯，观者也是戏中人，同登画舫，暂别尘嚣，追向风景，行舟山水，泛游画卷；一部"画舫雅集"也穿越时间的历史，触发山水生活新趣，将风雅的美学生活方式活化于现代生活中——以诗的思维"叙事"，以绘画的形达于境、情与景融、意与境谐诠释着审美意境。

综合叙事与系统设计

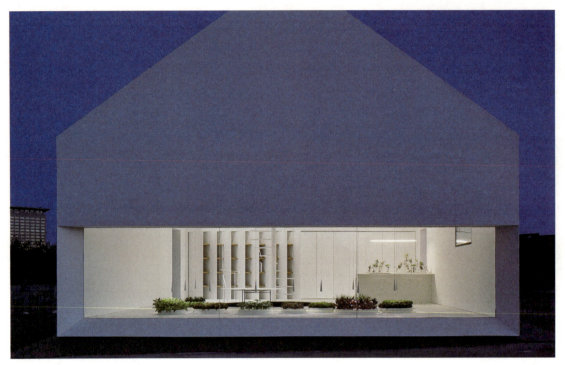

"绿舍"外观设计　　设计：远景集团＆杨明洁

　　"综合叙事与系统设计"是对多种知识和能力的整合运用，要求以系统论为指导满足目前的复杂设计需求，以整体、关联、层次、目的为基本特征，秉持设计学科的融通与综合，探索综合设计领域中跨学科、跨领域设计的方法和理念。

　　在知识经济和大数据时代，创新在战略引领的哲学全局视野下，这一时期的创新战略强调了将自然科学的聚合思维与社会科学的发散思维进行有机整合的重要性。设计更加趋向于结合科技智能，开放性地将数据感知、数据互联进行信息集成、知识聚合和智慧洞察，是营建未来智造和智能城市的重要思路。

　　"绿舍"是由远景集团和设计师杨明洁进行的跨领域的协同创新设计，将能源、共享、人工智能，物流、通信、数据分析等元素全都汇集到"家"之上，探索"未来之家"的无限种可能。该设计让"家"从传统建造向智能化、定制化迈进，将可变的建筑硬件与可控的智能软件相结合，高瞻远瞩地为人们展示了"未来之家"如何利用和储存能源的东方智造案例。

　　设计师在"家"中设置了一个创新装置，展示通过风能和太阳能获得绿色能源的过程，并且利用剩余能源产生冷凝水和 LED 光源，再利用光与水的转化，把光和水储能到植物当中，实现植物的栽培，将能源转换为生命的能量。植物由人来控制生长，同时愉悦人的身心，呈现了未来生活的一个重要的场景。人们通过互联网远程控制植物生长，透过有意义的科技与设计来创造一种更可持续的生活方式，诠释与"家"相连、与自然交融、与万物互联的"共享生活，互动情感"的未来人居关系，实现一个充满绿意与情感的"家"的设计。

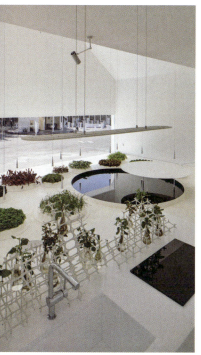

"绿舍"室内设计　　设计：远景集团＆杨明洁

　　一花一世界，"绿舍"设计的不是物品，而是生活方式，启发设计者持续深化思考与探索，利用大数据时代的便捷，专业化、精准化、预见性地捕捉市场的需求趋势，对未来新世界进行无尽想象，营造东方智造的创新驱动力，践行东方智造的跨界设计，凸显跨界合作、学科融合、协同创新优势；根据不同的需求趋势采用不同的方式转化科技革命的成果，这是维系科技和制造业发展的成功纽带和促进科技和制造业可持续发展的强大动力。

　　系统设计方法可以帮助设计者在面对错综复杂的环境、社会、伦理、经济系统问题时，促成内部与外部的有效沟通，作出相对正确的路径选择与设计决策，从而实现系统的可持续性。在系统设计中，专业设计者的优势之一就是其卓越的视觉化表达能力。

综合叙事与系统设计

三、设计与营造——系统设计，综合营造

设计在今天有了更多的内容，不同学科正在构筑起设计的未来。

1. 系统设计

"系统设计，综合营造"是整合创新设计，是以社会生活为需求，运用系统设计思维，通过整合创新方式，打破传统单一的知识与学科之间的壁垒，建立宽广且多元的知识与跨学科的设计模式，对复杂、多样的场景提出综合性设计的路径与方法，更注重艺术设计的系统性、多维性、整合性和创造性。

美国圣卡洛斯生命科学园区的生命科学中心是生物技术研究和开发办公室的中心，拥有完善的设施和广阔的景观。园区将生命科学中心连接到一个整体的身份和寻路项目中，创建了现场停车场图形。标识导向系统设计是访客对园区的第一印象，标牌组件中的抽象图案与园区的生物技术和医学背景相关联，同时保持永恒和现代的审美，以实现统一的视觉系统设计。

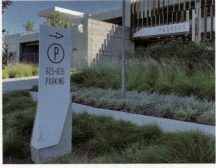

美国圣卡洛斯生命科学园区室外标识导向系统设计　　　设计：RSM 设计公司

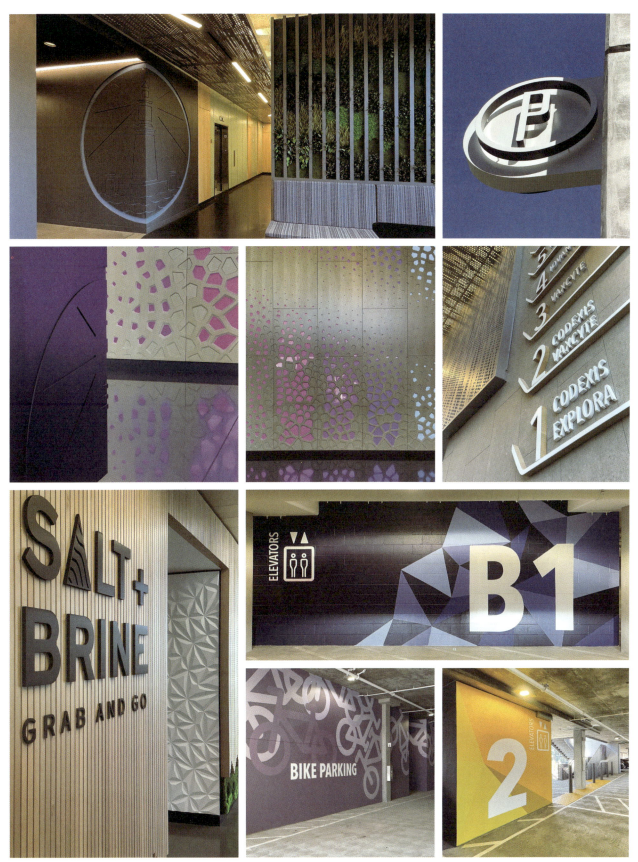

美国圣卡洛斯生命科学园室内标识导向系统设计　　设计：RSM 设计公司

综合叙事与系统设计

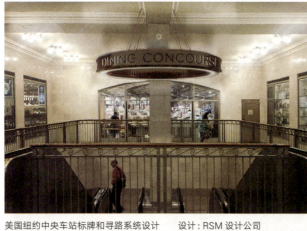

美国纽约中央车站标牌和寻路系统设计　　设计：RSM 设计公司

在美国纽约中央车站标牌和寻路系统中，标牌和寻路成为客人体验的关键组成部分。当中央车站的客人在整个空间内穿行时，从入口到餐厅广场再到上层交通平台，标牌和寻路系统的清晰度显得尤为重要。该系统以引人入胜的方式，传递清晰的入口、轨道、平台等信息；同时还尊重历史建筑，对标牌和寻路系统设计元素的综合营造为中央车站的整体改造设计奠定了基础。

综合叙事与系统设计

2. 综合营造

生活是一个整体，也是由多场景交叉形成的综合体，设计者在进行设计思考时必须建立一种系统思维，将"生活态"的体验感知与系统分析相结合，在具备"人、事、物、场、境"的商业、科技与管理等领域，以一体化思考、系统拓展的体系构架为基础，实施"造图、造物、造境"，从而实现"实践、理论、再实践"的循序渐进式的立体化专业设计，把艺术设计各专业共有的知识团块、知识点与技能，串联并构筑在同一平台上，由表及里、由浅入深地作精深探究并顾及知识结构的完备。

日本赤间久留美幼儿园以让小朋友们自由成长、触摸土壤和水、感受风和光等为目标，进行了包括建筑、家具、景观、标志和品牌等空间和视觉信息的整体设计。幼儿园的花园里有森林、丘陵、溪流和动物屋，创造了小朋友们玩耍和体验大自然的环境。幼儿园建筑在视觉上与铺满青草的大型室外空间相连。传达导向信息的标牌被放置在小朋友们可以触摸、学习和玩耍的地方，营造了一个美妙的花园式的幼儿园。

日本赤间久留美幼儿园整体设计　　设计：Social Design 公司

　　日本日和山海岸博物馆是水族馆历史上第一个关于生活的博物馆。整个空间将视觉信息和展览视为一个单一的图形。30m×5m 的大型视频展示了日本丰冈当地活动"鹳繁育计划"的信息，以及自然编织的美丽风景，并且将活动的轨迹和感人的故事传达给参观者。作为面向"人、事、物、场、境"等复杂关系的跨界设计，日本日和山海岸博物馆通过系统思维提出系统创新与优化方案，基于具体情境中的系统解决方案，实现系统设计与综合营造。

日本日和山海岸博物馆设计　　设计：野村株式会社

第三节　设计先觉与变革之道

英国著名作家查尔斯·狄更斯曾经留下这样的名言："这是最好的时代，也是最坏的时代。"每当危急时刻，对理性与信仰、强制与自由、物质与精神的艰难抉择等都重重地"拷打"着我们。设计者该如何应对？美国纽约大学宗教历史系教授詹姆斯·卡斯在《有限与无限的游戏：一个哲学家眼中的竞技世界》一书中提出两种认识世界的思维模型：一种是有限游戏，也是一场竞技，目的是取胜；另外一种是无限游戏，也是一种生存模式，目的是让游戏持续进行。对这两种思维模型的分析就是我们在危急时刻面临的两难抉择。同样，人类世界每一次重大事件所引发的历史变革，都是一种思想战胜另一种思想。如果我们不改变已有的惯性思维模式，就会带来种种问题。无论是理性决策，还是成本决策，都是危机决策时可参考使用的思维工具。当然，在危与机的共存状态，决策也会造成新的问题，同时也给设计创造新的时代机遇。因为，设计在任何时代都以种种强劲的动力激励人类锐意前行。

近年来，疫情使各行各业均受到不同程度的影响，世界各国都无法独善其身。同时，不同社会条件下的各层级部门也推动一系列措施和政策出台。它使人们不得不暂且放慢急行的脚步，反思原来急速、忙碌且紧张的节奏究竟为人类生活带来了什么。

一、内化与思辨——问学相承，学问自现

作为设计者，应该具备"刨根问底"的精神，培养洞察与思辨的能力，不断地追问"为什么"；只有不断地"问学"才能达到"学问"的提升，如果不能穷理尽性，触及问题精髓，洞悉受众最迫切的需求，设计只能无所适从或莫衷一是。

1. 学问与研究的基本能力

问学相承，"问"与"学"是做学问与研究的两项能力。所谓"学"，是指知识和信息的"输入"，是"内化"的过程；所谓"问"，则是学习成果的"输出"，侧重"思辨"的体现。"问"与"学"体现的是批判性思维，最早可追溯到两千多年前的古希腊思想家苏格拉底的观点。苏格拉底认为一切知识均从疑问中产生，人们越求进步疑问越多，疑问越多进步越大。而在与之遥相呼应的东方，中国古代著名的儒家哲学经典《礼记·中庸》，体现了儒家哲学的最高智慧，指出学习过程与认知过程中的五个步骤："博学之，审问之，慎思之，明辨之，笃行之。"这部经典不仅提出了"学、问、思、辨、行"五字，而且分别提出"学必博、问必审、思必慎、辨必明、行必笃"的要求。

批判性思维包含创造性、想象力、发现、反思、同理心等概念，强调在信息分析的基础上，串联多元知识和对不确定性事件作出判断、决策的抽象思维能力。人如果不具备思辨能力，就无法真正获得独到的见解，与持有不同看法的人进行交流并获得共识。因此，研究者只有掌握科学方法的实质，才能为今后持续学习和研究奠定坚实的基础。

2. 学问思辨与身体力行

在信息爆炸的时代，思辨力是设计研究的关键。

思辨力，即洞察事实真相和思考分析的能力，有助于对事物保持清醒的认识。思辨力建立在内化力的基础上，只有将输入的内容进行很好的自我理解、消化，才有可能将其转化为自己的语言、态度和价值观，从而进行更高维度的思辨。

思辨中有"思"有"辩"，二者缺一不可，"思"指的是判断、推理、分析等思维活动，而"辨"则针对事物的情况、类别、规律等进行辨别分析。简明扼要地说，思辨力的主要特征表现为层次分明、条理清晰的分析和清楚精确、明白有力的说理。

思辨力决定一个人发展的潜力。万事万物皆需要通过辨识区别其间的差异与联系，思辨的过程也是认识和创造事物的过程，人类历史正是在认识和创造事物的过程中不断前进。

"综合叙事与系统设计"要求设计者从单元思考到多元综合思辨，从而进行整体策划。而创新设计的根本是实践。创新的无限性在于物质世界的无限性。设计者在多元综合思辨的过程中需要不断地对采集的信息、受众的需求、设计的内容提出反问，如"这是真实的反映吗？""凭什么要这样做呢？""这是最高效、最优的解决方法吗？""这样做有价值吗？""后续还能做什么呢？"

以上列举的这五个问题贯穿整个设计创意的过程，不仅有助于解决方案更加科学合理和符合受众真实需求，还能培养设计者的思辨力和批判性思维。

"这是真实的反映吗？"意在反复提醒自己不要把个人意愿和惯性思维强加到受众身上，做到真实、客观地反映受众最真实、最迫切的需求。

"凭什么要这样做呢？"强调的是对客观条件的把握。

"这是最高效、最优的解决方法吗？""这样做有价值吗？""后续还能做什么呢？"是反复强调设计的理由。

"设计"是一个"致用"问题的解决方案；同时，也是一个基于制造技术流程的多环节系统。而设计方法就是基于这样的一个目的与事理的理论与方法。

合理的设计方法，往往是由若干方法系统有机集成的整体；相当于计算机，在软件中，一列菜单就是一个系统，一个路径也是一个系统。而一个方法系统就像网络，大系统包含 N 个子系统，具有整体性与片面性、适当性与近似性，体现了对方法系统的移植与开拓。

"综合叙事与系统设计"也会在越来越重视绿色生态、本土文化、国际性与可持续性的未来生活等基础上，更加重视对事物本质的诠释。第一，"综合"是复合的知识能力、学习能力、创新能力、实践能力、协作能力……"综合叙事与系统设计"是将艺术、多维度设计、数字技术、策划、规划、管理等融会贯通，促进新技术、新工艺、新材料、新媒介的结盟，引发新观念、新策略、新模式，营造新体验与新生活方式的设计。第二，它把重艺术设计的观念与形式转化为重学科间横向和纵向的跨界思维、重专业知识综合运用、重课题化教育、重流程与对策，重知识的对比与研究。

二、迭代与更新——设计先觉，良性进化

创新设计是一种全新的设计战略，相比于传统设计，创新设计能更紧密地与人们共创价值。技术创新的价值体现与设计密不可分，技术创新以科学创新，发现新原理、新认知为基础，实现一种新的可能。

虽然全球化发展和创新趋势不可阻挡，但设计依然是人类持续发光的智慧，更是人类改变自身命运的有效方式之一。这些常常促使人们直觉性地执着于寻找完美的决策工具——术，而忘记寻找能够减少痛苦的决策思想——道。推动创新是以问题为导向的，问题是创新的动力源。人们通过发现问题、筛选问题、研究问题、解决问题，不断推动社会发展进步。因此，让我们去术存道，唤醒设计之道，赋予设计新的思想。

1. 设计先觉之道

设计先觉之道是我们在事件发生之前的未雨绸缪，设计者不仅是事后问题的"处理者"，更应该在问题发生前作更多前瞻性的"先知先觉"。

（1）敏锐的关注与细微性的信号察觉。疫情对设计可以说是一个转折点，它将原来存在却没有被重视的问题以无情的方式呈现出来，警示人们在诸多问题出现之前，就以敏锐的洞察力预测未知的灾难，捕捉如蝴蝶振翅般的细微信号。目前，人类对地震、洪水等灾害的防控，均是通过捕捉信号，这类灾害的信号性较强。而未来给人类造成巨大伤害的灾害，往往是不易被察觉的，或者只有微弱的信号。由此便知，在人类社会科技的发展与进步中，设计者要熟知生态和科学知识，再经由科学分析后得知自然的微妙变化，以及未来可能会发生的灾害，从而去研究设计应该如何预测并解决将会发生的问题或危机。对危机前的微弱信号的捕捉，是一种谋求生存或生态平衡的绸缪之计，也是一种对危机的顿悟和可持续发展的时代攀缘。

综合叙事与系统设计

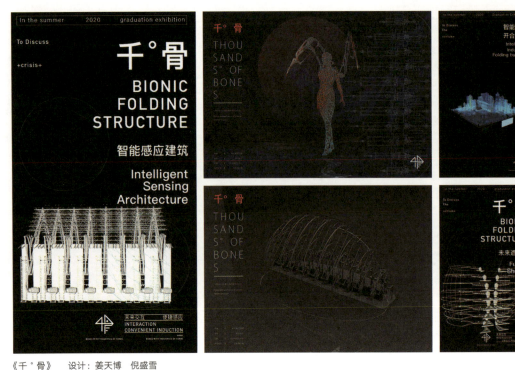

《千°骨》　设计：姜天博　倪盛雪

（2）理性的关注与前瞻性的设计预测。在理性设计模式中，科学备受推崇，目标的选择反映专业的视角和价值。设计的前瞻性依靠设计理性和专业知识，深化对问题的认知；在理性设计基础上，将科学的知识引入设计过程，将问题的解析与解决联系在一起。在理性的设计中，专家就是政策分析的角色。如果专家能够恰如其分地运用政策指向和专业知识确立长期目标，并且启示设计决策，就可以一定程度地解决预期问题。因此，在应对危机的理性设计中，对问题本质的认知、解决问题的方法更多依靠科学知识和专业理论，将知识性、可持续性和专业性有机结合，而这些都和前瞻性相关联。例如，在2020年中国美术学院设计艺术学院综合设计系毕业设计作品《千°骨》中，学生们尝试研究仿生的曲柄摇杆结构，探索仿生结构的运动轨迹，结合折叠杠杆及凸轮轴的运动原理，利用其可折叠特点和技术仿生的特性，探索智能感应建筑和开合系统设施。交互感应设施可形成未来遮蔽仓，在危险发生时形成遮罩防御外界危险，体现设计的先觉。

（3）重新发现司空见惯中的未知部分。设计的魅力就在于可以制造司空见惯中的陌生感、先进性和新鲜感。日本著名设计师田中一光在《设计的觉醒》中用简朴的语言向我们娓娓道说他这一生对设计的觉醒过程，叙述了他在日常中对生活不断反思与内省的过程，启发我们在熟悉的周遭中有着众多需要我们去再发现、再审视的未知部分。设计作为一种探索性的创意方法，在文化再生、价值取向、社会责任等方面发挥着重要的引导作用，它将无法脱离可持续性的"复苏""再生""再造""活化"等设计的重新考量并焕发新鲜活力而存在，这是在营造日常生活的艺术感和新鲜感，以人们易于接受或突破固化想象的方式，重新探究司空见惯中的未知部分，也是在引导人们构筑未来生活，为生活的未来寻找更多可能性。

2. 设计共生之道

设计共生之道是指人与自然、人与环境、人与社会和谐共存。人类在面临极端环境时，有着重新构建精神与物质世界的强烈欲望。共生是指相同或不同领域中各组织部分不再是竞争对手，转而合作成为荣辱与共的命运共同体。

（1）柔性策略设计和适应性措施。人类是一种适应性很强的物种，具有一定的环境适应性。当人们学会运用设计，则开始在求生的同时，探索与自然的共生之道。柔性策略设计和适应性措施归功于人类的应变能力，由此健康系统才能作出最好的回应。例如，人们从灾难中学习，通过灾难应对措施减弱和适应灾难；通过设计防灾减灾、高效应对危机。2020年，利用现代的装配形式，遵循严格的医学标准，湖北"火神山"等医院被迅速设计、建造并投入使用以应对疫情。由此可见，设计的力量体现在无微不至、无处不在的人文关怀，体现在构建设计系统来积极回应社会的需求，体现在设计服务迅速的反应中。柔性和适应系统也是可以再生的，因此不能漠视适应性的需求和变化。危急时刻生存环境的突然改变往往会创造新的时尚标，第二次世界大战时期，女性追求与表现个人独特之美的脚步从未因为战争而停止。战争时的灯火管制导致交通事故激增，英国的服装界便迅速迎合时事开始设计夜光纽扣、胸针及小型手包等时尚物品；同时，优雅的女士设计头巾的各类围系方式以彰显个性，利用甜菜根汁制作口红来打造鲜亮的唇妆以凸显靓丽形象，在大腿上涂抹乳液以彰显皮肤饱满润泽的质感。此外，英国政府鼓励女性将头发剪短以保证工作安全，一些时尚杂志为此也推波助澜，强调女性短发的实用和俊俏。

随着几年前疫情的突发，了解和掌握疫情的整体趋势成为疫情防控的重要一环。第四范式疫情推演系统是针对疫情在现实世界的演化传播实施精准的仿真。该系统综合考虑地域、场景、时间等真实环境因素，配有交通管制、医疗资源、隔离措施等相关变量指标，更贴近现实的仿真环境；根据计算推演出现实中相对精准的疫情发展趋势，预判疫情拐点，高效助力决策层制定快速精确有效的防疫措施。可见，设计者着眼于人与自然的生态平衡和适应关系、人与社会的和谐共处关系，凸显设计智慧，这也是人类改变自身命运的共同责任。

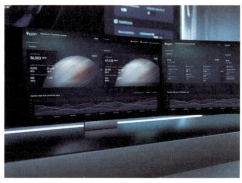

第四范式疫情推演系统（2021年中国设计智造大奖银奖）　　设计：第四范式（北京）技术有限公司

《共同生活 一部太空歌剧献给2020》（一）　　制作：杨树　于朕　　服装设计指导：安郁汐　王书莹　陶音

（2）重塑新生活态方式的设计。新的生存环境也同样塑造着人们新的生活日常。疫情推动设计者以解决问题的方式进行了一系列的从公共设施、居所隔离到个人防护的创新性设计。此外，线上的生活将人与人之间的真实关系转变成一种虚拟关系，人和现实世界的距离被缩短为快递或外卖送达前的最后一米。设计者也顺应新的需求和变化，追求健康的房屋户型设计，而人们在柔性策略中逐渐将客厅演化为多功能厅，客厅接待客人、家庭观看电视的需求被逐步弱化，交互式的"云蹦迪"等在线娱乐活动在家居生活中逐渐兴起。这种重塑新生活态方式的设计体现人与环境的共生之道。2020年6月28日，中国美术学院毕业设计策展团队推出数字艺术作品《共同生活　一部太空歌剧献给2020》，以未来多维宇宙的"共同生活"为独特的主题构想：未来人类的考验远不止生命危险，还波及家庭伦理、社会治理、意识形态和价值观念等。这部融合服装设计的开幕片以奇思妙想展示了未来生活态，开启了宇宙万物的生存维度、未来"共同生活"的时空；体现了晓宇宙之法则，跨物种之友爱，全宇宙生物无所畏惧地平等互助与共存共生；在共通性和共同性中，重塑新生活态方式，诠释命运共同体的内蕴、温度与力量。

《共同生活 一部太空歌剧献给 2020》（二）　制作：杨树　于朕　服装设计指导：安郁汐　王书莹　陶音

（3）"人、事、物、场、境"设计的良性进化。设计可被看作为创造一种关系让"人、事、物、场、境"等良性发展的"善缘"。人类的生存价值从循序渐进转变为多维度的起伏，社会结构从单向转变为多层次的混合交替。人们身处困境时的生命需求和环境的律动产生更加直接的关联，引发设计者对实用性、功能性的良性进化的关注，而良性进化是一个漫长的过程。例如，2002—2003 年重症急性呼吸综合征（SARS）突发，京东、淘宝等线上电商平台进入快速发展时期；近年来，线上品牌和线下拓客的趋向越发明显，产业加速深度融合。2020 年，实体商业处于寒冬，众多新零售品牌却是订单爆满，甚至推出了跨界协作的措施，拉升流量和客户体验，激活商业价值，共同渡过难关。生态规划设计领域的知名学者弗雷德里克·斯坦纳（Frederick Steiner）在 2016 年出版的著作《应对地球危机的设计之道》中系统性探讨了如何将可持续发展理念融入设计实践，向人们传递可持续发展在规划设计中的共生理念。

万物互联，大数据透视城市复苏。在不久的将来会有越来越多的设计去探求相互对立的两者之间的和谐与平衡，运用"设计共生之道"，发挥与自然共生的有机动能，创造良性进化的"人、事、物、场、境"的有温度、有关怀的生活图景。

3. 设计变革之道

设计变革之道是一种设计战略思维。市场环境瞬息万变，时代发展在不停地推动变革的适逢其会。

（1）从已知探索我们的未知。设计是一种创造，是从已知探索未知的过程，是一个不断解决问题的进程，每一个具体环节都表现出极强的战略性。美国青蛙设计公司创始人、苹果设计风格奠基人哈特穆特·艾斯林格（Hartmut Esslinger）在《前瞻设计：创新型战略推动可持续变革》中作为一位战略设计师提出，设计美好的产品，用设计拯救未来，让设计发挥更大的综合性战略作用。书中阐述了商业和设计的有效结合在推动世界物质文化和社会文化发展中的价值和作用。设计师只有思虑高远，心怀责任，才能创造人类可持续发展的未来；从已知探索未知的设计变革，重构设计师精神，在通向未来的路途中演化与变革。

（2）记住历史，洞察未来。历史和未来密不可分。人类进化和前行的探索脚步从未停歇，设计也在进化中始终被润泽着。危急时刻，需要人类重新思考生态视野中的人机关系。从社会学的研究视角来审视，人类从物资匮乏时代进入产品过剩的同质化时代，从物质消费进化到如今多元化时代的情感消费，都说明了社会危机的多发性与社会形态密切相关，这为危机管理研究提供切入点。随着移动互联网技术的变革和5G时代的到来，全新的情感社交和低欲望的物质消费日渐兴起，这意味着倾向情感设计和人文关怀的时代逐步启幕。设计如果缺乏灵魂，没有前瞻性的引领和文化的加持，没有传达思想和生活方式，无疑会缺乏可持续性。

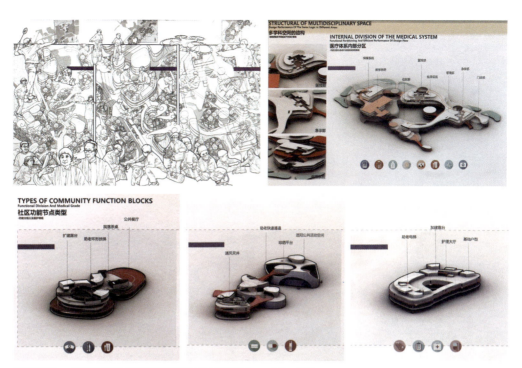

《纽带城市——构建疗愈体系与医养互助的融合性社区设计》　　设计：黄凯

　　（3）迭代反思我们的生活方式。对美好生活的向往和对美的不懈追求是我们不变的信念。在时代的变迁中，人类对设计重组的实质是重建精神世界。因此，设计者应探索设计新的发展方向，将设计变革的中心放到迭代反思人们的生活方式、个体健康上，反思生活的本质和真谛到底是什么，人们想要什么样的生活；关注面向未来的设计，从大处着眼，从小处着手，站在当下的现实生活世界判断未来的新认知与新常态。在疫情的影响下，人们的健康意识愈发敏锐，对医疗资源、健康产业关注度更高，护理中心、健康会所、理疗医院得到大规模的发展。健康产业成为一种新商业发展趋向。如日本、新加坡等国家已将居民社区建设成全配套的综合体健康社区，引入大型医院、医疗护理中心、学校及购物中心。2022年，中国美术学院建筑设计学院的毕业设计作品《纽带城市——构建疗愈体系与医养互助的融合性社区设计》聚焦于未来智慧社区建设，对社区功能节点类型、医疗体系内部分区等都作了周密考量，特设助老环形扶梯、助老快速通道等设施；关注趋于多元化、纽带式的城市与社区关系，以白马湖地区为例设计具备医疗、居住、疗愈功能的医疗辅助的高效适老化社区；化消极被动为积极主动，形成一体化生活关怀网，为智慧城市建设提供可参考的设计方案。

　　设计是一种创造行为，是让人类持续生存并且不断创造美好生活的一种智慧，承担着改变人类命运的责任。设计之道不是技艺之道，而是社会与生活的关怀之道。设计者是设计的主体，也是新的健康生活方式的先行者，责无旁贷地扮演着引领的角色。我们心中的远景是迈向未来的力量，预言未来的最佳方式是创造未来。然而，设计是复杂且丰富的，需要我们深耕设计之道，并且释放想象能量，用心思索现实世界，创新设计美好未来。

第四章 系统设计

第一节 多感官探索城乡营造

一 城市之象：城市与城市形象
- 以时叙城——从时间维度感知城市文化
- 五感辨城——从空间维度感知形象特质
- 城市之感——从人间维度感知城市形象

二 多维视角：特质与五感辨城

三 系统之网：生活与生长形象
- 共生共存的整体城市形象系统之网
- 城市形象的自我更新与『生长的形象』

四 形象营造：系统与城市形象
- 城市形象理念识别系统
- 城市形象行为识别系统——浅层的行为文化
- 城市形象听觉识别系统——表层的听觉文化
- 城市形象视觉识别系统——表层的视觉文化
- 城市形象嗅觉识别系统——表层的嗅觉文化
- 城市形象景观识别系统——表层的景观文化
- 城市形象理念识别系统——深层的精神文化

第二节 多形态探索文化再生

一 『善文化』新生态系统
- 嘉善『善文化』的梳理与建构

二 『善文化』形态与语意
- 『善文化』产学研系统整体建构

三 『善文化』场景与营造

第三节 多视角探索弱势关怀

一 适老化理论与设计需求
- 老年人相关理论

二 适老化解析与模型建构
- 适老化解析
- 适老化的个性化与精细化需求
- 适老化的显性与隐性需求

三 适老化设计与解决方案
- 适老化理论模型

第四节 多场景探索未来社区

一 未来社区邻里文化与形象传达
- 邻里文化的视觉传达
- 邻里文化的提炼和重新回归

二 视觉叙事表达与邻里文化传播
- 创造性植入邻里文化，构建培养邻里情的空间社会性营造圈层价值，复兴中国式邻里文化

三 多场景营造未来社区邻里文化
- 『日常复兴』的综合营造
- 未来生活的有机发展
- 未来社区的『开放智治』，社群与梦想知行合一目的性植入未来社区

党的二十大报告提出:"问题是时代的声音,回答并指导解决问题是理论的根本任务。"今日的设计已经转向社会的各类矛盾和问题,需要设计者将设计推向驱动创新,解决现实问题;增强问题意识,聚焦设计实践遇到的新问题、主动正视问题、迎接问题、解决问题,推进社会文明的进步,这也是新时代设计学转型和重塑的需要。

"综合叙事与系统设计"的理论研究与实践是指增强学科与专业之间的横向联系,系统了解社会与人文、材料与工艺、功能与技术、环境与生态、策划与管理、管理与心理及计算机等学科知识,倡导复合领域的创新研究,满足现当代社会的多种需求;深化"造图、造物、造境"的设计体悟,以系统的设计思维及设计统筹的系统方法,对设计项目进行深度分析、设计与演绎,强调对设计概念、规律、知识和技能的系统性研究。

"综合叙事与系统设计"体现跨专业、跨学科的整体系统设计,展现出多元、丰富与个性化的特点,体现创意设计的发展方向。因此,研究者要以系统设计思维为指导,以设计市场为依托,不断深化以跨学科、跨专业系统为中心的学习研究过程,掌握系统设计的策略性、针对性、实效性,以解决多样化的实际问题,实现艺术设计"零边界"的学术理想,这也是"综合叙事与系统设计"研究的价值所在。

第一节　多感官探索城乡营造

　　城市形象系统设计研究是一门跨学科研究，是城市社会学、城市文化学、城市生态学、城市管理学、认知心理学、设计心理学、系统学等多学科的融合，可谓文理学科的"熔炉"；通过立足于传播学、符号学、营销学、管理学、心理学、品牌学等学科，结合美学与人机工程学原理，确立合理的城市意象。基于城市美学营造理论的研究与实验方法的建构，对城市形象系统设计进行整合研究，最终反作用于城市形象的营造，使城市的发展更贴近人的意愿。

　　形象制胜的时代，也是依靠形象赢得机会的时代，城市形象也是如此，这已成为大多数人的共识。对城市来说，这既是机遇，又是严峻的挑战。在快速城市化的进程中，设计者要动态而全方位地思考城市形象营造的问题，积极寻找"形象危机"的有效解决之道。

　　城市形象系统设计研究是指运用系统论的方法解决复杂设计问题，探索中国城市发展的多维视角，将其纳入一个更综合、更交融和更系统的框架，让多种学科知识能更好地融会贯通，最大限度地反映和贴近现实。其重点是保持城市形象系统的动态稳定性和开放性，以整体性、关联性、层次性、目的性等为基本特征；运用系统论的思想、观点，即按照设计对象本身的系统性把设计对象放在系统的形式中加以考察和探索。城市形象系统设计研究侧重于系统的整体性设计，把城市当成一个复杂的系统来研究，尊重城市中存在的秩序，尝试构建一个能够全面而整体地认识城市发展规律，能够跨越学科界限，跨越定量和定性，跨越科学与人文，最大限度地接近城市发展的理论框架；以宽容的文化精神对待艺术设计学科的融合与综合，探索出艺术设计庞大领域中跨学科、跨领域支持的理论依据、思维方式和有效的解决方法。

法国马赛城市鸟瞰图　　设计：Luis Dilger

阐释的重点是系统设计城市形象之道，主要有以下三点。

（1）立足城市形象系统设计研究的整体性、系统性和跨学科性特征。城市形象系统设计是通过有形的创造完成的，有形的创造是一个系统工程，是复杂的跨学科研究，依据城市形象系统设计的整体性、系统性和跨学科性特征，结合设计实践的案例，从宏观分析到系统建构，逐层深入，在城市发展、城市形象建设时期具有现实意义。

（2）建构城市形象识别体系，提供可参照的城市形象系统设计理论。系统论将研究对象作为一个整体，立足于研究城市形象多维、系统与复合的综合性特征，设计和推广新的适合城市品牌战略的识别系统，使其更加贴合艺术设计思维与设计的本质，成果将是对现有城市形象设计理论的深化与延伸，具有前瞻性。同时，正视城市的复杂性不仅是一种有益的视角，也应该成为城市营造中被遵循的价值观。

（3）建构与拓延城市形象系统，启创一种完整的识别系统与传播方式。城市形象系统设计立足于城市视觉特质的挖掘，逐层深化城市形象系统的各子系统，以城市气息的唯一性，增强城市形象的可识别性和可记忆性，有利于城市整体形象的设计与推广。城市本身是一个复杂体，因此，城市形象系统的有机集成和有效运作将启创全新的识别概念与传播方式。

通过梳理城市形象系统的内涵、城市形象与城市文化的涵容与选择、城市形象与城市品牌的战略、城市形象系统的定位，延伸出城市形象系统设计建构，从系统的角度和战略的高度，阐释城市形象系统设计的建构与优化、实施与运作，意在通过跨学科的研究探索城市形象系统设计的理论，力图提供有序、规范、可供借鉴的城市形象系统设计的最佳结构体系与方法。

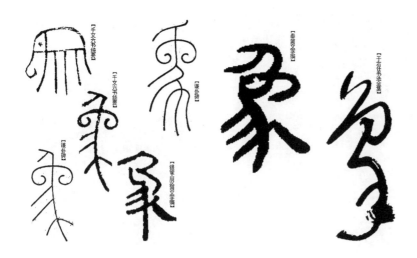

中国文字"象"的部分形象

一、城市之象：城市与城市形象

"城"，是一种防御性的工事；"市"，是一种商品交易的场所。最早的"城市"是在进行商品交换的过程中，为满足人们的生产、生活、防御等需求集聚形成的。"城市"因"城"而"市"或因"市"而"城"。

追本溯源，"象"字在中国传统文化中具有极为丰富的内涵。"象"表示一种客观存在，是形态、现象，也是思维感知。"象"具有多种不同的状态，如外在形象、感知印象、理想意象等。形象（image）、印象（impression）、意象（imagery）实际反映的是人在认知过程中的不同状态。城市形象既是一种客体存在，又是人们的主体感受，是一种主客体结合的结果；城市印象是个人感知城市形象后的产物；城市意象是城市印象与意识共同作用的结果。通过对城市之"象"的分析，可以认清人与城市的关系，从而更好地营造城市形象。

城市形象从主体（城市的生活者、观察者、反映者、思想者等），客体（客观存在的城市本身）和主客体结合三个角度进行界定。就主体角度而言，城市形象是人们对这个城市的总体的理性概括和综合评价。就客体角度而言，城市形象是城市的内在素质和文化内涵在城市外部形态上的直观反映。就主客体结合的角度而言，城市形象是该城市以物质和非物质为载体的各种信息向人们传递的外在形式和综合反映，是由这个城市的人间（人及人的活动）、空间（自然环境和人文环境）与时间（历史、现在及未来预期）共同建构的，是有别于其他城市的，代表该城市的整体特质。

由于城市是复杂的多因素、多侧面的综合体，城市形象的呈现是丰富的。当然，它也有着显性和隐性两个方面：显性方面是人们通过感官直接感受到的城市形态、色彩、质感和声音等要素，如自然景观与人文景观；隐性方面是潜藏在城市深层的特有的文化和意识形态，如社会文化结构中的城市理念。两者相辅相成、和谐发展。

城市形象是多维度的，良好的城市是人与自然的和谐共生、城市活力和未来发展前景等综合要素的体现，是人们对城市的综合性感受与整体性文化感知。城市，是有着生命体特征的系统。城市化的节奏主导着十几亿中国人的生活，人口越密集，城市越发展、活跃，城市营造就越发显得重要。当然，城市研究者正处于城市快速发展的时代，正视城市的复杂性是一个破旧立新的过程，需要建构良好的理论体系来引导。

城市永续发展以城市居民安居乐业，公共服务设施健全，市民教育设施完备，土地使用合理，环境和谐美好为表征。从永续发展的概念中可以看出，永续发展的重点依然是发展。当今时代，无论城市如何发展，信息化与商业化社会的进程已经将城市带入一个全球开放的市场交易平台。城市品牌化的力量就是让人们认知和明晰城市的形象，以及与这个城市自然联系在一起，并且让城市的文化精神融入城市的每一座人文景观，让城市生命与这个城市共融共存。

综合叙事与系统设计

二、多维视角：特质与五感辨城

城市可以被看作一个故事、一个反映人群关系的图示、一个整体和分散并存的空间、一个物质作用的领域、一个相关决策的系列或一个充满矛盾的领域。研究城市诞生和发展的过程，意味着解读城市的遗传基因，即城市的特质。

1. 城市之感——从人间维度感知城市形象

城市因人而立，城市的主体是人，创造城市形象的过程，也是塑造人的形象的过程，人与城市之间相互影响。人赋予城市文化、性格和创造力；同样，城市人的素质修养、道德标准、行为规范、社会风尚与文明程度，以及城市人的多元与融合等都反映着城市形象。从人间维度对城市形象探讨，使我们明晰以下三个方面。

（1）城市形象的塑造首先将"人"纳入统筹考虑。良好的城市形象是与"人"相关的，是以"人"的精神为主导的，是"人"所创造的。"人"是关键的要素与核心，既关联当地的政府、专家、从业者等，也关系到能够为城市可持续发展助力的"人"，包含游客和本地人等。

（2）人间的活动是极为丰富和多变的，人间的活动特征是社会生活在城市中的表象反映。人与城市就像乐团的整个群体一样，有指挥，有乐手，只有心灵契合，保证韵律通顺，才能演奏出和谐、优美的交响乐章。以此烘托推进"和谐交响"高潮的是以人为核心的城市形象系统设计。

（3）城市形象应充分体现自然景观与人文景观的协调，以及人与人、人与空间、人与自然的和谐共处，真正形成人与环境的协调统一，走向"天人合一"。

一个精神文化缺失的城市必定是形象失效的城市，而一个繁荣的城市必定有着积极活跃的形象和秩序。"人间"依托"空间"生存，"空间"影响"人间"，所谓"一方水土养一方人"，这种相互依存，使我们把目光投向"空间"维度。

2019"城市交互"主题展览　设计：another design 工作室
城市与城市、城市与人是一个巨大而复杂的交互系统。文字、符号、图形等信息以数据为载体在系统中流通。城市与数据之间的联动，转译独特的视觉语言符号，体现城市交互的即时性和既视感。

2019"城市交互"主题展览
设计：another design 工作室
【参考视频】

第四章 系统设计

2. 五感辨城——从空间维度感知形象特质

城市空间包括物质空间、社会空间和流动空间。就城市的物质属性而言，城市的物质空间包括宏观空间和微观空间。就城市的非物质属性而言，城市的社会空间是作为一种社会与文化存在的空间，从社会学的意义上赋予城市空间以政治、文化、时间、结构等含义。城市的流动空间是基于当下信息化、网络化和全球化的城市虚拟空间，城市的社会结构是变体，是一个历史过程，其存在的方式就是流动。

人们对一个城市的观察和认知，源自所有知觉的共鸣。城市感知强化人们对城市的真实体验，将人们拉进城市空间，让每个人在复杂而神秘的感知世界中扎根。

（1）视觉，捕捉城市面貌。城市的视觉感知是人了解一个城市最基本的方式，视觉感知具有强大的信息纳入功能。人不仅能对城市中存在的客观物质产生反应，而且能通过对文字、图形的阅读来辨识城市。在视觉感知中，人们对城市肌理、城市环境、城市设施的识辨属于基础的、浅层次的识辨，是眼睛与"物"产生的直接反应。而城市标志系统需要更深层次的感知，经过提炼的城市形象凝结着城市的历史与精髓。

（2）听觉，聆听城市声音。任何一座城市都存在各种各样的声音，没有声音的城市是一座死城。声音是一种记忆，承载着人们对城市的感情。吆喝声、说唱声、喧哗声等，都彰显着一个城市的风貌和活力。城市声音是城市与大众建立传播关系的另一种有效途径。

（3）嗅觉，猎取城市气息。嗅觉是人最直接的感觉之一，它牵动着我们敏感的神经，也是同记忆和情感联系密切的感官。城市中的树木、花草、食物、空气等都是影响嗅觉体验的重要元素。其中，一些积极的味道能够促使人们在环境中停留，强化城市空间在大脑中的美好印象和记忆。例如，杭州的秋季，满城桂花飘香，沁人心脾的芬芳会带给人们愉悦的体验；在云栖碧海翠竹之间，自然的味道会让人放松身心；在龙井茶园的山上，还可以闻到龙井绿茶的清新香气，这时行人也许会坐下来喝杯清茶，感受下山野生活的情趣……这样的嗅觉感知能赋予这个城市重要的识别特征，不同的气味能够带给人不同的心情，花香使人轻松，雨后清新的空气使人愉悦，腐烂的味道使人反感。

（4）味觉，品味城市味道。味觉是人与生俱来的感觉。城市味觉往往与城市美食相连，由于历史渊源和地域文化，久而久之，形成独特的城市风格，也成为另类的城市名片。因此，要在城市中寻找城市专属的味道。

澳大利亚墨尔本城市标志设计与五感感知的面貌
设计：Landor 公司

125

（5）触觉——感触城市温度。触觉是人的独特感觉，它与感知的方式紧密相关。触觉是感受城市最基本的方式之一，人的饮食、出行、住宿都依靠对城市的接触。城市触觉感知大到触摸建筑立面、小到用指尖轻微触碰一副碗筷，都体现了城市的情怀。不同的民族、不同的城市人有不同的喜好，便获得了不同的触感，在细节中透露出不同的城市文化。

人们通过在城市中的所见、所听、所闻、所品、所触来感知城市，获取城市信息，在脑海中形成完备的城市意象。可见，五感对城市形象的感知与营造有着重要的意义。而城市的综合五感印象形成并不是某种感官单独作用的结果，人们对城市形象的感知通过视觉、听觉、嗅觉、味觉、触觉五种感官系统完成，是五种感知方式共同作用、相互融合的反映。同时，每个城市都具有不同程度的感知偏向，人们对城市之间与城市内部的综合形象感知都具有差异性。因此，对城市形象的营造可以在兼顾五种感知方式的基础上，重点凸显某种感知。

3. 以时叙城——从时间维度感知城市文化

时间是一种客观存在。一切物质运动过程具有的持续性和不可逆性构成了它们的共同属性，这种共同属性被称为"时间"。

就城市而言，时间是城市的过去时间、现在时间和未来时间。

从时间维度看，城市形象在广义上包括城市的过去印象、现在形象与未来想象。

过去印象是公众记忆中的城市形象，是对城市过去时间的"古"的溯源。每一座城市都有自己的历史，有自己的"身世"。城市的历史像一条直线，是可继承的、延续的，这样人们才可以找到城市的源头，知道自己从何而来。

现在形象是公众眼前的城市形象，是对城市现在时间的"今"的审视。城市是生态中的城市，作为一个极为复杂和敏感的生态系统，城市如同巨型的容器，不仅为自身设立合理发展的界限，也为其中发生的事件设立展示的舞台。

城市是历史文化的个性和走向现代化及国际化的共性的融合
设计：Herwig Scherabon

未来想象是公众思维中预期的城市形象，是对城市未来时间的展望。未来的城市是复杂的城市，城市在不断地生长，也在时间重复的节律和渐进的、不可逆转的变化中消逝。

因此，现代城市形象不能被简单地理解为现在形象，而是以上三者的有机统一整体，即城市形象从过去到现在的变化、从现在到未来的趋势，共同影响和决定城市公众的主观感知与综合评价。城市形象是以历史、现状和未来相衔接为原则的。

黑川纪章（Kisho Kurokawa）在《黑川纪章城市设计的思想与手法》一书中，就以其多元共生的哲学设计理念为主线，提出"通时性"的新概念："所谓时间，有过去、现在和未来。这样在纵向上可以将时间连成一条直线。在时间的长河中，我们都生活在现在。但是，我们不能舍弃过去，也不能无视未来，因为我们都在一分一秒地从过去走向未来。""不能将现在我们生存的场所限定为现在，实际上，时间是将过去和未来一直联系在一起的。"显然，城市形象是各个城市历史文化的个性和走向现代化及国际化的共性的融合，它体现了每个城市过去的历史风采，也预示着城市未来的追求和发展方向。

城市形象的形成是一个动态的过程，它具有一定的活态属性，以非物质形态与群众生活发生关联，蕴含世代相承的传统文化。一方面，不同的时代对城市有着不同的要求，随着时间的推移和环境等因素的变化，城市形象是始终处于变化之中的，它是开放的、动态的；另一方面，城市形象一旦在一定范围的公众中形成，则可以保持相对稳定性。城市形象处在城市的人间、空间与时间的动态和相对稳定之中。一个兼顾了过去、现在和未来，融合城市特质的文化识别，促进和而不同、多元共存的和谐城市，是城市形象展现的重要一环。

人间、空间、时间构筑城市形象之网　　　设计：成朝晖

三、系统之网：生活与生长形象

在城市感知过程中，"心"的介入无处不在。人们对城市形象的感知应在充分调动五种感官系统的基础上，加入意识的能动性，把多种感知数据整合，形成城市形象感知；由"感"而入，从"心"出发，达到"以感会心"。

1. 共生共存的整体城市形象系统之网

人间依托空间生存，空间依据时间更替，时间呈现人间发展之动势。人间、空间、时间，相互融合、共生共存，这里共有的"间"，体现了其相关性；变化的城市，体现了人间、空间、时间的流动。这种流动是全方位的，包含人员流动、交通工具流动、物资流动、能量流动、信息流动……新的城市形象，赋予人间、空间、时间新的含义。时间是城市纵向的共生，空间相对于时间是横向的共生，人间在时间与空间中共生，人间、空间、时间三者在城市之中的融会贯通、共生共存构筑了整体城市形象系统之网。

城市包容部分与整体共生，自然与人造物共生，科学与艺术共生，精神世界与物质世界共生，再生与开发共生的城市形象系统之网，体现了其整体性和多维性、动态性和相对稳定性、层次性和流动性的特征。

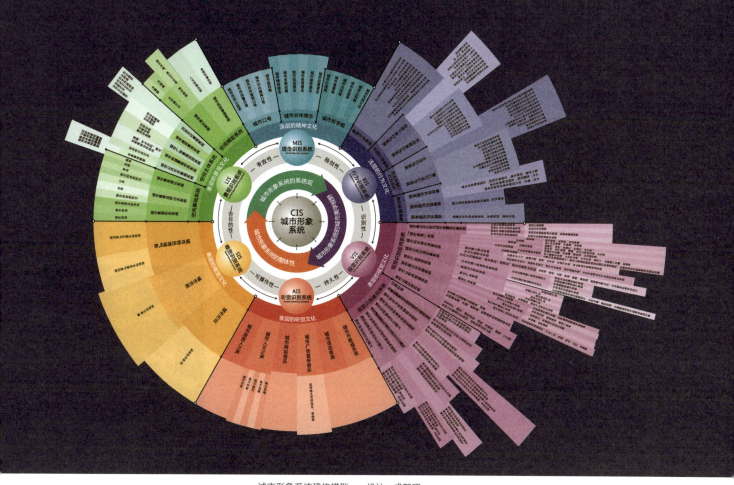

城市形象系统建构模型　　设计：成朝晖

2. 城市形象的自我更新与"生长的形象"

由人间、空间、时间的共生共存构筑的是城市"生活的形象"，并且是不断"生长的形象"。

"生活的形象"把城市空间作为人间的载体，与人的生活等联系密切，是城市现代生活最具体、最生动的反映，是"人间"丰富多彩的现实生活的方方面面。

"生长的形象"基于城市的时间维度；每座城市都有一部自己的成长史，城市形象是一种不断自我更新的"生长的形象"。构建和谐美好的城市形象，可以实现人与人、人与社会、人与自然、城市与自然的全面优化；可以让人诗意地栖居，自然而然地享受自然景观，既有视觉的享受，又有心灵的愉悦。一座宜居的城市应该既有宏伟气魄和壮丽图景，又有使用者与自然的身心契合。

正如我国北宋的郭熙所说："山水有可行者，有可望者，有可游者，有可居者。"（语出《林泉高致·山水训》）这样的"可行""可望""可游""可居"，正是在人间活动的变换、空间的流动、时间的更替这一复杂、多维的背景下，达到了"共生、共荣、共存、共乐、共雅"的境界，形成了"圆通共融、生生流转"的关系。可见，研究者对城市形象的研究和塑造需要结合多学科、交叉性的综合理论。

城市形象的"有机更新"是对城市深刻的社会和人文内涵的理解和发扬。城市形象更新从时间角度审视空间区域，关注人间，目标从物质空间更新到社会空间，再优化到空间中的人。可见，关注城市文化和历史脉络一定是城市形象更新的方向，也是城市形象更新的本质。城市形象更新是比城市的初始建设更为复杂的一个过程。

西班牙巴塞罗那由一座古老、破旧的落后小城变成了现代国际城市。在历史轨迹中，巴塞罗那是经历过脱胎换骨的"有机更新"的奇迹之城。巴塞罗那以超级街区的建筑物的"棋盘"网格肌理而闻名。城市规划方案由加泰罗尼亚土木工程师、城市规划师伊尔德方斯·塞尔达（Ildefons Cerda）在1859年确定。他对约9平方千米的用地进行了均分，划分出500多个街巷，使该地形成了小街巷、密路网的格局。街巷转角的建筑面向街角形成45度，给每个交叉口留出充足的空间，形成一个个八边形的街区，为市民提供了可步行的公共空间。

巴塞罗那城市标志设计符合城市的规划与生活调性。设计的理念来自字母B、城市的面貌与道路，以及马路上的碎石等元素，色彩的运用也生动活泼，充满生机，以提高城市形象美誉度为特点的城市形象发展模式。由此可见，城市形象的"有机更新"是一种对城市中已经不适应该城市当下和未来发展的因素进行必要的、有策略的、有规划的修缮与优化的设计活动。

西班牙巴塞罗那超级街区的建筑物的"棋盘"网格肌理
设计：伊尔德方斯·塞尔达

空中俯览巴塞罗那超级街区的建筑物的"棋盘"网格肌理（一）　　设计：伊尔德方斯·塞尔达

西班牙巴塞罗那城市标志　　设计：Angelo Zappalà, Giulia Chiacchiari, Elisa Corradi

空中俯览巴塞罗那超级街区的建筑物的"棋盘"网格肌理（二）　　设计：伊尔德方斯·塞尔达

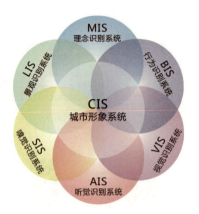

城市形象系统与六个子系统的关系图

四、形象营造：系统与城市形象

站在人间、空间、时间的制高点上审视城市形象，通过维度与城市形象系统研究的思辨，系统地分析影响人间、空间、时间与城市形象塑造的关系要素，决定了城市形象的整体性和多维性、动态性和相对稳定性、层次性和流动性的活性特征。一座理想的可持续发展的城市应该持续性地保持文化资本再生，有效利用关键资源，形成一个高度集成的系统；以人间感知、时间叙事，从空间再造走向城市共生。

塑造城市形象是为了实现城市识别，这是城市形象系统设计的目的所在。

城市形象系统，英文为"City Identity System"，简称"CIS"，通过对城市系统性地调研、整合、定位、重塑与创新等，将城市的经营理念、个性特征和文化传承等进行统一识别和规范，加以整合传达，使城市在提高自身的品质中完善形象，达成与社会公众一致的价值观，增强其认同感，是一种创造城市最佳环境的现代城市设计战略。

城市形象设计这个庞大的系统，犹如枝繁叶茂的大树，以城市理念为动力源，不断地凸显与其相应的理念、行为、视觉、听觉、嗅觉及景观等六个识别系统，促成系统的齐备与优良；同时，六个系统之间的联系及各子系统与整体系统之间的本质联系，使其成为城市形象不可分割的统一体。

从平面到立体，从二维、三维到多维，从静态到动态，从单角度到多向度，从速度到加速度，都是不断发展的趋势。这个系统设计工程是生根结网的基础，整体系统将各子系统彼此渗透、相互联系起来，形成内聚外扩式的城市整体形象设计和创造，增强了城市形象的活力和魅力，具有指导性和可操作性。

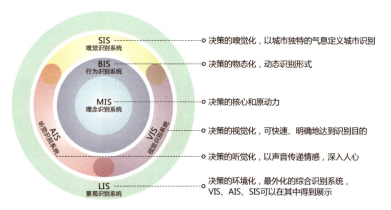

城市形象系统的六个子系统关系图

1. 城市形象理念识别系统——深层的精神文化

城市形象理念识别系统，英文为"Mind Identity System"，简称"MIS"，意指城市精神，即城市的经营理念识别，为城市独特的价值观、发展目标、规划等城市的整体价值观及城市"人间"的整体价值取向。城市理念是城市深层精神文化的高度概括和升华，是城市性质、城市发展战略、城市文化的体现，是对城市总体价值取向的一种综合性表述。

2. 城市形象行为识别系统——浅层的行为文化

城市形象行为识别系统，英文为"Behavior Identity System"，简称"BIS"，是指城市行为的动态性识别，引申为城市"人间"的个体和群体的行为规范、行为准则、行为模式、行为取向和行为方式等。它是城市理念的具体表现形式，如城市管理者群体的榜样性，政府的管理行为，市民的语言文明、消费方式、沟通交往方式、交通方式、伦理关系、在公共场所的行为表现等。设计者在城市形象系统设计中，对属于城市市民的整体行为体系都要进行建设性设计与思考。城市行为是城市形象系统形成的活动因素，是城市形象系统决策的物态化，是城市形象系统具有活力和生命力的基础。

综合叙事与系统设计

一个兼顾了历史、现在和未来，
融合城市鲜明的历史文化识别，
是塑造城市形象系统的重要一环。

视觉识别系统·概念篇
积淀城市文化，赢得精神共鸣

杭州城市形象视觉识别系统·概念篇　　　设计：成朝晖

3. 城市形象视觉识别系统——表层的视觉文化

城市形象视觉识别系统，英文为"Visual Identity System"，简称"VIS"，是指视觉认知，即城市形象的视觉识别，引申为城市视觉识别的信息传递系统，如城市标志形象、中英文标准字体、辅助图形、标准色彩、吉祥物等；以及应用与拓展，包括政府办公用品一体化、城市宣传品、城市窗口形象与广告、城市标志导向信息系统等。

城市形象视觉识别系统以城市形象理念识别为基础，以城市形象行为识别为依托，具体表现为对城市一切可视资源的系统化、规范化、符号化和形象化拓展，将城市形象的无形化为有形；通过将抽象的城市理念、文化内涵转化为凝练的视觉符号，借助标志形象等表现出来，向公众直接、迅速地传达城市信息，从而形成不断冲击视觉的整体形象，对城市进行延续性的宣传。

第四章　系统设计

一段翠柳苏堤，一声南屏晚钟，
一片断桥残雪，一轮平湖秋月，
……

视觉识别系统·基础篇
建构统一识别，获取感知认同

□ 辅助图形设计：杭州形态演绎

一道雷峰夕照，一湖灯火灿烂，
一园莺歌柳浪，一江钱塘潮水，
……

视觉识别系统·基础篇
建构统一识别，获取感知认同

□ 辅助图形设计：杭州形态演绎

杭州城市形象视觉识别系统·基础篇　　设计：成朝晖

西于湖水，
杭州情长。
魂牵梦绕，
人间天堂。

视觉识别系统·应用篇
拓展系统设计，形成有效传播

□城市展示与传播系统

杭州城市形象视觉识别系统·应用篇　　　设计：成朝晖

4. 城市形象听觉识别系统——表层的听觉文化

城市形象听觉识别系统，英文为"Audio Identity System"，简称"AIS"，是指用于城市公众的听觉共识，即城市的听觉识别统一化。听觉识别系统利用人的听觉，以特有的语音、音乐、自然音响及其特殊音效等声音形象向社会大众传递音乐所独具的情感色彩与功能，包括城市歌曲、主题音乐、广告音乐、特别发言人的声音、听觉识别系统的应用原则规范及有关图表等内容。

城市形象听觉识别系统与城市形象视觉识别系统有异曲同工之处，通过城市形象听觉识别系统，即专用声音符号的标准化设计与统一化、规范化的系统应用，共同体现城市的精神面貌和个性差异，促进"人间"的共鸣；通过"借物传声"的方式，将城市生活中的声音美以季节交替的形式建立成城市的"声音景观"，成为这座城市最具有生命活力和气息的部分。用情感强化沟通，用声音传播城市品牌价值，从而让大众用心聆听"城市之声"，这是城市形象听觉识别的价值所在。

5. 城市形象嗅觉识别系统——表层的嗅觉文化

城市形象嗅觉识别系统，英文为"Smell Identity System"，简称"SIS"，是指用于城市公众的嗅觉共识，即城市的嗅觉识别统一化。嗅觉识别系统利用人的嗅觉，营造城市独特的气息环境与生态环境，把城市特有的气味定义为城市的识别。嗅觉识别系统主要包括城市的色、香标志，即市树和市花，以及城市独特的地域气息等。

城市形象嗅觉识别系统是城市形象系统决策的嗅觉化，是城市形象传播的另类的识别方式。这种识别源于自然的感召，寓城市理念于无形之中，潜移默化地融入城市的"空气"，弥漫于城市细节。城市特有的气息是经过长时间积累和历史沉淀而形成的，一座城市的气息，其实是一座城市的精气神。如同人们到了古都北京，就会闻闻古墙、古街、四合院散发着的独特文化韵味。因此，嗅觉识别除了让人感受自然的气息，还会令人不自觉地感受到城市的人文气息。城市形象嗅觉识别的传播体现了人与环境的亲和，给城市市民亲切和温馨的归属感。

杭州城市形象景观识别系统·概念篇——武林路时尚女装街　　设计：成朝晖

6. 城市形象景观识别系统——表层的景观文化

城市形象景观识别系统，英文为"Landscape Identity System"，简称"LIS"，是指用于城市公众的景观共识，即城市的景观识别统一化，引申为城市通过创造良好的景观达到符合公众认知的标准和获得优质评价的识别系统。

城市形象景观识别系统包括城市标志性景观系统、自然山水系统、历史传统景观系统、城市建筑景观系统、城市广场景观系统、公共艺术景观系统等。城市形象景观识别系统是对城市进行三维的合理安排、谋划和设计，不仅是指现代标志物及其符号系统，而且是指综合性的景观识别系统，存在于城市公共"空间"环境的每一个角落。合理有序的景观识别设计解决的是人与环境的关系，其目的是创建"宜人"的景观，促成人与环境的和谐。城市形象景观识别系统是城市形象系统决策的环境化，往往是城市形象最直接的显现元素，由多种形式构成，是具有审美意义的心理感召。

如何通过系统化的城市设计方法来提升城市形象并促进城市的可持续发展？城市形象系统设计应如何应对文化多元化的挑战，保持城市独特性？

城市形象视觉识别系统、听觉识别系统、嗅觉识别系统、景观识别系统都是城市形象的感官识别形式，是城市理念和行为规范的具体反映，也是最直接、最具体、最富传播力和感染力的子系统。六个子系统相辅相成，任何一个设计所形成的基本功能都具有子系统特征，有其独特的程序、形式和风格，也具有自己的发展规律。城市形象的塑造是一个系统性工程，需要多学科的交叉合作。城市形象的构建不仅仅是城市物质空间的建设，更是城市文化内涵的传承和创新，以实现城市的特色化、个性化和差异化。

综合叙事与系统设计

虽然城市是"生活的形象",并且是不断"生长的形象",但却有这样一个正在逐渐消失的城市。

1986年4月26日,乌克兰切尔诺贝利核电站第四号反应堆发生爆炸,此次灾难所释放的辐射剂量是第二次世界大战时期日本广岛原子弹爆炸所释放剂量的400倍以上,将这座城市一秒变作了"炼狱"。自此之后,切尔诺贝利便成了荒无人烟的"鬼城"。几十年过去了,切尔诺贝利依旧是一片废墟,到处散发着辐射并逐渐被时间摧毁,被大自然吞噬。若干年后,这座城市将完全消失。

切尔诺贝利不能轻易地来,也不能轻易地离开。为了引起人们对正在消失的切尔诺贝利的关注,设计者通过品牌形象的建立和宣传,让人们看到人类科技成果所造成的巨大的灾难。

乌克兰Banda Agency设计团队以1986年爆炸的八边形反应堆为设计灵感,将八边形逐步由面演变为线条,直到2064年完全消失。乌克兰环境保护和自然资源部表示,城市形象帮助人们思考与梳理这里已经发生和正在发生的事件。变化的标志形成矩阵式的辅助图形,出现在墙面的海报、路边的灯箱等;也以动态形式,逐渐从面变成线条,从粗线变成细线并逐步消失,这个过程一般通过网站等媒介。而每年4月26日,系统则会更新标志,表示切尔诺贝利的新年在这一天开始。

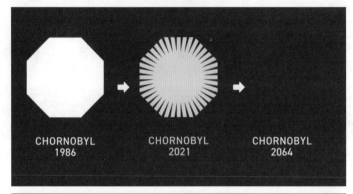

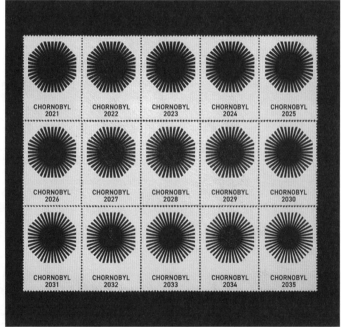

切尔诺贝利形象视觉识别系统　　设计:Banda Agency设计团队

第四章 系统设计

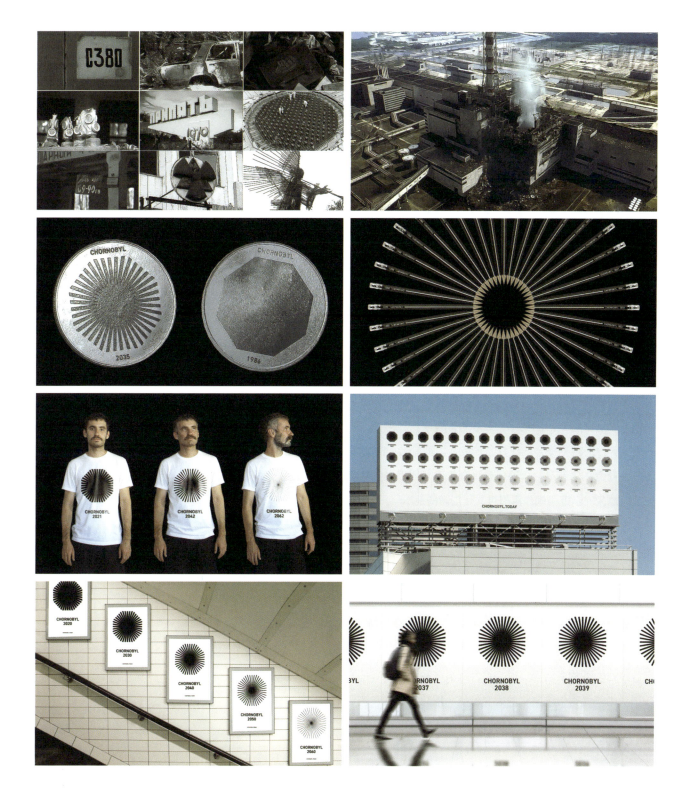

第二节 多形态探索文化再生

文化再生是基于文化保护和传承的发展与再造。文化再生所倚仗的内在支持是城市文化意识和文化精神的普遍觉醒，是高度的文化自觉，是旺盛的文化创新和创造能力。

嘉善"善文化"文创产品的开发与设计是着眼于"善文化"传承传播的专项课题实践与研究项目，也是充分落实中共中央、国务院《长江三角洲区域一体化发展规划纲要》的要求，把嘉善打造成长三角生态绿色一体化发展示范区的组成部分的重要提升设计；力求传承"善文化"的内核精神，迸发"文化＋"活力，打造文化新高地，确保嘉善在未来高质量发展中保持城市特色，为发挥长三角地区的示范引领作用提供文化创意的范本。

该项目以城市文化开发缺乏时代性的社会问题为导向，探究城市文化的品牌化塑造与故事性演绎，以课题形式、跨专业的共创模式进行；立足于中国"善文化"的文献综述、整合与梳理，"善文化"理论系统建构和"善文化"文创产品设计三大部分进行。

整体进程为中国"善文化"调研采集、文化梳理、理论建构、创意设计、设计深化、打样制作、陈述展示、成果整合八个阶段。实践研究充分地聚焦东方智慧语境下的生活态，以"综合叙事与系统设计"的方式践行创新设计，旨在激活中华优秀传统文化的人文价值，探究城市文化资源的利用再开发，创造符合当下文化叙事和应用场景的多元设计产品和环境载体；与此同时，指导学生在实践中运用设计原理、形式规律、秩序法则等对课题进行全面探究与创作，逐渐强化综合系统思维、筹划与设计的素养与创意实操能力。

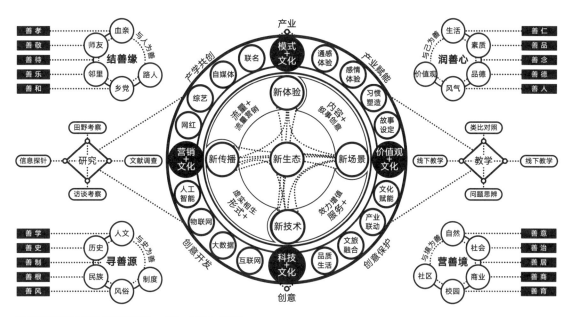

新文创视域下"善文化"系统设计建构　　设计：成朝晖　齐宗敏

一、"善文化"新生态系统

"善文化"是中华民族基因的重要组成部分，伴随着民族的发展而不断汲取养分，获得完善。设计者只有对"善文化"进行深入细致的梳理、诠释不断被赋予的时代内涵，才能让"善文化"在新时代语境下继续传承有序、创新有据，发挥凝聚人心、净化社会的作用。

1."善文化"产学研系统整体建构

"善文化"产学研系统将文化研究与设计实践结合，把文化研究作为解构、基础、脉络和根据，把设计实践作为重构、提升、创新和转化。"产、学、研、创"四位一体的有机融合方式的最大特征是"产学共创共融，创意成果共享"。产业为教学和研究提供了具有针对性的"试验场"，能够协助研究者对研究和教学成果作出有效的评估和检验；相反，研究和教学也可以为产业创新发展提供更多的智力支持和视角补充。

项目初期首先是课题研究阶段，研究者通过桌面调研、田野调研、文献调研、访谈调研等多元的调研方式对课题建立基础而全面的认知，梳理"善文化"的传承沿革，以及"善文化"在不同时期、地域的生根演化。而生活方式的背后往往是个体的生活态度和价值观，"善文化"产学研系统以"价值观＋文化"的方式营造文创使用的新场景，充分挖掘"新文创"背后的价值效力和潜力，通过具有温度的创意作品还原真实的生活态。归根结底，文创设计是生活方式的创意，其核心是从内容升级为体验，好的体验需要内容和形式的双重加持；故事设定可以增强文创的故事性和用户的参与感，打开用户在使用过程中的通感体验和情感体验，进而感动用户，实现文化赋能、产业联动、文旅融合、品质生活的新生态。

"善文化"DNA 螺旋结构系统　　设计：齐宗敏

2. 嘉善"善文化"的梳理与建构

"善文化"研究课题以小见大地选择了以嘉善"善文化"为样本进行专项研究探索，将"善文化"按照由浅入深、由表及里、由理论到实践、由社会系统到价值系统的顺序，构成一个具有时效性、前瞻性、多元性、整体性的"善文化"DNA 螺旋结构系统。嘉善"善文化"建构分别围绕"嘉"和"善"展开，通过对嘉善历史、地理风貌、风俗人情等多层面的深入梳理，整理出嘉善"善文化"产生的必要条件与必然条件，将"善文化"上升到哲学层面进行思考与审视，运用变化的、发展的眼光和态度不断丰富"善文化"的内容，让"善文化"真正内化在日常生活中。

地嘉、物嘉、言嘉、业嘉共同构建起嘉善的整体风貌，描绘出物产丰饶、历史悠久、民风淳厚、百业兴盛的嘉善图景。嘉善的"善文化"表现为"寻善源""结善缘""营善境"，分别从与史为善、与人为善、与境为善层层展开，在充分研习嘉善"善文化"传统的基础之上与人为善，践行"善文化"、传承"善文化"，最终构建起人人知善、学善、行善、扬善、乐善的环境。

让嘉善的形象更为清晰化、鲜明化，无形之中加强了市民对所处城市的归属感与自豪感，不断将"善文化"的精髓内化于家庭生活、社会生活中，有利于提升个人的内在修为，为创建和谐社会作出贡献；另外，将"善文化"引入社会自治，有利于提高社会管理的效率并收获良好效果。

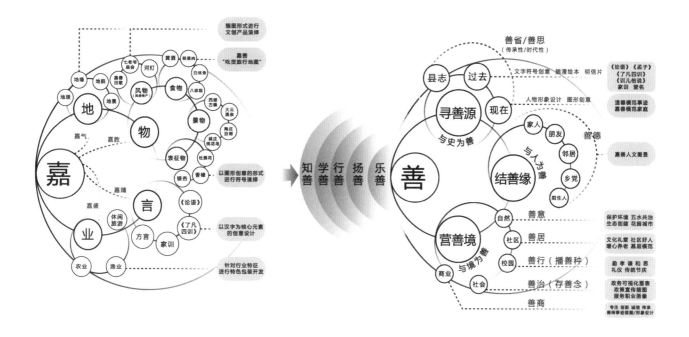

嘉善"善文化"体系　　设计：齐宗敏

二、"善文化"形态与语意

文创设计正处于多元语境共融共生的社会发展阶段，人们的观念与审美也呈现出个性化、情感化、娱乐化特征，于是，高效性传达、故事性演绎、生活化创意成为优化文创设计的重要标准。高效性传达要求文创产品能够在最短时间内传递最多的信息，吸引受众关注并留下深刻的印象；故事性演绎通过文创产品讲述吸引人的故事，无论是品牌历史、产品特点还是体验设计，每个故事都能够让产品脱颖而出，增强产品的吸引力和记忆度；生活化创意将文创产品与日常生活紧密相连，使之不仅是艺术品，而且是生活中的实用品，让消费者感受到文化的温度和生活的便利。文创设计开发意在"讲好故事"，设计者通过具有温度的创意设计还原人们向往的生活态，归根结底是对生活方式的创新。

叙事离不开时间轴线与脉络情节，叙事表达增强了传达的趣味性、真实性和体验性。嘉善"善文化"是中国"善文化"体系中的一个分支和具体表现，其历史久远，特征鲜明，是"善文化"体系中极具典型性的一种践行。"善文化"研究的意义不仅仅是对"善文化"本身内涵的丰富和理论的提升，更重要的是以"善文化"为线索梳理出嘉善独特的历史风貌与城市基因。

因此，设计者应寻找嘉善"善文化"的创意资源，按照用户可能遇到的各类应用和体验场景，对嘉善"善文化"内涵进行多形式、多载体、多材料、多工艺的创意探索与多元演绎尝试，注重设计作品所承载的文化内涵和情感表达，增加文化创意产品的人性化设计。

《渔隐山水》嘉善"善文化"文创产品系统设计　　设计：钱佳玲　黄睿琪

　　《渔隐山水》系列设计从文化性、地域性、历史性的角度展现嘉善风土民俗、人文底蕴；从趣味性、时尚性、传播性的角度将吴镇形象卡通化、IP（Intellectual Property）化，以极具记忆点的标语传递嘉善的善意与美好。主体的标志以字体设计为主，圆润饱满呈现柔和友好的视觉，标志延展结合松、竹、梅，以东方民俗的形式表现。图形设计以吴镇为主人翁融入场景，体现嘉善"善文化"的传承与历史。

　　一杯茶·九曲红梅，重现茶香似梅、品茗谈笑的温度与记忆；
　　一盏酒·梅花三白，品读泛舟西塘、百里留香的韵味与故事；
　　一知己·张大千，书写跨越时空、久仰山斗的交流与瞻仰；
　　一叶舟·核舟记，融汇微中藏世界、石上读华章的匠心与力度；
　　一本书·文旅季刊，传唱百年千载、垂馨千祀的文脉与典故。

　　茶包装，品茶韵、享善意；餐具与包装，以善品味精神食粮；金属书签，融汇善意文化；帆布包与充电宝，便携善用、传播善念；冰袖与团扇，一徐清凉、一念善意。平面视觉与IP形象有机融合，形成富有嘉善特色和时尚气息的文创产品。文字符号的叙事传达具有传情达意的目的，是象征的符号。以"善"的字形结构为基本骨架，通过具有嘉善特征的元素置换与形态解构，形成可表意、叙事的创意符号。

第四章 系统设计

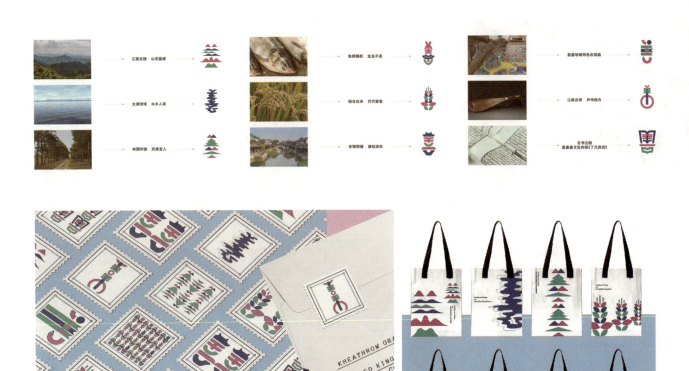

《求新尚善》嘉善"善文化"文创产品系统设计　　设计：钱佳玲　黄睿琪

《求新尚善》系列设计正是对文字创意进行符号化表达的实践探索。设计通过对"善"的字体图形进行创意衍生，传播嘉善地域文化，弘扬"善文化"。"地嘉"寓意山林水乡，"人善"寓意爱家乐善，延伸提炼出"善境、善居、善文"三个核心概念。"善境"被概括为山、水、林，展现嘉善风光秀丽之景，表达与境为善；"善居"被概括为鱼、米、乡，展现嘉善江南水乡之域，表达与人为善；"善文"被概括为画、琴、书，展现嘉善人杰地灵之文，表达与物为善。三个核心概念相辅相成，共同展示嘉善"善"意。设计者充分挖掘文字背后的含义，结合汉字结构特点进行创意设计，形成可以促进嘉善"善文化"对外传播的宣传物料、办公物料和家居用品等衍生品。

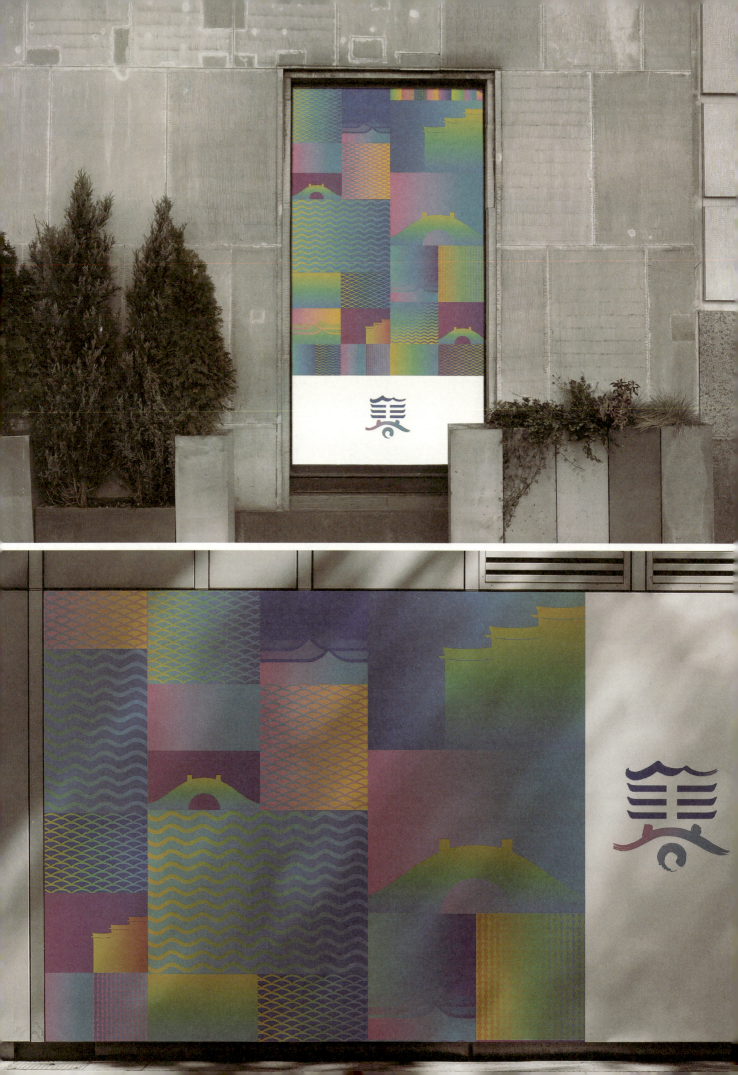

第四章 系统设计

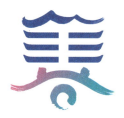

《善忆》嘉善"善文化"文创产品系统设计　　设计：张岭昱　张泽琨

《善忆》
嘉善"善文化"
文创产品系统设计
设计：张岭昱　张泽琨
【参考视频】

 《善忆》系统设计以"善"与"美"字为主体形象进行标志设计，将"善"与"美"的寓意隐藏在其中，同时融合了西塘建筑、马头墙、嘉善拱桥、江南流水的形态，将这样具有嘉善地域文化的元素形态，以书法笔触的形式在标志形象中进行展现；色彩上则以体现江南古韵的古蓝色、水蓝色及梅花庵的梅粉色为主色调，形成整体的标志形象；将江南水乡、白墙黑瓦、小桥流水、浮光掠影等元素形态以块面分割的形式作多图形元素的块面重组与结合，形成完整的辅助图形形态，整体上打造"善美"相融、"忆景"相叠的意境之美；把整体视觉形象应用到文创产品、大赛展陈设计当中，再现嘉善地域人文之美，寻觅嘉善新风采。

《善意——嘉善中央公园》嘉善"善文化"文创产品系统设计　　设计：张岭昱　吴奇

三、"善文化"场景与营造

　　文创设计是一个不断迭代和优化的过程。文创设计的关键在于走进生活、走入场景，让生活艺术化；通过多元的创意方式为场景带去更多的文化、感动与温暖，有效利用场景化思维来增强文化创意与文化传播效果。

　　《善意——嘉善中央公园》系统设计提取具有嘉善人文意韵的形态语意，应用于视觉形象传播设计和公园的标识导向系统。

　　视觉形象标志以"善"字为设计元素，将字体笔画进行飞檐形态演变，亦船亦屋，形象简约，借鉴中国印章对称式的处理手法，彰显中央公园的地理特征与东方韵味，富有文化气息。色彩以翠绿和葱绿为主，体现生态与绿意盎然的公园美景；辅助图形则体现嘉善的江南水乡特色——当游人步入中央公园，清新柔美之感油然而生，微步走过，"哗哗"的水声从耳畔响起，小荷微微漾于波上，鱼儿嬉戏在水中，拱桥、荷叶、莲蓬、荷花……诗情画意的柔美画卷映入眼帘。由此可见，《善意——嘉善中央公园》是将设计应用拓展到文创产品，从而形成中央公园整体的视觉形象的系统设计。

《善意——嘉善中央公园》
嘉善"善文化"
文创产品系统设计
设计：张岭昱　吴奇
【参考视频】

第四章 系统设计

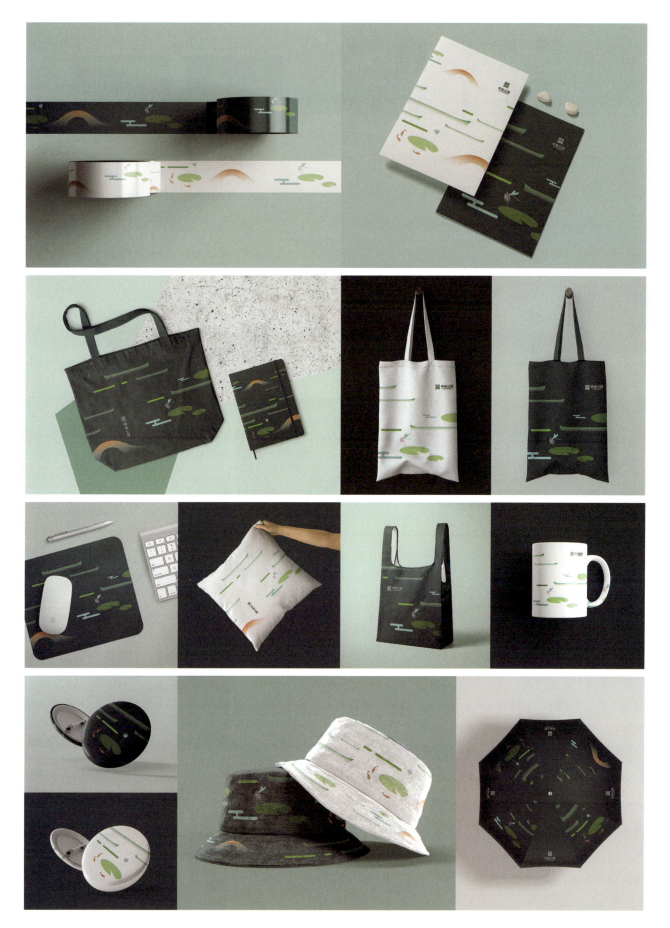

综合叙事与系统设计

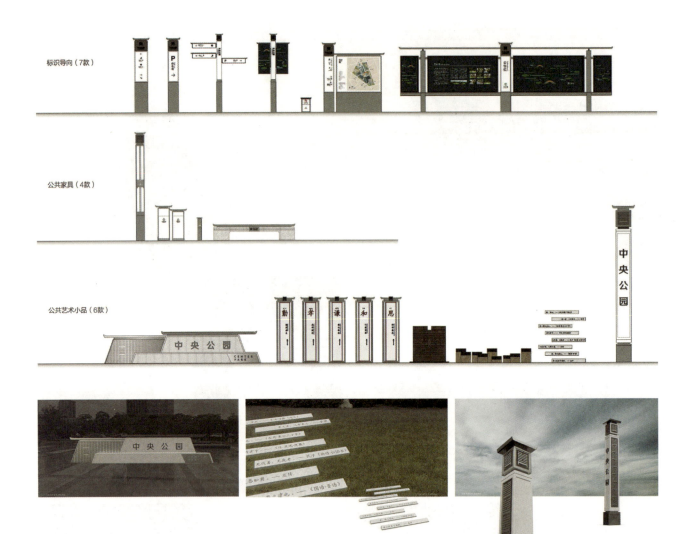

　　标识导向、公共家具和公共艺术小品的设计，形态源于"善"字的特征，结合材质凸显文化与历史感，是集合了地图、导向、宣传和广告的多功能设计，以简洁、淳朴的造型形成整体系统设计。公共艺术小品提取"善"字的形态与结构，把石材与金属结合，体现历史和现代的有机融合；也将善意的观念融入，营造一种善境。

　　传承融于创意，创意源于生活，设计为生活赋能。

　　文化创意的"意"，诠释着人的心智的本质，要使人创造的"意"产生价值，重要的是对人的思想进行升华，引导人去感受世界与时代潮流涌动的脉动。文创设计者也需要注重对本土文化的传承和坚守，将本土文化融入设计，创造出独具特色的文化创意产品。文创设计与产业具有文化创新价值，促进原创思想和本土文化的传承，引导我们去探索世界和时代设计趋势。

第四章 系统设计

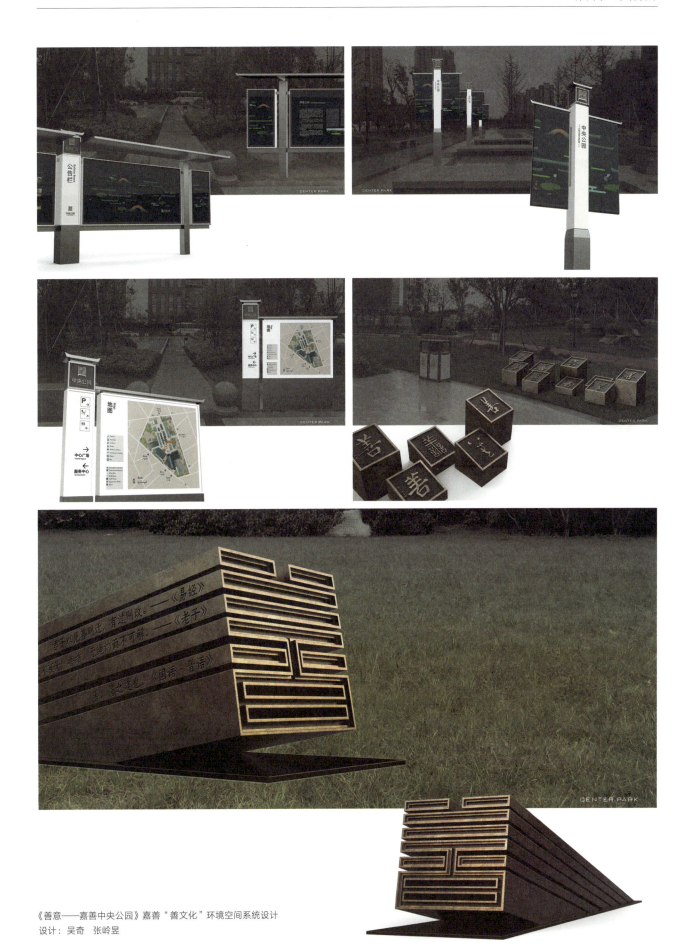

《善意——嘉善中央公园》嘉善"善文化"环境空间系统设计
设计：吴奇 张岭昱

第三节　多视角探索弱势关怀

"When I am old"不仅是对自己的提问，也是对未来生活的提问。

人口老龄化是世界关注的话题，每个人都会随着时间的推移渐渐变老。因此，适老化是针对老年人的生活态进行思考与研究，关注他们的行动能力、视觉和听觉特点，以及生活习惯和心理需求，从不同的角度为老年人提出解决方案。

适老化设计是具有综合性的设计，在设计中体现对老年人的关怀和尊重。适老化设计是一种设计理念，也是一种敬老情怀。

一、适老化理论与设计需求

发达国家较早进入老龄化社会，法国、英国、美国、瑞典、德国等经济发达国家早在 19 世纪中叶后便相继进入老龄化社会。

1. 老年人相关理论

面对老龄化问题，社会上兴起关于老年人问题的大讨论，包括角色理论、活跃理论、脱离理论、连续性理论、亚文化理论、年龄分层理论等。

"角色理论"兴起于 20 世纪 30 年代，提出老年人随着年龄增长，其社会角色也随之发生变化，为实现老年人新的社会价值，社会应该为其创造更多利于交往的社交空间。

"活跃理论"于 20 世纪 60 年代创造性地提出老年人的社会适应能力，老年人应积极参与到各种社会活动中，激发自身活力，进而保持生活的活跃度。

"脱离理论"又称"撤离理论"或"休闲理论"，于 20 世纪 60 年代提出，重点探讨了个体老年人与社会要求之间的关系变化，认为可以通过建构新形态的社区空间，帮助老年人以适合的方式逐步脱离社会，保障老年人的生活便捷与安全。

"连续性理论"是基于活跃理论和脱离理论的缺陷而提出的，强调个体老年人的独特性，指出要充分尊重每一位老年人由于长期居住而形成的社会关系和熟悉的社区空间，该理论旨在凸显情感记忆和生活方式的重要性。

相关理论	主要观点	社区公共健身设施适老化指导意义	关键词总结
角色理论	随着年龄增长，老年人的社会角色将发生从职业角色到退休角色、家庭主导角色到依赖角色等转变	创造更多的社会交往空间，让老年人重新融入社会，实现社会角色的转化	创造社交
活跃理论	老年人的社会适应能力体现在是否继续积极地生活。老年人和其他年龄群体一样，有着参加各种社会活动的愿望，这种需求不会因年龄增长而减少	在老年人集中的区域，通过各种社会活动，保持老年人的活跃程度	激发活力
脱离理论	老年人与社会要求的距离正在渐渐拉大，对老年人最好的关怀应该是让老年人在适当的时候以适当的方式从社会中逐步脱离	应对老年人活力的弱化，构建紧凑可及的社区空间形态，确保老年人日常活动的便利	环境无障碍
连续性理论	老年期的生活方式很大程度上受到中年期的影响，不同的老年人总有着不同的个性和独特的生活方式，这在某种程度上决定了其晚年的生活品质	考虑适老化的连续性，尊重老年人由于长期居住而形成的社会关系和熟悉的社区空间	尊重习惯
亚文化理论	老年人作为一个群体，有着共同的行为准则、期望、信仰和习惯，形成了他们自己的亚文化。其中，老年人与老年人的交往多于与其他社会成员的交往	在社区范围内规划建设老年公寓、老年服务设施和老年活动场所，增加老年人之间的接触，以及老年人与其他年龄群体的交往，促进社会融合	年龄差异化 社交可能
年龄分层理论	年龄可以直接或间接影响个人在社会中承担的角色，即某一阶段的年龄总是对应某一特定的角色	充分评估老年人的基本资料与相关特征，满足老年人的不同需求	需求多样化

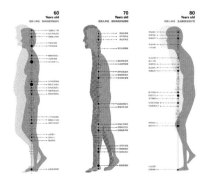

60、70、80岁身体机能分析
图表：王文婷

"亚文化理论"于20世纪60年代提出，认为老年人是社会中的重要群体，有着共同的行为准则、期望、信仰和习惯，由此产生属于他们的亚文化。

"年龄分层理论"于20世纪70年代被首次提出，认为年龄同样是构成社会分层的重要标准，年龄直接或间接影响了个人在社会中承担的角色，不同年龄的人在需求层面和需求侧重方面也有很大的不同。

西方国家关于老年人的理论虽各有侧重，但都在鼓励老年人通过符合自身生理、心理需求的社交活动，更有尊严地融入社会生活。

据测算，预计"十四五"时期，中国60岁及以上老年人口总量将突破3亿，适老化设计的推进迫在眉睫。

老年人身体器官弱化，在视觉、听觉、行为、认知、表达机能方面逐渐退化，影响信息的获取。老年人的四肢弱化，导致行动迟缓、操作困难。数字产品多是面向年轻人设计的，老年人的记忆力和注意力下降，导致手机等信息界面理解和操作障碍。而老年人在生理和心理两方面的操作障碍，也会引发老年人心理上的挫败感，使老年人拒绝或惧怕使用数字化智能产品。

因此，设计者需要针对老年人的身体机能及行动特点等做出相应的设计，包括实现无障碍设计、引入急救系统等，从而满足已经进入老年生活或以后将进入老年生活人群的生活及出行需求。

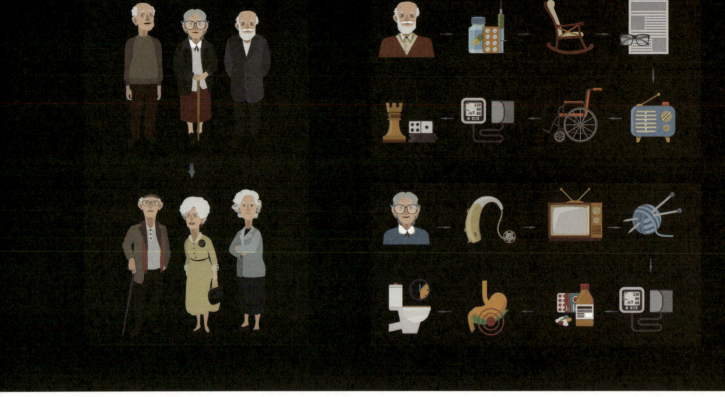

"时尚的年龄"　　设计：程梦璇

2. 适老化的显性与隐性需求

老年人由于身体机能及社会角色的转变，容易产生诸多不良情绪。适老化设计不仅需要关注老年人的体态、健康态等显性需求，而且要特别关注老年人内心情感的隐性需求；根据老年人的个体差异、健康状况、生活习惯、心理需求等方面，设计产品与提供服务，包括家居设施改造设计、无障碍设计、健康管理、心理慰藉、社交活动等，旨在提高老年人的生活质量，确保他们能够安全、舒适、幸福地度过晚年生活。

（1）显性需求。设计者要引入创新适老化设计的理念和技术，例如，为手机设计大字体和大音量，便于老年人更好地阅读和收听；设计可调节高度和角度的家居设施；所设计的家具和设备的尺寸、形状要适合老年人使用，如较低的橱柜、大号的按钮和开关等；采用无障碍浴室设计；进行个性化设计和装饰，以及注重环境友好和可持续设计，让老年人的生活更加美好。

（2）隐性需求。设计者要了解老年人的文化背景和价值观，关注老年人的文化和价值观，将其融入产品设计。例如，设计者要注重老年人相对传统的价值观和文化传承；满足老年人的社交和情感需求；针对安全和隐私的需求，安装智能家居紧急呼叫系统和私人空间保护系统；针对精神文化生活的需求，充实老年人的精神世界。

3. 适老化的个性化与精细化需求

随着人口老龄化的加剧，老年人的精神和物质需求日益多样化，适老化的个性化与精细化设计就显得尤为重要。目前，大多数适老化设计依然处在一个相对粗放的阶段，"有投入无维护"的现象屡见不鲜，为老年人的使用带来诸多的安全威胁。由于缺乏对老年群体进行深入的、细分的生活态研究，适老化产品无法有效地满足使用者更加个性化、精细化的需求，产品与用户无法建立良好的信任关系，这直接影响到使用的体验感。未来，适老化个性化与精细化需求将更加受到社会的重视和支持。随着科技的发展，智能化和数字化服务将为老年人提供更多便利。例如，智能家居系统可以帮助老年人更好地管理家务；在线社交平台则有助于老年人维持社交联系；远程医疗咨询可以提供及时的健康指导。此外，适老化产品和服务的创新也将不断涌现，以满足老年人不断变化和升级的需求。

"时尚的年龄"调研分析　　　设计：程梦璇
潮流，在大部分人的印象中似乎已经成为年轻人的"标签"，绝大多数品牌都邀请年轻演员拍摄广告，无意间传递出"时尚仅仅是为了年轻人而存在"的信息。

综合叙事与系统设计

适老化分析的信息图表　　设计：杨博

◎设计表现
调研分析的数据分析图易读列表
老龄化问题导向的列表解读视图
老龄化数据分析的立体化表现图
动态或动态海报、信息可视化图
适老化产品的策划与概念设计图

◎设计思维
变老也是一种价值
为老年人赋能
老龄化并非"老化"，它只是生命的一个阶段
儿行千里忧父母
易读表达"悦读"之解
……

◎问题解读
何为适老化？
什么产品、环境、设施符合适老需求？
在设计适老化改造方案时，如何平衡通用性与个性化需求？
如何兼顾适老化设计的有效性与可持续性？

◎调研分析
对中国老龄化现状，老年人心理、生理现状的解读与分析

◎解码建构
针对其中的一个问题分析、解构与建构

◎表现形式
多维语言形式

二、适老化解析与模型建构

在进行适老化设计系统建构之前，可以利用"嚼文嚼字""拆词组词"的方式拓展"适"和"老"的维度，对"适老"进行全面探索和理解。

1. 适老解析

◎适：

适龄，设计必须符合使用者的年龄，这是适老化设计的首要要求；

适变，老年人的身体状况会随着时间的推移产生变化，同样，设计在不同的时间段也应该有特殊的应对措施与使用状态，这是一个动态的使用过程；

适度，真正好的设计并非功能的简单叠加，更多时候是一个不断做减法的过程，适度的设计才能减少老年人使用过程中的错误操作，避免由错误操作产生的自卑与否定心理；

适宜，是适老化设计的设计标准，适老化公共设施应该与气候、环境、习惯、老年人的体质、心理需求等相吻合；

适应，"人、物、环境"构成了完整的应用系统，适老化设计的目的是帮助老年人更加从容地适应周围的空间环境和有尊严地享受生活；

舒适，应该成为老年人使用过程中的最佳体验状态；

适然，舒适的使用状态才能带给老年人更加放松和释然的心情；

适价，适老化设计进入市场的重要衡量标准和必然要求，确保可以批量生产和大规模推广。

◎老：

变老，这是人类必经的生命过程，适老化公共设施其实与每个人相关；

年老，只是生命的某一个阶段，并不会发生质的改变，老年人应该积极正视年老；

衰老，由于生理状态发生改变，衰老成为此阶段的主要特征；

恐老，老年人难以在短时间内适应这种生理变化，加之退休后的无所事事，不由得产生诸如孤独、恐惧等心理变化；

防老，老年人最迫切的意愿，为了能够以更加饱满和健康的状态面对生活，老年人通过锻炼、饮食调理、药物治疗等手段延缓衰老；

养老，成为老龄化社会下的社会现实和亟待解决的热点问题；

助老，适老化设计就是在帮助老年人更加便捷地享受日常生活，充分体现人文关怀的温度与尊重；

敬老，适老化设计并不是把老年人作为特殊群体进行特殊对待，而应该充分考虑到老年人在使用过程中的尊严，尽量弱化他们与年轻使用者的区别，给老年人带去更多的尊重与便捷。

综上所述，适老化设计基于动态的老龄化背景，从老年人的生活态出发，通过适变、适度、适宜等手段，为老年人的正常生活赋能，实现和创造变老的价值，帮助老年人舒适地、愉悦地、自信地、有尊严地享受生活。

综合叙事与系统设计

老年人助行车　　设计：Min Chang KIM, Myeong, QOLT LAB
ZIMMER FRAME 为老年人设计了一种辅助行走的推车，通过人性化的设计鼓励那些行动不便的老年人做更多自己想做的事情。

2. 适老化理论模型

适老化设计研究必须遵循系统研究的思路，利用跨学科研究的方法，从老年人的生活态出发，将老年人置于真实的生活场域中，处理好人与物、人与环境和人与人的关系。

适老化设计系统建立在对老年人的生活态及"人、事、物、场、境"要素调研的基础上，以老年人的实际需求和痛点为核心，从老年人的生活场景出发，分别从体态、心态、窘态、病态、常态等五个方面还原老年人的生活状态。

体态，即老年人的生理需求，随着年龄的日益增长，老年人普遍在神经机能、感觉机能、心血管机能、消化机能等方面发生变化；适老化设计应该坚持适变、适龄的设计原则，以弹性的结构、尺度等应对老年人可变的身体状态，解决好老年人的"刚需"，确保老年人的安全与健康。

心态，即老年人的心理需求，由于身体机能及社会、经济因素的变化，老年人的社会角色发生转变，这种变化让老年人容易产生心理上的压力和情绪上的波动，容易出现焦虑、沮丧、孤僻、冷漠等心理状态，以及记忆力、认知、思维能力等方面的退化。适老化设计有责任为老年人创造适宜的生活空间和能够带来舒适体验的多元产品，鼓励老年人积极开展各项活动，更多地给予老年人与他人接触交往的机会，从而转移其负面情绪与注意力，调动老年人的主动性和积极性，使其能从心理上适应社会角色变化。

窘态，即老年人由于自身体态或心态的变化，在个人生活和公共生活中所引发的诸多尴尬情境，这些状况的发生使老年人的自尊心受到创伤，极有可能直接加重老年人的负面情绪和心理压力。适老化设计应该关注这些痛点，给予老年人更多的善待与关怀，重建老年人的自信心。

病态，老年人在衰老的过程中难免会产生恐老情绪，对健康医疗与康复的需求越来越迫切；医疗与康复的质量水平直接影响到老年人的生存、生活品质。学者和设计者必须从设计的角度思考老龄化社会中的适老化医疗健康、危机防护与生命生存的话题，解锁老龄化社会的健康生活方式，从理论和实践的角度践行"为老年人的健康而设计"的责任使命。

常态，防老和养老是老龄人口必须面对和思考的现实问题，由此催生、拉动了养老产业和银发经济的迅速发展；同时，也是国家、政府层面首要考虑的国家发展战略及重大民生问题。"病有所医、老有所养、住有所居"是保证社会和谐稳定的关键，应加快建设、健全养老服务体系为适老化设计提供制度保障与支持。

态度，应该从个人、家庭、社会三个层面给予老年人友善关怀——老年人自身需要保持积极的生活态度，勇于直面自身的衰老，合理规划个人生活；家庭层面则需要保持耐心、关心、孝心；社会层面应该营造善意和谐的社会风气，积极弘扬尊老、爱老、敬老的社会道德，推进适老化公共设施和空间环境建设，营造一个安全良好的适老环境，让老年人也可以更具尊严地享受晚年生活。

设计者需要从多角度、多维度进一步提出适老化设计的解决方法和实施策略，满足老年人的生理需求、安全需求、社交需求和尊重需求，从形式与结构、材质与触感、色彩与情感、尺度与功能、信息与识别、光线与照明、情境与场景、智能与体验、应急与防护、空间与环境等要素进行把控，让适老化产品变得更加可用、易用、好用。

老龄化是一个不断发展的过程，需要设计者以动态发展的眼光看待。适老化设计研究要更加关注老年人在使用过程中的安全问题、尊严问题、伦理问题；充分考虑设计的适度问题，避免功能的过度叠加，因为功能过度叠加会提高老年人的学习成本；需要特别强调经济性原则，基于大部分老年人可以承担的经济水平进行合理化设计。

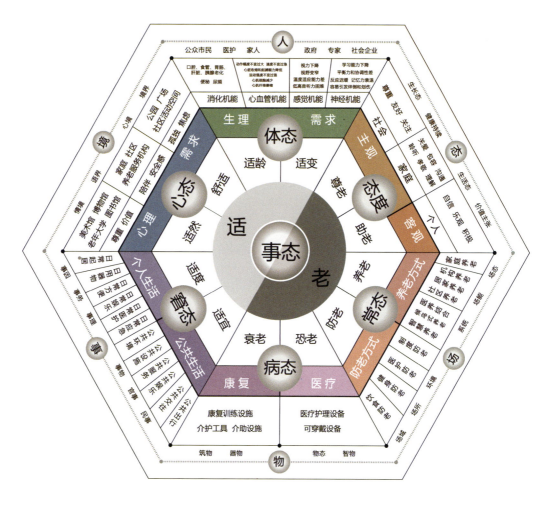

适老化分析模型　　设计：齐宗敏

　　转换视角以更新对老年人的原有印象，是展开包容性适老化设计的重要开端。在适老化改造中，技术主导的解决方案只是产品和服务创新的一种方式，而不是唯一方式。为老年人进行适老化设计的时候，并非仅有年长者会从中获益，设计者也在为每个人描绘更具包容性的未来生活。适老化设计营造应该遵循提前设计原则、易用设计原则、醒目设计原则、人本设计原则、情感设计原则，从"适"的角度对"人、物、环境"三者的关系展开多层次、多维度的分析与设计策略思考。

　　适老化包含鲜明的时间和过程概念，即适老化设计是在应对和改善变老的过程。适老化设计要具备一定的弹性，不仅要符合使用者客观"变老"的情况，也要有利于降低适老化设计的更新和投资成本。无论是关于物的适老化设计、环境的适老化设计，还是关于服务流程的适老化设计，都会涉及交互体验过程。特别是对具有适老化功能的公共设施的设计，在尽可能满足老年人基本生理需求和人身安全的基础上，可以通过细节创新、功能整合的方式，为老年人的交流沟通创造更多的机会与可能，使其成为促进老年人社交的重要媒介；同时，也要考虑到适老化公共设施或产品的成本适价、易于维养和推广。

三、适老化设计与解决方案

适老化设计是以综合系统思维来聚焦、思考社会话题，分别从居住、健身、观展、导视四个方面提出问题，通过多维度还原老年人的生活状态，探索与营造更加适宜老年人的生活环境，从老年人的生活态思考并研究，从不同的角度为适老化作出的解决方案。下面主要从健身、观展两个方面进行说明。

◎健身：社区公共健身设施

基于中国老龄化社会背景，研究者提出社区公共健身设施适老化设计的内容，内容包括健身设施适老化设计所遵循的设计原则、设计要素等，对设计要素进行理性的、系统的归纳，梳理出社区公共健身设施适老化营造应该考虑的三个维度，即物的维度（从健身设施本身考虑）、"人—物"的维度（从使用者与健身设施的交互过程考虑）、"人—物—环境"的维度（从场域的概念考虑）；在社区公共健身设施适老化研究理论的基础上，结合研究成果进行专项设计实践。

社区公共健身设施适老化设计试图以动态的、可持续的角度更新社会对老年人及社区公共健身设施适老化的理解，充分实践"以人为本"的设计理念，把城市公共设施适老化的质量与用户的价值体系联系起来，从而完善公共健身设施适老化设计研究体系。国内现有的养老公共设施研究多关注建筑空间、居住环境等要素，研究内容大多比较零散，未能详尽阐释公共健身设施适老化的设计要点及注意事项，缺乏系统性。因此，本研究希望融合社会学、心理学、物理空间、产品造物等多维视角，应用系统、综合的方式来看待公共健身设施适老化问题，并且总结出一套行之有效的公共健身设施设计建议，从而进一步完善公共健身设施适老化设计研究体系。

第四章　系统设计

社区公共健身设施系统设计　　设计：齐宗敏

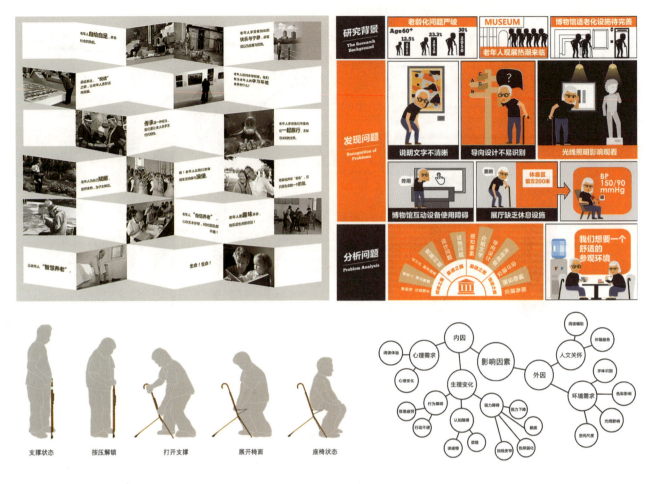

◎观展：易读、"悦"读之解

针对当前博物馆空间为老年人观展和阅读带来诸多不便的现状，设计者发现了博物馆阻碍老年人阅读的因素和博物馆适老化设计缺陷，构思出多功能集于一体的随行椅设计方案——随行椅设计外管为高强度铝合金，内管为碳纤维管；椅身内嵌灯带，旋转把手控制开关，在较暗空间里也可保证使用者行走时的亮度；椅面采用皮革材质，可折叠开合；此外，随行椅还嵌有抽取式放大镜，便于使用者阅读。随行椅设计基于观展这一文化活动，是对老年人助行工具的优化与提升。

易读、"悦"读之解　　设计：王佳佳

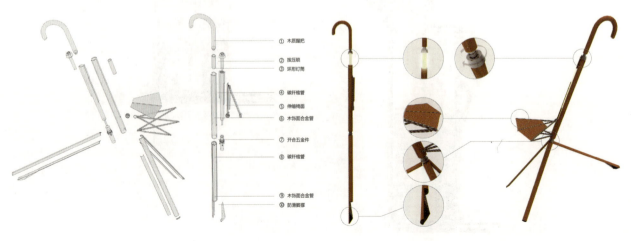

第四节　多场景探索未来社区

2019年，浙江省提出"未来社区"的概念，将构建未来邻里、教育、健康、创业、建筑、交通、低碳、服务和治理九大场景。

未来社区是基于新技术和新生活方式的一种社区形态，目标是增强社区内居民的生活体验感和幸福感。未来社区的建设不仅关注居民的生活质量，而且关注社区的可持续发展、数字化管理、绿色环保、人性化设计等方面。

未来社区是由城市居民组成的社会生活共同体，是社会的基础，也是城市的细胞，每一个社区都是社区居民共同的精神家园。其中，中国美术学院课题团队针对邻里文化进行研究，以"未来社区邻里文化"为例重新定义其定位与功能，以设计赋能，重探未来社区生活方式。

一、未来社区邻里文化与形象传达

中国式邻里文化源远流长，其内涵和表现形式随着时间的推移而发生了一定的变化。在古代，邻里关系主要以血缘和地缘为基础，具有亲密、互动、互助等特征。西周时期有《周礼·地官·遂人》的"五家为邻，五邻为里"；战国初期有《左传·隐公六年》的"亲仁善邻，国之宝也"；到宋代，《四书章句集注·论语集注》中将"邻里"释为："五家为邻，二十五家为里。"因此，邻里相恤，比邻而居，"远亲不如近邻"，体现的都是邻里守望相助的美好和共同的意识、利益，是社会有机体最基础的内容。

为了复兴中国式邻里文化，未来社区的邻里文化强调社区居民的共同参与和共建共享。通过共同参与社区建设，居民可以为自我、家庭、邻里创造一个充满认同感和归属感的社区环境。这种参与性环境能够激发居民的潜能，培养具有责任感和使命感的公民。

邻里文化是一种城市文化符号，传递着一种全社会的文化现象，体现着社会价值。邻里关系是基于地缘关系而形成的基础且最紧密的人际关系。未来社区邻里文化是中华文明不可或缺的有文化亦有温度的组成部分。因此，它是促进邻里关系和谐，提高居民生活幸福指数，构建和谐社会的重要内容。

1.邻里文化的提炼和重新回归

邻里关系,已成为一种社会话题。从心理学的角度,邻里文化是人的生活需求升级的体现,是精神与心理满足的需要。随着城市发展进程加快,传统人际交往、邻里社交共同体被钢筋水泥割裂,邻里关系日趋淡薄。

邻里关系是社区生活的基石,它不仅关系到个人的生活质量,而且是社区和谐与稳定的关键。要想最大化发挥"邻里效应",需要有人或组织进行合理引导,塑造和重建符合现代文明和伦理道德的新型邻里关系。

(1)整合多方资源,共建和谐邻里。文化先行,只有依靠文化自信,才能打造自信文化。党的二十大报告提出:"中华优秀传统文化源远流长、博大精深,是中华文明的智慧结晶,其中蕴含的天下为公、民为邦本、为政以德、革故鼎新、任人唯贤、天人合一、自强不息、厚德载物、讲信修睦、亲仁善邻等,是中国人民在长期生产生活中积累的宇宙观、天下观、社会观、道德观的重要体现,同科学社会主义价值观主张具有高度契合性。"加强社区文化建设,可促进地方和谐发展,有助于弘扬中华优秀传统文化,推动国家战略的实施。打破邻里隔膜,构建和谐文化社区,既是建设社会主义和谐社会的基本要求,又是对中华优秀传统文化的继承与发扬。

(2)搭建平台交流,沟通和谐邻里。社区文化的认同感对建立和睦相处的群体关系,构建和谐社区有十分重要的促进作用,没有文化认同的社区不可能实现真正的和谐。文化是和谐社区的灵魂,培育和谐的社区文化,要用核心价值体系引领社区文化建设,以倡导睦邻理念,培育和谐精神来形成邻里之间相互关爱、相互体谅、尊重差异、包容各样的社区氛围;营造与邻为德、与邻为善、与邻为亲、与邻为乐的邻里氛围,在社区这个平台搭起邻居间友谊的桥梁,建立邻里融洽关系。

(3)创新深化内涵,体现人文关怀。和谐的邻里文化是城市文明的体现,信任是邻里关系的基础,展现着一座城市的精神面貌和市民素质。因此,要打造善思、善言、善行、善意、善境的互助与平安、文明又和谐的未来社区,尊重差异,包容多样。通过创新方式,促进邻里之间的互助合作,增强社区的凝聚力和归属感,实现社区的和谐共融。

未来社区视觉形象设计　　设计：成朝晖

2. 邻里文化的视觉传达

视觉传达是人类信息传播的主要方式之一。它是以视觉为通道的人与人之间通过图像实现的信息交流、传递与共享的活动。从其传播方式看，这是一个既年轻又古老的概念；而从学科角度看，却是当今世界保持新鲜活力的领域。

视觉传达的本质特征是通过设计图像传递信息。它集艺术创作和科学技术于一体，是一门边缘性、综合性和交叉性很强的学科。其理论与实践广泛涉及市场学、传播学、社会学、生理学、心理学、美学等诸多学科；设计范围包括广告、书籍、包装、标志、动态视频等。

视觉传达设计是人们为达到某种目的而将计划、构想、解决问题的方法通过有计划、讲究效果的设计图像用视觉的方式表达出来，从而引发人的心理活动，以产生一定的积极反应或联想，导致一系列行为的活动过程。视觉形象具有吸引注意力、唤起想象、引起联想、加深印象、引起感情共鸣等功能。

将邻里关系内涵进行视觉图式化，则设计的对象，现实问题及相关对策的"人、事、物、场、境"遵从"心、言、图、物、境"的过程。设计者应充分认识"图"的属性、类型、内涵、特征与表达方式，从内心图景建构的"心像"到语言传达心声的"言像"，再到构思外化的"图像"，在"心""言"和"图"之间建立起通畅的表达系统，包含形态与意境的诠释。这个形态的"态"，包含形式语言、色彩调性、技术方式等。技术方式包含静态图式、动态图形、视频表达等。传达的"意"包含象征意义、主题表达、故事演绎；营造的"境"是在物境、情境、意境的"境"的层面上的综合营造，包含整体氛围、类型感受、生活主张等。未来社区核心的标志就是笔者将未来社区目标视觉化，这也是未来社区的内涵、理念与九大场景的精神体现。

未来社区视觉形象系统设计
设计：成朝晖
【参考视频】

未来社区视觉形象设计应用　　设计：成朝晖

标志以"未来社区"的中文字体"未"为创意主体，将部分点连接形成"FUTURE"的"F"，文字变成图像，体现未来社区的联想性及文化底蕴；同时，图像和文字并存，便于用户理解、联想和记忆。图像总是能够给大脑一个更深刻、更具体的内容，比单纯抽象的文字更容易被大脑接受和记忆。

标志上方的一点，体现"以人民美好生活向往"为中心；中间竖着的三个点代表"三大价值坐标"；下方的九个点代表"九大场景"；同时，中心的四点可以表现"人"，代表人本化。这是可视化的交流方法，其概念就是将繁复、隐喻、含糊的信息通过资讯筛选、分类储存，以图像、文字、参数相结合的方式，揭示、阐明信息的内在联系。这是一个思维领悟的过程，目的是设计出信息需求者便于认知、深刻理解和高效交流的信息图解化传达方式。

标志色彩以蓝色、绿色、红色为主，体现"数字化""生态化""人本化"的设计理念。色彩的语义表现特征主要是色相、明暗、纯度、对比和面积比例等，以及一些图式所表达的情感和文化特征。色彩的作用在于能够开门见山地映入目标受众的眼帘，吸引其注意力，将其带入设计者营造好的意境。不同的色彩会带给人们不同的情感反馈，传达与唤醒人们自然的、不一样的联想，并且影响观者的情感和心绪。

综合叙事与系统设计

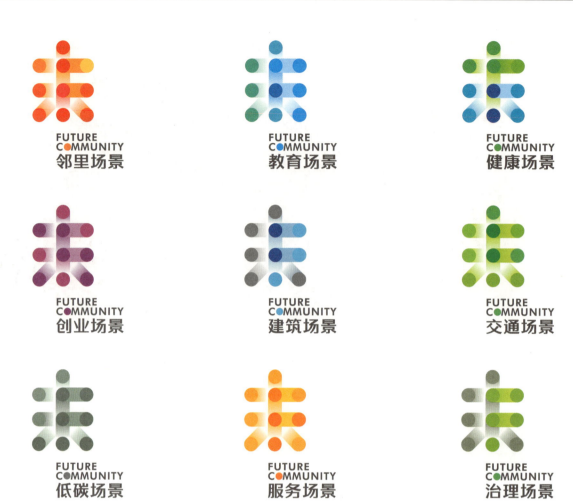

标志力求平衡形式美与功能性,通过点的秩序感和连接性,体现交流与融通,诠释未来社区的人与人、人与社区、人与社会之间的链接与互动;彰显人本化、生态化、数字化三大价值的导向;塑造和谐、现代的邻里文化意境;形成有共同特质和精神的视觉形象,展现邻里文化的美好。

拥有更好形象的未来社区,也承担了更多社会责任。这还需要将标志的核心形象进行系统性拓延,形成统一和谐的整体形象,营造和谐、现代的邻里文化意境,形成有共同特质和精神的视觉形象。

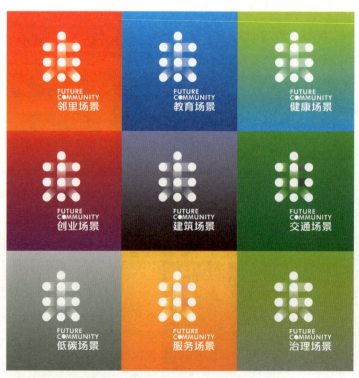

未来社区视觉形象系统设计　　设计:成朝晖

二、视觉叙事表达与邻里文化传播

视觉叙事通过视觉元素来讲故事，它结合语言、音乐、图像、视频、动画等多种形式，激活受众的形象思维，使其头脑里呈现出视觉化的图像，多维度、多感官地参与接收信息，以直观、生动的方式传达信息和情感。在邻里文化传播中，视觉叙事用讲述故事的方式，增强居民的归属感和社区认同感，从而促进社区居民之间的互动和交流，达到提升传播效果的目的。作为人类生存与发展的重要活动方式，视觉化传播与文化传播有着千丝万缕的联系，被应用于邻里文化的传播，主要途径有以下几种。

1. 社会性营造圈层价值，复兴中国式邻里文化

"文化"作为一个广博深远、包容万象的词，是人类社会历史实践过程中所创造的物质文明与精神文明的总和。"文"包括语言文字在内的各种象征符号，引申为文物典籍、彩画装饰、人为加工、经天纬地等意；"化"有造化、化生、化育等意。

"文"与"化"并联使用，则有"以文教化"之意。视觉传达设计由人发起，为人服务，如同文化传播一样，它是人与人之间进行的一种社会交往活动，永远离不开人这个社会群体。在未来社区环境与生活中运用视觉化传达，可以形成社会性的传播。

综合叙事与系统设计

未来社区视觉形象应用设计　　设计：成朝晖

2. 目的性植入邻里文化，构建培养邻里情的空间

视觉传达与文化传播是人类在一定意识支配下有指向、有目的的活动。设计者应将中华优秀传统文化无缝植入社区，在邻里共享区，通过视觉传达的形象、宣传手册、"平台+管家"等形式向社区居民宣传推广邻里文化与共享机制，营造邻里间互通有无、携手相助的睦邻友好氛围，构建培养邻里情的公共空间，有助于促进社区居民之间的交流、增进相互理解、增强社区凝聚力和归属感。

3. 创造性植入未来社区，社群与梦想知行合一

设计在于创造，它是视觉传达设计的核心灵魂。文化传播是视觉传达设计的重要功能，而文化传播更是文化创新与发展的动力源泉，无时无刻不彰显了人类的创造性。因此，设计者应从视觉化传达与传播语言的系统化视角为增强中国邻里文化的有效性提供更多更好的设计服务并进行研究实践，整合资源，共绘传统文化"同心圆"，从而更好地践行未来社区邻里文化形象创造与视觉信息传达，传递出文化的独特性和时代特征。

三、多场景营造未来社区邻里文化

以始板桥未来社区为例,通过"交互式导视系统""'平台+管家'智能设计研究"的不同视角,从发现与思辨的角度,从整体与系统设计的层面提出问题、解析与建构,探究未来社区系统设计的方法,开展智慧城市未来更新设计。

1. 未来社区的"开放智治"

核心转换——传统社区已经满足不了当下社会与居民的生活需求,共享服务或超越物理空间的人际网络构建等生活方式应运而生,"平台+管家"智治的社区综合体由此形成。

界线重构——我们未来将迎来什么样的生活环境与生活方式?人们的生活形态将发生怎样的变化?邻里文化如何重新回归?这些问题都需要借助开放式、立体化邻里共享空间体系,勾勒面向未来的生活画卷。

2. 未来生活的有机发展

融汇发展——把未来产业和科技的发展趋势通过未来社区的形式可视化地呈现给社会;同时,通过视觉化表达邻里文化,将邻里关系内涵视觉图式化。

类型重塑——以设计赋能未来社区策略,拓延"材料赋能""类型赋能""形式赋能"和"科技赋能"策略,目的性地植入邻里文化,构建培养邻里情的公共空间。

3. "日常复兴"的综合营造

模式创新——社区作为"城市集合体","人、事、物、场、境"发生聚集地,需要我们深入发掘、保护和激活生活意义,进入"日常性的复兴"。

功能复合——对未来人类生活状态与生存环境、未来城市等进行探索与预测,整合推演"未来城市生活的社区设计"的方向及愿景。

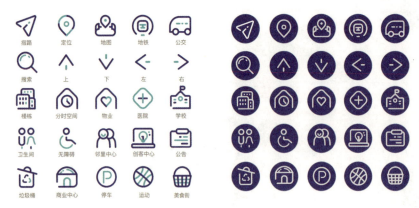

始板桥未来社区识别图标　　设计：焦雪琦

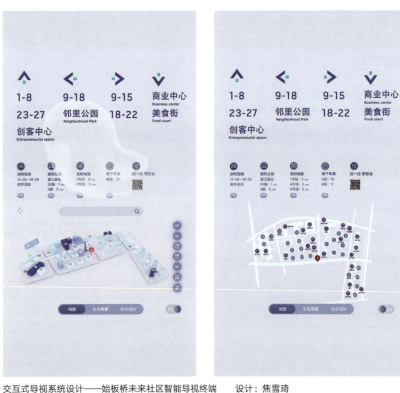
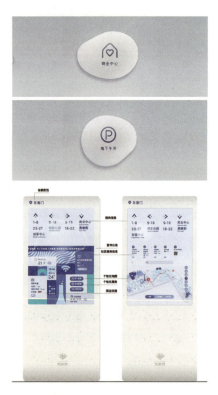

交互式导视系统设计——始板桥未来社区智能导视终端　　设计：焦雪琦

◎交互式导视系统研究

　　交互式导视系统研究是以交互式的视觉导视系统设计导向进行研究与设计实践，从交互策略和视觉表现两方面解析其设计方法，研究多终端协同下交互式导视系统设计策略。针对始板桥未来社区中的交互式导视系统设计，研究者从人本化的寻路导向、数字化的信息服务、生态化的生活引导三方面，通过使用触摸屏、移动应用等数字技术，提供更加丰富和个性化的导视信息；同时，充分考虑社区居民的人流动线、行为习惯和心理需求，以及如何与环境相融合，这彰显了交互式导视系统在始板桥未来社区中的应用价值。

交互式导视系统设计
设计：焦雪琦
【参考视频】

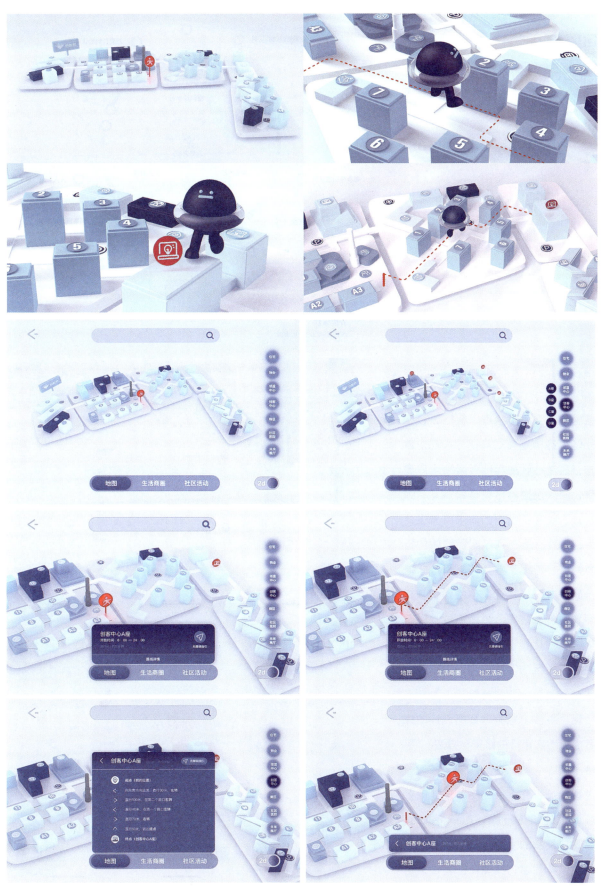

"平台＋管家"智能设计——始板桥未来社区智能导视终端　　设计：焦雪琦

综合叙事与系统设计

"平台+管家"智能设计研究
设计：刘月雁
【参考视频】

● 界面设计
INTERFACIAL DESIGN

◎"平台+管家"智能设计研究

"平台+管家"智能设计研究是探索"平台+管家"智能设计在社区中的构建模式与视觉表现。首先，通过社区的实地考察和用户调研，深入挖掘社区管理的痛点，综合分析管家平台新的需求点与设计点；其次，基于社区居民群体的行为特征，对管家平台的交互方式进行研究并开展视觉风格的定位，探索"平台+管家"界面视觉的图示化与可视化设计表现；再者，借助始板桥社区的实践案例，对研究结果进行设计、评估与检验，为未来社区"平台+管家"智能设计的探索提供切实可行的路径与方法。"平台+管家"智能设计聚焦于如何通过智能技术和平台化服务设计改善社区管理和进行服务创新；同时，也关注管家的专业成长和居民的个性化设计需求，实现社区管理平台的高效智能化。

"平台+管家"智能设计——始板桥未来社区智能导视终端　　设计：刘月雁

178

全球化危机加剧了未来的不确定性，面对危机变革之下传统知识教育体系的钝化与失能，设计何以为"新"，又如何重塑"发展"之路？

互联网"大航海"时代催生了新的创造性和生产性力量，面对未来富有意义的可能世界的建构，设计何以为"用"，又如何超越"实践"？

设计作为人类认识世界、改造世界的思维与实践方式，与人类文明共生共荣，成为人类在地球上多元并存的文化图景发展的重要推动方式。我们过去所创造的一切、所秉承的思想、所驾驭的创新工具都亟待重新设计和建构。这是一场反思、进化和追求美好的全新旅程，让我们更有力量去面对当前所处的生存环境，面对世界，面对日新月异、错综复杂的未来，面对人类社会发展所面临的种种挑战，面对精神和物质世界的困境……

作为教育者，我们也要思考，设计教育已经告别习以为常的观念与形态，需要用最新的科学技术创造出最前瞻的现实。党的二十大报告提出："我们必须坚持解放思想、实事求是、与时俱进、求真务实，一切从实际出发，着眼解决新时代改革开放和社会主义现代化建设的实际问题，不断回答中国之问、世界之问、人民之问、时代之问，作出符合中国实际和时代要求的正确回答，得出符合客观规律的科学认识，形成与时俱进的理论成果，更好指导中国实践。"在一个日益智能化、虚拟化的社会里保持感性活力和精神自主，激发设计在新媒介、新领域下知识体系的建设，需要通过主动设计改变社会的意识，建构一种持续生态化、深度人文化、高度智能化的新发展格局，继而开发出新的感性、新的身心经验，开辟全新的精神视野，开启万物互联时代的智创设计。